U0137337

南音雅艺

三十三堂课

蔡雅艺 编著

海峡出版发行集团
THE STRAITS PUBLISHING & DISTRIBUTING GROUP
福建教育出版社

图书在版编目（CIP）数据

南音雅艺：三十三堂课/蔡雅艺编著. - 福州：
福建教育出版社，2022.11（2024.5 重印）
ISBN 978-7-5334-9396-7

Ⅰ.①南… Ⅱ.①蔡… Ⅲ.①南音 - 泉州 - 通俗读物
Ⅳ.①J632.3 - 49

中国国家版本馆 CIP 数据核字（2022）第 087169 号

责任编辑　　黄哲斌
美术编辑　　林小平
设计制作　　林增颖
封面题签　　鲍元恺

Nanyin Yayi：Sanshisan Tang Ke
南音雅艺：三十三课
蔡雅艺　编著

出版发行　福建教育出版社
　　　　　（福州市梦山路 27 号　邮编：350025　网址：www.fep.com.cn
　　　　　编辑部电话：0591-83716932
　　　　　发行部电话：0591-83721876　87115073　010-62024258）
出 版 人　江金辉
印　　刷　福州德安彩色印刷有限公司
　　　　　（福州市金山工业区浦上标准厂房 B 区 42 栋）
开　　本　787 毫米×1092 毫米　1/16
印　　张　22.5
字　　数　287 千字
插　　页　3
版　　次　2022 年 11 月第 1 版　2024 年 5 月第 2 次印刷
书　　号　ISBN 978-7-5334-9396-7
定　　价　120.00 元

如发现本书印装质量问题，请向本社出版科（电话：0591-83726019）调换。

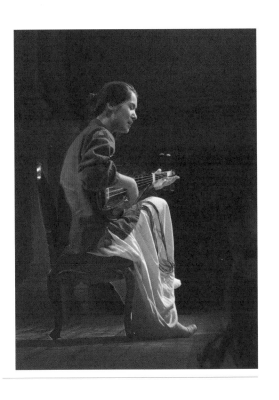

蔡雅艺（1980 —），非物质文化遗产南音代表性传承人，日本长崎大学多文化社会学在读博士。曾在新加坡传承南音多年。2010年"英国北威尔士兰格冷国际音乐比赛"独唱独奏组冠军。2013年发起"南音雅艺"小众南音推广平台，在国内多地开设南音传习点开班授课。从事南音传承二十多年来，参加多个课题研究项目，出版个人专辑7张；参与了多个国家级、省级南音制作项目，包括《指谱全集》《南音锦曲》《世界"非遗"南音曲库》《世界非遗南音百课》等。

编辑小组

———

策　划：蔡雅艺

统　稿：骆婧

编　委：晓燕　王仁　宋春　艺珠　庄黎

　　　　小军　雅云　胡彬　青霞　明晚

　　　　张丛　雅致　思立　董萌　王菁

前　言

　　"南音雅艺"是我们在 2013 年年底成立的一个小众南音推广平台，自发起以来，我们在全国多地以举办南音分享会的形式获得一些鼓励和好评。但很快，我们就发现，只是开音乐会，止步于欣赏的角度，既没有实现南音"玩"的"众乐乐"特质，也不足以让这个文化延续下去。所以从 2014 年开始，我们决定把传承教学纳入工作重心。

　　最早我们在泉州开班传习，每周一次面授课。而厦门，作为南音的另一传承重地，也在同年年底开班。继厦门泉州之后，作为福建的省会城市，福州的开班似乎也顺理成章，在我多次应邀做讲座分享有了一定铺垫与积累之后，也在 2016 年 5 月正式开班。

　　上海班的情况则比较特殊，一开始，我们常受邀到上海参加活动，后来也通过众筹主动发起活动。正是受到众筹形式的启发和推动，我们在福州班开启后的两个月，借助众筹，开启了在上海的南音传承。应该说，上海是一个海纳百川的城市，许多文化在那里各自形成了发展方式，而汇集在上海的人对于文化的欣赏能力和接受度也相对较好。

　　在上海的学习模式被确认可行并且稳定下来之后，我们把传承目标投向了北京，它是中国的文化中心，我们希望作为"世遗"的南音，能够在那里有传承的一席之地。所幸，在老古老师（蔡新剑）的提议下，2018 年春，

我们再次通过众筹，把在北京的传习开展了起来。"德不孤必有邻"，在北京班的传承伊始，我们便受到天津音乐学院音乐系王建欣老师的邀请，在天津音乐学院开设了南音课程，成为学生的选修课之一。再后来，武夷山也机缘巧合地设立了传习点。

可以说，自 2012 年从新加坡辞职回来后，在南音的传承路上我一直是摸着石头过河，学员不到百人却分散在七个城市的教学的情况，敦促我不断成长。几年的传承下来，南音雅艺的学员们，也不断地适应我们逐年的教学升级，尤其是 2020 年，由于"新冠"疫情，我们把所有的面授课都转移到了线上。这应该是现有的最能解决学习进度的方式了，我们不至于因此中断文化的传承，感谢科技发展带来的便利。

2020 年注定是要被记录的一年，选择教授《山险峻》这首曲子，除了它作为经典所具有的代表性以外，按南音雅艺学员每周一句的学习进度，学完它需要三十三周的时间。我想以这首在难度和长度上都适宜的曲子，来与当下未知的疫情形成两条平行的记忆。而这只是线上学习的部分，如何补充我们暂时无法进行的线下互动呢？纵观南音雅艺的学员，恰有来自各行业充沛的人才，我想应该集合大家的特长，以更实际的方式——编写一本书，把我们今年的学习过程记录下来。幸运的是，我的提议得到了同学们的热烈响应和支持，自发地组成了编辑小组，从《山险峻》的第一课开始，大家便各自分工，分头行事。

洛洛是文学博士，她负责每课的素材合成；

庄黎是媒体人，她与洛洛分别负责采访三十三位同学，对应三十三堂课，成为本书的另一个平行背景；

晓燕是海归人士，她负责每篇中文摘要的翻译，并收集老师的示范和同

学们回课视频内容，整理上传，导出二维码；

明晚是位有文学抱负的金融人士，在南音雅艺担任过念词助教，负责每课念词的国际音标注音及整理；

若星毕业自天津音乐学院，在我们到天津音乐学院传承的过程中，经常负责工乂谱的打谱，这次他还负责了五线谱对译；

宋春是位金融人士兼作家，最近在研究茶与节气，对摄影和文字都比较敏感，所以她负责的是选图和短句摘抄；

王仁旅居德国，为科学研究所绘插画。我希望她根据每周的学习感受以及当下的心境来创作，每课画一张图作为辑封。她的画虽然抽象，但结合了"南音雅艺"与《山险峻》，充满了趣味。比如在第一幅作品中，高山与云海，寓意《山险峻》里的山高路远，桃子象征着我的生肖，写着"可乐"二字的验证码更是暗示了我之所爱。知道了这些线索，大家可能就知道它的幽默所在，余下的三十二幅，大家可以结合学习的内容，来发挥自己丰富的想象力。

除此之外，艺珠负责上课记录，语音转译及文字整理；晗寒协助我们录制示范视频；青霞与胡彬都是资深的曲唱学员，学习特别认真，特别是在校谱方面很细心，还有多位同学的共同努力，包括小军、张丛、雅致……另外，我的导师、语言学家王建设老师还从百忙之中抽出时间帮我们把关念词的注音，感谢以上各位的参与及付出！

二十多年的南音教学生涯中，我曾在中小学、高校、民间社团，在南洋、欧洲等地从事南音传承，学生从幼童到耄耋老人皆有，当中有五音不齐的，也有音乐家，这于我来说是一种全面的社会教学体验。这也不断敦促我去思考一个问题，即如何更好地把南音分享和传承下去。

在我们身边，现有的南音出版物主要有两种，一种是南音学位论文（或

课题专著），另一种则是南音乐谱，二者对于想"围观"南音文化的普通大众来说，恐怕都不大适用。因此，从南音传播、传承的角度出发，我认为还有必要补充一些南音的通俗读物，作为可以在图书馆、博物馆、美术馆甚至是咖啡厅等这样的公众场所，让人随意翻阅就能明白的通识书籍，因此将我们的学习记录《南音雅艺·三十三堂课》带入公众视野就有了更重要的意义。

当然，它虽是一本通俗读物，但南音艺术不可避免有自己的门槛，因此大家在阅读这本书的时候若遇到一些未曾见过的专业词汇是很正常的，大家不用去纠结它。我们在书中特别设置了以二维码形式呈现的音、视频学习内容，有我每课的示范，还有同学们的作业推荐。扫码进入之后，大家可能会发现每一次的画面都不大一样，而事实上它真实地记录了我们每一节课的学习状态，在统一和真实前面，我选择了后者。除此之外，在每一章的末尾，各有一篇与全书对应的三十三个同学的故事，他们学习南音的心路历程，一定层面反映了社会对南音传承的看法与体验。希望这些小故事能给予那些徘徊在传统文化"门口"观望的朋友们以信心。

最后，我要特别感谢南音雅艺的观察员，福建教育出版社前社长黄旭先生，他对于本书的支持是不可或缺的！

谨此，感谢所有关心和爱护南音雅艺的朋友们！

蔡雅艺

2022 年 6 月于泉州

目 录

山险峻，路斜攲

南音『难』『不难』——唱词与发音

第一章

方言本身就是一种乐音，不需要多加解释，感到陌生无须恐惧，更不是阻碍，只需用心聆听，跟着音乐游走。

输入验证码：_____
可乐

一

Chapter One

今日习唱：
山险峻，路斜敧。

曲词大意：险峻的山，崎岖的路。
The line for today is "the mountain is steep with rugged paths".

南音雅艺以独特的传承方式，吸引了不同方言语系、来自各行业的人士聚在一起学南音，我想这应该算是这个时代应运而生的现象。今天又是一个特别的起点，我希望今年能够把接下来要学习的这首曲子的教学过程完整记录下来。并把它以一本通俗读物的方式出版出来，作为非遗文化共享的一部分。

疫情让我们处在一个非常时期，此时，南音在我们生活中显得更加重要了。它不仅仅是自娱自乐，还能使我们在跟时间、跟自己相处的过程中，维持一个很好的稳定性。

我们将要开始学习的《山险峻》是南音名曲，为众人所熟悉，好听但有一定难度。它被誉为"十三腔"的代表曲，由不同滚门组合而成，包含了十三个曲牌的转换。

With its unique way of inheritance, Nanyin Yayi Association has attracted elites from all walks of life to learn *Nanyin*. I think this is timely. Today is a special starting point as I wish to record the whole teaching process of this *Nanyin* song which we are going to learn and publish this year, to share this intangible cultural heritage.

Amid the outbreak of Covid-19, *Nanyin* has become more important in our life. For *Nanyin* players, *Nanyin* is not only to entertain themselves, but also to maintain a good stability in the process of getting along with time and themselves.

The song we are about to learn, Shanxianjun is a well-known *Nanyin* song which is melodious but with certain difficulty for learners. Shanxianjun is also known as the representative of a pre-existing melody entitled *Shisanqiang*, which is composed of different *Gunmen* (tune family) and usually contains thirteen *Qupai* (labelled melodies).

2020 年 3 月 10 日　　多云

学南音是一件轻松的事情吗？见仁见智。

南音如果很难，那它就不可能在民间传播开来，但换句话说，如果南音不难，那么这种音乐也就没有它的高度。

从技法的层面说，南音琵琶是极其简单的，只有两个核心技法：点、挑。再没有比它更简单的乐器了。但这两个简单的指法，就好比书法的"一横一竖"，形式上有多种模仿的可能，但在意图上，就需要各种经验的重叠。

所以，南音的"难"不能成为畏惧的理由，而南音"不难"却要我们怀有敬畏之心。2016 年起，我们借互联网的发展，开始了"微信"媒介的上课方式，这让我们的教学多了一种可能，也增加了一个渠道。通过微信的交流方式，几年来，除了面授，我们一直持续不断地在南音的学习上共同进步，这是令人欣喜的事情。感谢这个时代！

从事南音教学这么多年，我自认为它不可能像西方学科一样建立一个西方认知的体系。南音有自己的步骤，也讲究先后次序。从器乐方面来看，需要一个动作、一个声音地叠加，循序渐进，把单个乐器掌握好。从唱来看，南音的唱重点在于"念词"，把一个字音的过程拼读出来，字头、字腹、字尾分清楚了，就算是掌握了基本要领。迄今为止，我仍然认为"口传心授"是无法取代的，学习传统文化，能够有老师手把手教是最好不过的。

* 左图 | 南音雅艺学员日常的学习剪影。（供图 / 雅云）

* 右图 | 学员艺珠的小孩奥利奥（7 岁）抄写的《山险峻》工乂谱。（供图 / 艺珠）

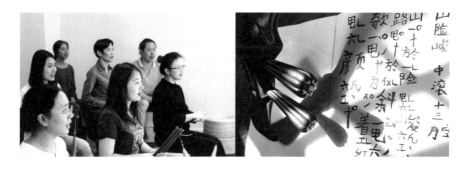

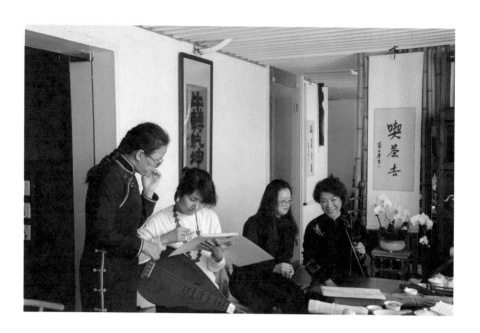

＊南音雅艺社团福州传习社的学习经
常是借用朋友的茶室开展的，这帮助
我们维持了多年的传承，现在也还是。
（供图／茉莉）

　　《山险峻》是一首难得的作品，它集合了很多南音的不同曲牌和管门，
有集大成于一曲的气象，也是南音人喜爱的曲子，不论是从字音或是调性，
它都含括了南音里极经典的内容。因此，能够把它学起来，有助于了解南音
的全貌。所以，希望大家今年能够齐心协力，借疫情的"暂停键"，多在学
习上下功夫。

　　《山险峻》的唱词，叙述的是王昭君在出塞和番时，一路上见景伤情的
心理活动。说到这里，很多人会认为，这不就是戏曲吗？所以，我有必要强
调一下南音与戏曲的不同。作为戏曲，它从角色出发，以扮演好一个角色的
人设作为最高标准。但南音不是。虽说唱的都是王昭君的事，但在唱的过程
中，你是在叙述过往，并不是演绎角色本身。因此，唱南音的重点是咬字，
韵腔，气息，以及和南音乐器之间的呼应，最终圆满完成整个曲子的过程。

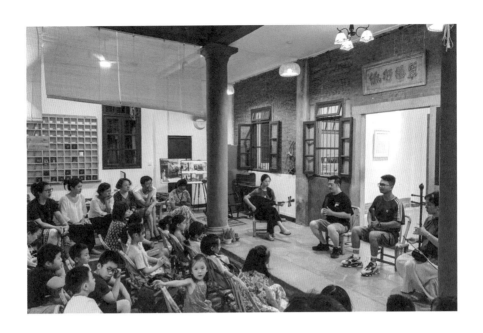

* 在距离泉州的市中心"钟楼"一百米左右的地方，学员吹神发起了一个叫"府里"的艺文空间，图中是 2018 年左右在府里的一次对外拍馆。在闽南古厝的空间里，大家像街坊邻里那样，听一场南音。（供图／吹神）

　　在唱南音之前，应先学会念词。念词即是把词念出来，在这个过程中把字音放慢、细节放大，是通往唱的一个必要路径。在民间，也有先生说是"念字"，意思是一样的。我们通过拼读，从发声，到拉腔，再到归韵，一遍一遍地聆听、模仿达到规范，这个规范，指的不是达到某个标准，而是到位。

　　南音唱词的发音，用的是"泉腔"，即泉州府城腔。它既是闽南话的前身，更是南音音乐的重要基石。它不只是一种方言，还是古汉语的遗传，是被语言学界认为最接近"唐音"的一种发音系统。从南音的字，再到音和韵，从念词到念曲，都是不可分割的。

山 险 峻

第一句

suã　hiam　tsun
山　　险　　峻

ɔ　　ts'ia　k'i
路　　斜　　欹

山、险

念词需要注意的字音

山 於 險 峻 下 路 於

斜 欹 十

察拍解读

此曲的第一拍位是『开拍』，在『山』下面的指法『甲线』旁边有『メ』记号，俗称『开拍』，也称『坐拍』。民间说法不一，但我比较认同的是东仰老师提出来的概念…『全捻』犯了『寮』位，不能点『寮』，所以它下面的『拍位』用『メ』来表示。

山　於　險　峻　　　路　於　斜　欹

结语

唱南音是唱一个诗意，《山险峻》是王昭君的山，也可以是任何一座耸立在我们前面巍峨的山。有人热爱山，有人则敬而远之。但，山还是山。现在的人为什么还要唱南音，我想有方方面面原因，通俗一点说，是消愁解闷，把人世间，把生活的无奈通过音乐发散、消除。上升一个层次来说，接触文化，很多时候是一种精神的追求，不论是与南音的相遇相知，或是隐藏在南音中的各种规则密码，都能够让喜欢它的人乐此不疲。

这本书设置的二维码都是我们在每节课学习累计下来的，有的是课前的示范，有的则是课后的作业，种种材料是希望能让一些想亲近南音的朋友，方便接触和了解。

工乂谱是南音的专有乐谱，有西方音乐基础的人，可以借助对译的五线谱了解一二。多元的学习，从思维到行动会是今后文化的主要传播模式，希望这样的分享，能有益于南音的传播与传承。

宋春

年龄：46 岁

职业：自由职业，主要与
茶文化、民艺相关

　　初见南音，是2016年在觉林禅寺，陪楼宇烈先生做讲座。因楼老前一天在厦门"清
一家舍"做了昆曲讲座，然后到了晋江才了解到南音，所以请雅艺老师和思来老师
过来交流。当时匆促的时间与狭窄的空间，并没有影响到南音清雅正和之气。不记
得那天具体唱了什么内容，却一直记得，当时雅艺老师一开腔，让我想起张卫东老
师唱昆曲《苏武牧羊》的频调，顿生了苍凉辽阔感。在现场，被艺术相通的东西击中。

　　当时，雅艺老师和思来老师看起来学生模样的装束，也让我很好奇，这样年轻
的两个人为什么会如此热爱南音？后来山居武夷，2019年2月，南音雅艺在山中举
办雅集，我就报名参加，后来得知老师将在武夷山开班，在家门口就能学南音，就
当即报名。当时就想给自己下半生找些能相伴的爱好，一个是茶，一个就选了南音。

　　雅艺老师在雅集上诠释南音："喜怒哀乐之未发，谓之中；发而皆中节，谓之
和。中也者，天下之大本也；和也者，天下之达道也。"让人心中能看清南音的面目。
曾看到一段话："看到不同心智模式不是一种bigger-is-better的理论，而是一种
bigger-is-bigger的理论。就好像你终于走出舞池，站到了阳台上，你看到每一个
人在舞池里的动作和表情，你开始理解那些当你在舞池里不能理解的人和事。"

所以当有人问起，为什么学南音？我会答复：想纵向地成长，非横向的排列。

我觉得中国传统文化，会透过外在的事与物，在内里建立起一种彼此牵引的关联，因而生命会生出秩序和节奏来。在南音雅艺的学习，我自己称之为"学习的进阶"。南音，不仅仅是传统文化上的概念，也有着现实意义上的需求。

每周二的微信课程，一直如约进行，如内在秩序里的一条线，连绵不断。而"集训"这样一种连续集中的学习，则是梳理出一个学习的升级过程："营火"，"水源"，"洞穴"和"山顶"四种学习场景的实践。老师以"营火"的方式教学，分享他的智慧和经验；同学们聚在一处，以对等的方式彼此分享、协助，"水源"式的学习交流，自身得到拓展；随后，"洞穴"式独处时，沉下心来内化各种信息；最终，想要登上"山顶"，那就唯有自己去努力和实践了。

在集训过程中，南音器乐相和的练习方式，透过人与乐器，人与人之间创造的张力拓展突破着自身的边界；而思来老师逻辑严谨，蕴含哲思的乐理知识，则以冷静、科学的理论在背后支撑着艺术的表现。"内""外"皆在规矩中践行，亦是另一种美。

疫情期间，两位老师驱车自泉州来山里授课。特殊时期，会被这样一些老派的行事、情感，以及某种美感的通识所打动。温暖与真诚，在心里闪闪发亮。

3月份，决定开始学习南音，先从南音琵琶学起。选琵琶之前，我咨询老师和同学，有什么讲头吗？他们只说，你来选就是，要选自己中意的才合适。那天在泉州南音雅艺的馆里挑选琵琶，才明白他们之前讲的话究竟何意。一把一把的琵琶听过去，最后停在三把上斟酌，其一声音中正均衡如大红袍，其一刚烈铿锵如顶级肉桂，其一温润幽婉如正岩水仙。最终选了名为"抱月"的这把琵琶，因更爱水仙多一些。所以，在挑选琵琶的过程中，我迈过了一个门槛，找到了一些触类旁通的方法来学习。

我的学习过程讲起来有些特殊，入门课还没学全，就进了集训班学习。思来老师认为，"你可以学会的"。这无形中给了我很大的勇气和信心，对于南音的学习始终保持了开放的心态。

2019年端午小假期，在泉州学南音。很久没有这么密集地学习了，从早到晚，踏实于每时每刻的知识摄入。集训之后，十天的日日回课过程，优秀的导师，正向的小团队，以及行之有效的心法，保障了学习的成果。诸多细节被抠出来一遍遍打磨，充分体会到学南音，需要"刻意练习"，即长时间的正确练习，让自己在即时的反馈中获得进步和成长。

有天下午做南音功课的"画韵"作业，我们简称为画格子。发现老师教授的方法与"傅里叶变换（Fourier Transform）"的道理相仿。傅里叶变换，本质上是把一个复杂事物拆解成一堆标准化的简单事物的方法。思来老师的乐理课，将古老的南音以现代的标准化的方式拆解，使得我们能够很快地辨析出工乂谱中的"韵"之

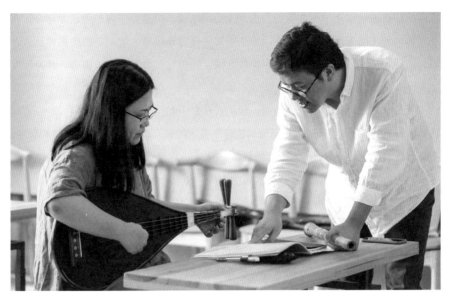

所在。这是我学习南音非常受益的一个内容，它让我领略到了南音贯穿于过去、现在、未来的一种能量和能力。而这种能量与能力，又是透过"关系"来表达。

我是从城里来到山里，目前的山居生活是贴着自然的节奏，踩着二十四节气的步点行进。山里的生活，相对单纯朴素，但是也需要极好的自律来约束，否则容易懈怠。

学习南音，这样一种亲历行为，发现南音可以放你自己的故事进来。尽管开始学习南音的时间很短，但是给我的感动，却是一日一日不断叠加的。老师传道、授业、解惑；自己，则需要的是耐心地、谦虚地保持大时间周期的刻意练习。在古老的底蕴中徜徉，是件美妙的事儿。就像歌里唱的："岁月长，还借着你的光。"

雅艺老师说："有时候玩南音更像是在做一件事情，不只乐趣。它，古老而不朽，风骨犹存。在南音中，仿佛你手执一线，一头在手，另一头则系着世代相传的人文精神……"

学习南音，内心仿若藏着一片深海。若干年后回望，坚定地知道，这是来时路上一个清晰明亮之所在。所以，南音是时间的艺术。

在学习《八面金钱经》时，思来老师讲解细腻而周详，用科学的方法将指骨、气韵等乐理知识一一解构，使得对南音的整体结构能明晰地了知，而后对细节上的

把控能够在循规蹈矩中不失洒脱自由地变换。流动，但是行于规矩中，学起来很有满足感。老师的乐理讲解，让人联想到中国古代建筑中柱、梁、斗拱等构件元素之间的那种连接和支撑关系，而光影穿梭其间，构成它的气韵流转。南音，某种程度上来讲，亦是空间的艺术。

看过建筑师姚仁喜的一个访谈，他笑言从来不相信建筑物是最重要的——建筑物只是建筑物，周边环境有太多无法用物理来表达的东西，它们共同构成独特的氛围、不能言传的众佑（blessing），才是最重要的。

学习南音，让我再次明了："关系的本质，在于一种相互唤醒。"

我会经常和朋友们分享学习南音的体验，因为放进生活日子中，这些是相通的。比如下面这两个小分享。

有天，我在承天寺院内上课。相陪的两位小朋友，在一群本地人的围观注目下，施施然表演起心中的乐句。曲毕，听得阵阵赞叹，那里有一种"知晓他们"的倾听与认同。就在那一刻，看见 Slow Art 的意义：陪伴、凝视、珍惜，而后成为生命的一部分。

2019 年泉州集训课程结束后，我特地带着琵琶回到了与南音雅艺初见的地方——觉林禅寺。喜相逢，忆缘起，回溯到关系的原点，可以让人厘清脉络，看见底层的联结。

在南音雅艺，平实但时见华美，克制却满蕴深情，让日子多了一些"美"的温度。老师们以己之力，黾勉行事，德不孤必有邻；同学们相伴随行，如星星般彼此照耀。总之，身处其间，与有荣焉。

为着红颜，阮那为着红颜

因默契而窃喜——了解南音的玩法

继续、延续，小传统、小氛围，不是固守，也谈不上坚守……是在探索，关于南音和你我之间的共同语。聚力，神游在音乐里的暗涌，感受人文的根音。

二

Chapter Two

今日习唱：
为着红颜，
阮那为着红颜。

曲词大意：因为这美貌，我就是为这美貌所负。

The line for today is "it is exactly my beauty, that brings my fate to a total downward hill".

在玩南音的时候，有时会感到一种窃喜，它来自于沉浸式的专注，此时能够感受到能量在共同行进音乐的合奏者之间相互流转，那种默契让我们自己释放了某种自由，或者说得到了自由及舒适的感受。它给予演奏者的欢乐更胜于听者。

When playing *Nanyin*, you may feel the inner joy for totally being immersed, as you feel the energy flowing between the ensemble players. That kind of tacit understanding allows us to get freedom and comfort. The pleasure it brings to the players is even more than that to the listeners.

2020 年 3 月 17 日　　阵雨

是的，还有很多人不知道南音是用来"玩"的。因为近几十年来，呈现于公众面前的，大多是"南音表演"，或者说，我们把很多形式用"表演"一语概之。其实，民间是南音的土壤，而玩南音本是一种日常。既然是"玩"，就有"游戏规则"，而南音玩的，正是规则。

有时候我们喜欢说：玩得真默契呀！"默契"，这是一个很常见的词。我们之所以谈它，是因为它的重要性，以及我们希望达到的一个状态。南音，为什么我们说是"玩"？玩，是一种极致的默契。而想达到玩的状态，它必须有些共识，这些共识造就了一些规则，尊重规则就是一种人类文明。所以，如果从这个层面来说，我甚至认为，南音不应该归纳为文化，它应该是文明。在文明的规则下，才有南音自身的边界。因此，所谓玩，是在熟练掌握规则之后，可以在规则与规则之间触及的那种自由。

就唱一首曲子来说，南音特别讲究唱者与琵琶之间的默契。在曲唱的形式下，琵琶直接对应于唱者，另外的三个乐器（洞箫、二弦、三弦）都是尽量紧跟着琵琶。所以，当一个懂得指法，唱得清指骨结构的唱者，遇到一位懂得相互配合的琵琶乐手，就是我们形容的那种默契。

而最能体现这个默契的关键在于"等"。等，是一个时间概念，但从南音的角度来看，它其实是一份修养和智慧。修养来自于学习，而智慧决定你的判断力。它既需要等待，又必须在瞬间做出判断，琵琶在什么时候弹第一声，洞箫什么时候开始，而唱者在什么节点发声。它不是机械化或格式化的，而是靠一种觉知力。

高度的"默契"会产生窃喜。为什么窃喜？因为同在一起行进在音乐过程当中的人，我们能够感受到能量在相互之间流转。那种默契让我们自己释放了某一些自由，或者说，让我们得到了自由及舒适的感受。但是感受不到这一个层面的，在同一个情境里面的其他人，他要陪着我们经历整个过程，从音乐开始到结束。当时此刻，感恩陪着我们的音乐与人，因满足而窃喜！

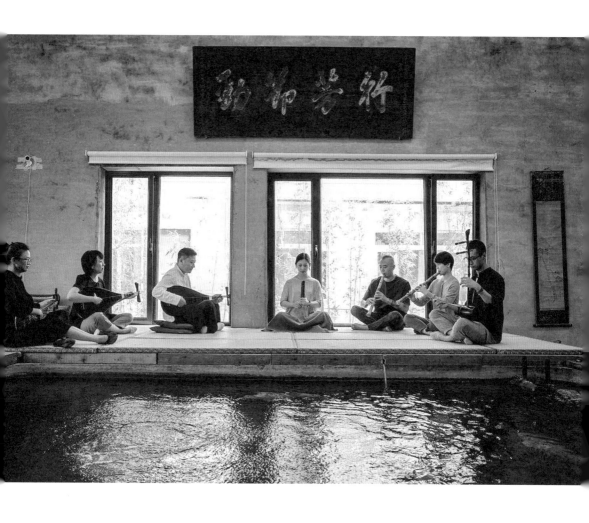

*和奏时，我们心照不宣，闭上眼睛，专注倾听。（供图／张丛）

山 险 峻

第二句

ui tio? hɔŋ gan
为 着 红 颜
guan lã ui tio? hɔŋ gan
阮 那 为 着 红 颜

2.水车

为 着 红 颜 † 阮 那 为

3.中玉交

着 红 於 颜 於 工

曲牌解读

此句曲牌从【水车】转到【中玉交】，意味着调门的转换。

它有个特点，先从『四六』换到『五六』着手，说是转调，不如说是移位的概念。

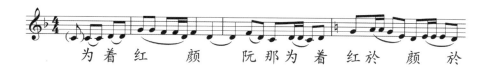

为 着 红 颜 阮 那 为 着 红 於 颜 於

结语

说到"调"，在音乐术语上比较多作为一种技法来看待，但如果我们转换思考，从语言的角度看，它其实是一种语气的变化。为了表达，或引起注意，或内容的关键，我们会使用不同语气，通过语调的转换，来达到某种表达目的。那么，其实在音乐上也有这样的方式，不同的调，也蕴含着前面提到的信息，或者是表达一种音乐目的或场景的必要。而这个"语调"，在南音中以"曲牌"的模式来表现。

范若星

年龄：25 岁
职业：应届毕业生

三十三个故事之二

南音很现代

　　我出生在河北石家庄。从小我就对音乐比较敏感，学过电子琴、萨克斯、架子鼓，甚至是舞蹈。基本上管乐、弹拨乐、打击乐都碰过，就剩下弓弦乐没学。所以从初二就开始学习二胡，并且在艺考的时候选了二胡作为考核科目。在艺考之前，这些乐器的学习可能更多是课余兴趣爱好，艺考之后走上专业道路，就开始由音乐实践转向音乐理论的学习。在学习中我就知道南音是传统音乐非常重要的一部分，而且历史非常悠久，开始产生了兴趣。但是在书本上只是知道一些相关理论，音乐终究是离不开实践的。所以一有机会，我毫不犹豫地选择学习南音。

　　2018 年我们主任王建欣教授邀请雅艺老师北上到我们天津音乐学院做南音讲座，这是我们第一次近距离接触南音。在这之后，雅艺老师和思来老师每个月都会北上面授，我们这些学员就决定成立一个南音社团。2018 年 9 月，"南音学社"成立了。除了面授课之外，我们会利用每周三下午固定的时间，社员们聚在一起拍馆、聚会。因为是挂靠在我们音乐学系的一个社团，这些学习实践是有给学分的。老师一般一个月给社团上一次面授课，目前大家已经学习的曲目有《清凉》《望明月》《风打梨》《直入花园》《鱼沉雁杳》等，还有大谱片段比如《清风颂》《点水流香》等等。

　　我是社团成立时的第一批成员，成立一个月后，我就跟随社团其他成员，一起到泉州这个南音发源地"朝圣"去了。泉州真的是一座古城，到了这儿就会明白，南音为什么会产生在这里，让人深深着迷。2019 年 1 月，我又来参加了"南音雅艺"年会，和同学们互相切磋，非常开心。相隔一年之后，我又来了一趟。这次刚好我们的新馆落成，我成了第一批驻馆的学员，非常荣幸。

　　过去对南音的了解只停留在书本上，或者是网络上的南音音频、视频，印象只停留在它特别慢这一点上，真正自己实践以后，才发现南音大有学问。比如说，南

音特别重视和奏，这点很特别。我学了几年二胡，民乐给我的感觉还是以个人炫技为主，不用过多考虑人与人之间的配合。南音就很妙，它不仅讲究个人修为，更讲究相互间的配合。一个人的技巧再好，如果没有默契的配合，也无法达到南音最好的境界。这种你等我、我等你的默契，在洞箫和琵琶的关系中最为突出。琵琶提供的是指骨，是规则。而洞箫则像是穿针引线，什么地方要换气，什么地方音断气不断，都大有讲究。

过去书本上的理论毕竟是抽象的，甚至有些枯燥，但是在南音里，很多规则其实是通过实践得来的，这要比书本上的生动多了。就比如我们正在学的《山险峻》，这首"中滚十三腔"的曲牌涉及音乐"转调"，南音里称为换管门。其实书上也学过，但只有实践了才会明白，古人是怎么不着痕迹地实现衔接转换的。比如现在看到南音工乂谱中的寮拍记号后，我一般不需要再画格子，就能确定指骨关系了。这种学习实践对于理解抽象的理论来说，真的太有用了。

我认为琵琶的指法都是点和挑的组合，如果把点、挑看成两个点，那么"韵"就是中间连接的东西。它是无形的，但是你心里想的东西。你用心中想的张力去填补点与挑之间的空白，然后把它落实到肢体上，就是手的动作。我心里想到的是一颗球，从抛球到球升至最高点再到球落下，这个过程就是"韵"。我觉得只有非常传统的音乐，才会依然讲究韵。

念曲上最大的收获就是认识工乂谱，懂得指骨与念曲的关联。通过这两年的学习，我发现一个念曲上的小窍门，就是相邻的两个音，相同的不用垫，不同的就需要一个相邻的音来垫。这些拿来"垫"的音，是不可能出现在工乂谱上的。这一点和二胡很不同。二胡用的是简谱，所有的音都会标注出来，只要看着谱就能演奏出来。南音就不一样了。现在帮着老师处理一些南音打谱工作，接触的谱多了，自己也会不由自主跟着唱。我发现南音的学习是一个淘汰与总结的过程，需要先不断积累自己的实践经验，再慢慢去摸索、领悟规则，而不是一开始先学规则再实践。这就好比我们新学某个字的时候，之前学习的字就好像自己心中的一本字典，可以让我们去参照。南音的学习也是如此。

我觉得南音一点也不古老，反而是很现代的，完全可以在当代大环境中一起玩。比如说南音的呈现可能对不同人或者在不同场合、不同时间都会不一样，它是有"即兴性"的。这一点和现在的摇滚乐有共通之处。再比如年轻人都爱玩，南音其实是最讲究"玩"的，因为它只是给玩的人提供一个框架、一种游戏规则，至于你怎么处理它、表现它，完全靠你的自由发挥。说到这种自由，现在的流行音乐也是给一个框架，让人在里面可以得到自由，和南音又有什么不同？我觉得如果提供渠道让更多年轻人接触南音，一定会改变他们的看法。

即会来到只

喜欢也请坚持——学习要慢慢来

知识需要『学』，技能需要『练』，而感觉则需要『熏』，需要像婴儿那样，在『不求甚解』甚至完全不解中感受母语，然后再逐步听懂，逐步会说。

三

Chapter Three

今日习唱：
即会来到只。

曲词大意：因此才会来到这里。
The line for today is "that's why I am here".

　　喜欢真的不必坚持吗？人与人或与器物之间的喜欢，到某种层面来说也是责任感。有时因多种影响会松懈，找不到坚持的理由。喜欢南音，有人只是喜欢听或看，而有人因为喜欢而学南音，这不亚于劳动，需要坚持。千锤百炼的练习，才可能顺畅地做到真正的好。

Don't you really need to persist on things you like? To some extent the affection for persons or objects is also a responsibility. Sometimes you may lose the reason to persist on what you like. For people who are fond of *Nanyin*, some may just enjoy listening to or watching others playing , while some will learn *Nanyin* because of the love. Just like physical labor, learning requires persistence. You won't be able to master a skill without a lot of practice.

2020 年 3 月 24 日　　晴

　　南音，作为一个音乐的载体，也是一种文化形式。

　　成年人的生活过程中，工作固然重要，但也需要不断学习进步。当我们通过积累和努力，最终达到自己满意的结果，有人为你赞许，给予肯定时，你的心里会非常踏实，因为这是你战胜了一定的困难而得到的成果。反之，一些太容易得到的东西，很难让人珍惜。精神上也是如此，一些浅显易懂的话，如果出自普通人或者亲近的人之口，你可能完全听不进去。但当你阅尽人生历程中的千山万水，再遇到一位睿智的长者，说着是同一句话，却好像忽然间获得了巨大的财富。事实上，这可能只是平时能够听到的话，但是通过你的努力和有所经历过后，对它的理解就有所不同。这在南音上也能得到印证。

　　刚开始学，或是学习不久，我们的注意力全部放在视听上的信息，在不断练习的过程中，不得懈怠，难以从容地享受过程。但当我们学习到一定程度，有几首乃至几十首曲子的积累之后，回过头再唱唱最初学过的曲子，却是别有一番意味。严格说起来各有各的学习难度。南音的"四管"，琵琶、洞箫、三弦、二弦四件乐器，在学习的历程中，也会经历这样一个过程。

　　先说说琵琶吧，它是南音乐器的基础，也是每个人在南音学习中最先接触到的乐器。它的每个指法，源自工乂谱上的各个标记。比如，一个"点"，就是一个食指的动作，一个"挑"，就是一个拇指的动作，直接而明了。重要的是，在弹奏的时候，要心无旁骛。而心无旁骛，不论是对儿童或是成年人来说都不是件容易的事情。如果没有进行一些引导和训练，除了天生的好习惯，大部分人是越来越难以集中精神的。特别是成年人的世界，杂事太多，

想法太多。所以，学习南音琵琶，也可以理解为：通过简单的手上的动作，去调整自己的内心。聚精会神，让一切变得简单而生动，困难也就迎刃而解。

有时，真是因为我们有太多想法，高估自己，把对象低估了，或是把两者对调了。这些都会成为一开始的障碍。有句话说得不错：学会与自己和解。就是这样的，通过学习一个对象，去不断理解自己，跟自己相处。

比如学洞箫，先是把洞箫拿好，拿稳了。再把吹口安放在对的位置，固定住洞箫。而后，练习呼吸等等。这些看着简单，做起来难度也不大，但需要有恒心，日复一日，不厌其烦地练习。

其实，训练的过程就是建构一种概念，帮你按一定的时间、空间去塑造一个新的印象，进入某种情境，让你逐渐习惯某一种模式，习惯某种语言的交流。在练习的过程当中，手会逐渐地适应，进而没有负担。渐渐地，你对乐器运动的方式有了一定的认同，并开始习惯自己与乐器相处的模式。

我认为"喜欢"是有度的。人与人之间的喜欢，或者人与器物之间的喜欢，会产生一种动力，但要落到行为实处并不是每个人都一样的。先有喜欢，再有坚持并不断接触，才有爱，而爱，其实是责任，这里的"责任"指的是"希望对方（按你的理解）好下去"。

好比，开始喜欢南音，可以有各式各样的缘由，而真正喜欢上，是在接触南音之后，这个"接触"，指的就是学习过程。

学习，是吸收知识的过程，练习是自我转化的体现。比如，大部分人认为，练琴是枯燥无味的。是的，在以练习作为某种目的的时候，心态越急就越是索然无味。我认为，成年人的学习，特别是接触传统文化，应该是非功利性的。若能在每一次的练习里，不断发现自己的协调和进步，当你专注于自己和乐器之间的关系后，那个瞬间，你会获得因为体力上的付出而得来的成就感。这并不是源自别人的肯定，而是自我的喜悦。

话说，喜欢的时间久了，也会怠惰，这很正常。所以我们要经常与自己沟通，与他人沟通，与社会沟通，从方方面面去引导自己。

练习是生活的一部分，当我们沉浸在练习里，它自动地为我们屏蔽了很多来自其他方面的干扰，经常练习，动作很忙，但内心却可以得到难得的清静。

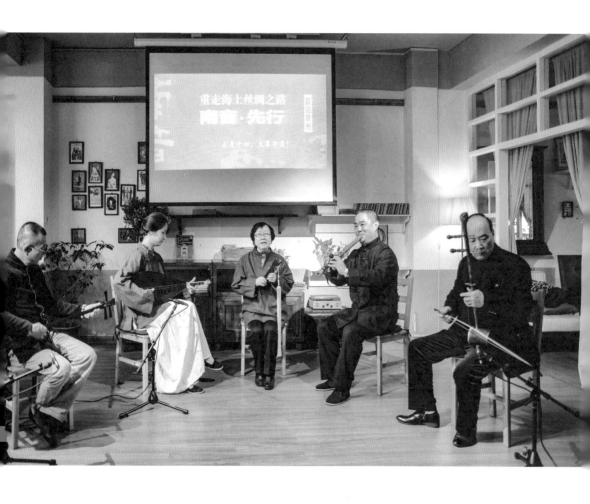

*三弦：民间南音先生蔡东仰老师，执节歌者：南
音国家级传承人苏诗咏老师，洞箫：著名演奏家王
大浩老师，二弦：南音国家级传承人夏永西老师。

山 险 峻

第三句

tsia? ɯe lai kau tsi
即 会 来 到 只

即、会

念词需要注意的字音

即 会 来 到 只

曲牌解读

【中玉交】，也称【中玉交枝】，『中』是它的寮拍格式。【玉交枝】分为：【长玉交枝】【中玉交枝】【短玉交枝】。此体系『门头』为【大倍】。

即 会 来 到 只

* 谱面上误写成了"王交枝"，字还是比较好看的，就当是一个"美丽的错误"吧。

结语

一吐一纳、一呼一吸之间，我们需要放慢下来。慢，是因为知道生命的有限，慢，也使很多过程变得美好，有质感。好比我们这样，慢慢念着一个字、一个音、一个韵。当你寻着这个路径走进南音的世界，去感受每个字的"个性"和"气韵"，终会学明白。

唱南音，你会发现，发出一个音也能用到脚指头的力气，有时还要把后脑勺立起来。慢慢，气息变得从容了，因为想唱，所以想突破很多心理障碍，因为想唱，所以越唱越好。

王菁

年龄：47 岁
职业：部队医院从事医疗工作，现退役

写下这个题目，我有几分恍惚，不知行文当以老古竹斋还是南音哪个为主，其实，两者原本是密不可分的吧。

十一月的北京，若是晴朗的日子，便是老舍先生笔下的北平之秋，文人的笔墨往往比画家的画幅更深入人心。透过那些高高疏疏的树干，天晴蓝得像一面水洗布，风难得安静，偶尔有鸽哨掠过，天地辽阔而宁静，这是北国独有的冬韵。

如果这样的日子，你待在老古竹斋里，绝对是比做神仙更加快乐的事情。你的视线所及，每一个角度，每一帧静物，都和光影无比契合在一起，环境对人有绝对天生的影响力。

院子里有曲水流觞，薄薄的冰层下面水清澈见底，墙畔有青翠的竹林，不必茂密。玻璃廊内的植物高低错落，透着这个季节少见的生机。一棵高大的四季桂花，开了一树米粒珠般的桂花，香气柔暖不浓腻，引得我和艳莉常去偷香窃玉。

最喜大白猫古小帅自在的样子，貌似肥硕却体态轻盈，它常趴在榻榻米上慵懒午睡。其间文玉招呼我们抢了它的地盘，几个人四仰八叉地躺倒，小帅也毫无怨言地趴在脚下，风度丝毫未给竹斋抹黑。

我第一次坐在廊内的竹椅上练琵琶，它就立在阶上一动不动，仿佛是在陪伴聆听，使我大有知音得遇的窃喜。后来发现我们上课的时候，它总是无声无息进来，甚至

在茶台兼课案上来去，如入无人之境，宛如南音的编外学员。

《世说新语》有载，王子猷爱竹成癖，尝暂时寄居在别人的空宅，刚搬过去就令人种竹。人问："您只是暂时住在这里，何必这么麻烦呢？"他啸咏很久才指着竹子说："哪一天能少了这位先生呢？"

古老师之爱竹，我猜堪比子猷，只不过不在外更敛于内，林下之风的古意，谦谦君子的温润，早已融入他的骨子里。我看着他在清早的寒意中生炉火，方正器型的竹编炭炉，据说是按照乾隆年间的样式还原制作的，有着岁月沉积下来的稳定大气。他一块块将果木炭夹进炉膛，点火煽风，再手持一把时下颇为少见的鹅毛扇，煽去落在炉中的炭灰。午间又看到他做饭的举手投足，切菜装盘的规矩，竟然也有一种雅正清和的况味，每一步骤每个动作都一丝不苟，使我不禁怀想他教授茶道时候的风度。

汪曾祺先生文中有言"凡事不能苟且"，深以为是，认真是一种态度。

我看到雅艺老师站在庭院中，抬头望向北国的天空，眼神深邃，用有所思的表情说："真美！"

我听到思来老师说来北京授课已经一年了，看到了四季万物的变化，感受到了北京的美，更对岁月流转生命衰荣有了更多更深的感悟。彼时，他捧着茶香暖暖的杯盏说，来北京班上课很不一样，把想教的东西教给同学，再喝到古老师的好茶，感觉很满足。

我看着他用心品茶的样子，心下感动。忘记了是不是也是他说过的话，"南音就是把相同气质的人聚在一起"。南音的老师和同学，人是简单的，关系是简单的，越简单越快乐。

思来老师讲起过去民间唱南音的老先生，躺在深垂的帐幔里吸鸦片，几个弟子在外面拼命练习，弄不好老先生就随手操了什么东西飞出来砸过来，再狠狠训斥几句。这还得赶上先生心情好的时候，俗话讲教会徒弟饿死师傅，艺不轻传是当时的普遍现象。我们今天学习南音，老师赶着教追着讲，唯恐有脱怠，唯恐不尽心，这种传播南音的态度和热情深深感染和鼓舞着每一个人。

人生中的有些时光如行走于刀尖、立于火炙上一般难熬，有些时光平淡庸碌，无从追忆。可是也有些时光，像微风从你的衣袂掠过，像光影从你的眼前流过，像沉水香一寸寸燃尽，香气幽淡无以言说。

老古竹斋的时光是有温度的，会让鸟雀停驻，让人想懒懒地晒太阳。

老古竹斋的南音是有态度的，会让时间静下来，世界静下来，心也静下来。

这样的竹斋，遇到这样的南音，就是我们的美好时光。

爹妈，爹妈恁值处？

乡音不变是南音——乐随人走

第四章

技巧、技术、技艺……只在艺术的基层，只有平和、虔诚、愉悦……从无性到共性，才有随机、灵动、花火。

四

Chapter Four

今日习唱：
爹妈，爹妈恁值处？

曲词大意：爸妈，爸妈你们在哪里啊？

The line for today is "dad and mom, where are you?".

南音之所以传承这么久，不仅仅是作为一种音乐来延续的。从泉州到厦门，再到港澳台，以及南洋，除了乐曲本身，更多是一种人与人之间交流联系的纽带。在南洋的南音社团，因为地域的不同，对南音的称谓也有所不同。在菲律宾称为"郎君乐"，在马来西亚用"南乐"，新加坡早期称"南管"，后来也称"南音"。

The reason why *Nanyin* has been passed on for so long is because it has been passed on not only as a kind of music. From Quanzhou to Xiamen, then to Hong Kong, Macao, Taiwan, and Southeast Asia, in addition to a carrier of music, *Nanyin* also represents a form of interpersonal communication. In *Nanyin* groups in southeast Asia, the name of *Nanyin* varies from region to region. In the Philippines, it is called "*Langjunyue*". In Malaysia, it is called "*Nanyue*". And in Singapore, it was called "*Nankuan*" in the early stage, and later also is called "*Nanyin*".

2020 年 3 月 31 日　　阵雨

　　南音在很长一段时间里，都在民间自由传承和发展。所谓起源于唐，发展于宋，繁荣于明清是一个大概的说法，但确切的起源时间是说不清楚的。因此我们只能通过各种"相似"去做一些合理的推断。比如南音的四管和唱与汉代相和歌的呈现形式相似，洞箫与唐代传到日本的尺八相似，南音二弦与奚琴等，虽然都有很大层面的相似度，但也不能直接就说南音是汉代就有的，对吧。

　　不过，在伦敦大英博物馆发现的明代南音词谱，很能说明问题。谱集的标题写着：新刊时尚锦曲。时尚，那就相当于时下的潮流了，由此可见，南音在明代已经很流行了。

　　而随着泉州人的迁移，南音最先往相邻的厦门扩撒，当时那里作为一个近现代对外口岸，其经济的发达为音乐发展提供了温床，生活水平提高的同时对娱乐的需求不断扩大，很多南音人为了生活抵达了这里。因此，南音在厦门曾经非常繁荣，可以说，一度要超过发祥地泉州，而与之相邻的漳州也随之兴起。

　　除了在闽南地区之外，南音亦未停下向海外传播的脚步。面朝大海的闽南人，为了讨生活，不得不前往南洋。在下南洋的过程中，南音也扮演极其重要的角色。先别说音乐能不能养家糊口这件事，有些人对于精神食粮不以为然，但对于背井离乡的人来说，在一望无际的公海上，能怀抱乐器，唱着

*左图 | 图片翻拍自《明刊三种》，首行有"新刊弦管时尚摘要集"，可以推测南音在当时的流行程度。
*右图 | 2016 年的南音雅艺的年会，我们相约到厦门集安堂拜馆。

乡音，即拥有了精神上的朋友，又好比有家乡的守护神陪伴一般，让他们更有勇气和信心去面对未知的岛国。

那时，可以说南音已经从音乐上升到"信仰"的一部分了。

漂洋过海的南音抵达了南洋彼岸的吕宋岛，作为南音在海外最流行的地方之一，以菲律宾马尼拉为主要传播地的南音社团大都命名为"郎君社"，称南音为"郎君乐"。

这是因为南音界尊孟昶郎君为乐神。孟昶，是五代十国，蜀国的最后一位皇帝。他与花蕊夫人都擅长并喜爱调律与作词曲。至于什么时候被请为南音的乐神，相关的研究文章至今也尚未能完全说清。但这个时间节点很重要，因为如果能说明南音从什么时候开始崇尚乐神，也就离南音为何会在泉州的答案不远了。

回过头来说，菲律宾的南音传承对南音原生地泉州有着很积极的作用，

*左图 | 这是南音社团之间交流的传统仪式：互赠（锦旗）纪念品。2015 年，我们发起一个"重走海上丝绸之路"的计划，带着南音雅艺的同学们重回新加坡，拜访新加坡"传统南音社"。

*右图 | 这是"重走海上丝绸之路"计划的另一站，在我曾经工作过的新加坡城隍艺术学院交流。

它大大地推动了南音在国内的发展，不论是从音乐传播还是从社团的建设上，都功不可没。

从 20 世纪 80 年代以来，菲律宾南音社团就经常从泉州或厦门，或台湾请南音先生过南洋，驻馆教学。有的为期三个月，有的一两年，也有十年八年长期留驻，甚至之后把家庭带去，在那里扎根发展的。

在那个公务员薪水仅有五百元左右的年代，到南洋教南音的先生们每月可有两千到三千薪资不等，也不失为一种文化接力。

海外的南音传承，对于中国文化的传承版图来看，可以说是独树一帜的。再没有其他的音乐文化，能够像南音一样在海外传承这么广，这么多。它已经渗入生活，是不可或缺的交流形式。

山 险 峻

第四句

<div align="center">

tia　　bã
爹　　妈

tia　　bã
爹　　妈

lin　ti　tə
恁　值　处

</div>

爹妈爹妈恁

六 值 处

指法与唱法

『点去倒』，有固定的处理方式，在『点』之后必须要换气。

『点挑甲』做『乍声』处理，即在『点』之后要换气，后面的『挑甲』一口气完成。

爹　妈　爹　妈

恁　值　处

039

结语

交流是文化传播的主要方式，文化通过各种交流形式，得以层层积淀。当有人在谈论文化的时候，它便得以存在。

南音是闽南文化交流的重要载体，是否也可以说，相对其他的艺术形式，南音是幸运的。没有接触南音的人，可能难以想象这样的一个场景：

来自世界各地的南音人，汇聚在印度尼西亚的某地，进行连续三到五天的南音聚会，包含了唱南音、聚餐、游玩，食宿行由一位爱国侨领负责。这就是南音的自然生态，在其他的乐种难以复制。乐人、士绅、社团，组成了一个经典的南音模式。

巫思立

年龄：31 岁 射手座
职业：国家电网职工

　　我记得一开始学南音的时候，学了《去秦邦》。我有一定的音乐基础，就要不要识谱的问题，差点和同学吵了一架。那时候思斯带着我们，跟着老师的示范录音反复模仿。我就觉得很不习惯，建议先学识谱。小时候学的都是五线谱，工乂谱还是很陌生。而我一直觉得只有学会看谱才是正途，跟唱模仿是很笨拙的方法。但是大家否定了我的建议，坚持认为跟唱才是学念曲的基础。现在想来，当初自己还不懂南音和流行音乐本质上的不同，甚至有时候不自觉地想把听到的音翻译成五线谱里的音符，以为这样能够掌握得更快。可是实际上老师每次唱的可能都不一样，这源自于指骨之上韵的灵活处理。那时候不懂什么是指骨，什么是韵，就觉得特别困惑，觉得南音实在是难以捉摸。反倒羡慕那些没有音乐基础的同学，他们就像一张白纸，单纯一点，更容易接受。

　　我发现自己不太喜欢那些带叙事情节的曲目，比如《三千两金》《因送哥嫂》之类的，感觉一不小心就会代入情节，表演痕迹重了，就不纯粹了。那些去情节化的，以情感抒发为主的曲目我更喜欢，比如《鱼沉雁杳》《望明月》《孤栖闷》之类，唱起来很容易打动我。即使是这些抒情性强的曲目，也不意味着情感泛滥，反而我更喜欢老师的处理。我认为老师的"去情感化"，只是去掉了"小情小爱"，但保

留了最能打动人心的"大爱"，也就是对世间的人文关怀。比如雅艺老师创作的《清凉歌集》，也是我可以反复听的专辑。一开始我喜欢像《清凉》《花香》这样的小曲子，它们像儿歌一样，特别纯净。后来又喜欢上《山色》，感觉是一片开阔的风景，心旷神怡。现在最喜欢的反倒是《世梦》，无论是曲还是词，都有一种普世的人文关怀在里面，是一种阅尽世间悲欢以后的怜悯，试图让世界变得更好的期盼。你不能说这不是情感，这也是，而且是更美的情感。

一开始最困扰我的应该是念词。毕竟我是漳州人，虽然同是闽南方言，漳州话和泉州话还是有很多不同的。再加上我从小在市区长大，上幼儿园、小学的时候学校提倡普通话，父母也就基本用普通话和我交谈，用到方言的机会很少，所以漳州话说得也不是很地道。像南音曲词中经常出现的 [at] 这个音，我就习惯性地发成 [a]，很难改过来。念曲也蛮受挫的。因为我有声乐基础，又当过合唱团主唱，对唱歌是很有自信的。但是唱南音的时候，总是会唱出流行歌的感觉，找不到南音的韵味。直到今天为止，我还是对自己的念曲很不满意。可能也是因为这些原因吧，一开始在"南音雅艺"学习，我也就是保证自己不掉队罢了。老师说过，南音的学习关键在于持之以恒，所以我也没想过要离开。

转折点应该是在学琵琶之后吧！就像我刚才说的，其实最早促使我去接近南音，也是因为琵琶。所以当思来老师通知琵琶要开班的时候，我特别兴奋。事实也证明，琵琶真正燃起了我学习南音的热情。思来老师很耐心，也给了我很多肯定。而且我发现，这种学习热情的高涨不仅是因为自己得偿所愿，更重要的是，随着你对琵琶指骨的了解，过去在念曲中想不通的地方，都迎刃而解了，反而促使我去反思过去没有注意的地方。弹琵琶时讲究的韵，正是我喜欢的音乐的弹性。每次弹起琵琶，我的脑子里仿佛就出现了园林中的古典少女。所以每次工作上特别烦累的时候，我就会弹弹琵琶，它会使我快乐起来。

三弦也一直是我很感兴趣的乐器。虽然它总是跟在琵琶后面，感觉存在感比较弱。但是三弦的声音又和琵琶不同，它更沉稳、冷静。如果说琵琶能让我联想到少女，那么三弦就能让我联想到智者。琵琶使我的灵魂快乐起来，三弦则让我能够沉静、思考。

当然，作为三弦助教，会给自己提更高的学习要求。因为琵琶还有品、相，可以提示同学们相应的音高。三弦却是光溜溜的一根弦，音准是需要你调动自己的听觉去判断，继而反映在具体音位上的。对于我来说，因为接受过音乐训练，把握音准并不是一件难事。但是对于一般的同学，判断音高就难多了。常常让我觉得苦恼的是，很多同学会使用调音器来判断音高，并且只认上面的数值。有的时候我会指出他们空弦没调准，他们就会说调音器没出错。问题是我们不能依赖调音器，况且

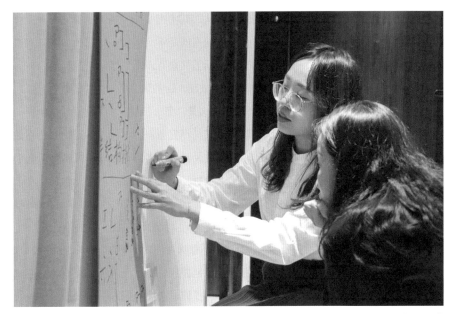

＊把南音的工乂谱抄出来，再画出指骨句式，是对南音乐理的灵活运用。这方面思立掌握得特别快，并且帮助了许多同学。（供图／茉莉）

弹奏过程中也不可能看调音器，唯一的办法是锻炼自己的耳朵，迅速判断音高并调整自己按弦的位置。当然，对于没有接受过音乐训练的同学来说，练耳是一个长期的过程。所以三弦的学习，也需要足够的耐心。

现在的新同学真的很幸运，一开始就能接触系统的乐理学习，不像我们从笨拙的模仿开始，摸着石头过河。我记得第一次学习南音乐理，是在福州宦溪山上的一次集训。思来老师引入格子的概念，耐心地进行乐理解说。我感觉挺容易理解的，掌握起来比较轻松，有时候甚至是直觉。思来老师说乐理学习，有"感觉"就是最好的。

随着乐理学习的深入，我最大的体会就是运用乐理要灵活。一方面，当然从"画格子"开始，掌握格子和寮拍、指骨的关系，打好基础。要勤动手，熟能生巧。另一方面，也不要过多钻牛角尖，认死理。比如一些同学在掌握乐理规则后，会发现

和老师新课中的处理发生冲突，就会无所适从。其实南音乐理应当了解它的"立体方向"。如果用一栋楼来打比方，那么基本规则就是第一层楼，每层楼又各自有很多级台阶。比如第四格如果没有占位，就需在第五格前有一个气口，这是第一级台阶。在气口规则之上，还要注意甲线、落指、歇的处理。这些就是第一层楼的其他台阶。至于在指骨之上加什么音来引，什么音来塞，这是"第二层楼"了。到了这个阶段，实际上就是个人化的处理方式了。处理的方式只有好或不好，没有对或错。特别是塞音，是要用上、下还是平音来处理，是非常灵活的。老师也说过，大谱是南音中乐理最严谨的部分，就像成熟的老者。平时我们大量接触的散曲，更像活泼的少年，处理就灵活许多。如果我们不懂得"规则"与"个性"之间的关系，就容易钻牛角尖。

总的来说，我觉得画格子就和翻字典是一个道理。我们只有在小学才会用到字典，现在我们写文章的时候也不需要字典，但是并不意味着字典不重要。相反，它是基础。画格子之于乐理学习也是如此。当我们对乐理把握到一定程度，就未必要每次都画格子。但是画格子就是基础，有校正功能。当我们对谱面有困惑的时候，画格子能帮我们迅速判断，巩固所学的内容。这样才能尽早脱离对老师的依赖，真正掌握南音乐理的奥妙。

给得相见，
阮哙得见妈恁一面

雅正清和是当下——传承南音的精神

第五章

听到的是旋律，看到的是过往，玩的是当下。南音，一种可控的自由。

五

Chapter Five

今日习唱：
獪得相见，
阮獪得见妈怹一面。

曲词大意：不得相见，我无法见母亲一面。

The line for today is " we can't meet each other, I can't see my mother".

当我们说传承南音，事实上我们应该做什么？我认为，传承南音，应该是传递这份支撑在南音背后的精神，它也被我归纳为四个字：雅、正、清、和。

If we want to inherit *Nanyin*, what exactly should we do? In my opinion, the inheritance of *Nanyin* should convey the spirit behind *Nanyin* that I sum up with the following four words: elegance, principle, pureness and harmony.

2020 年 4 月 6 日　　　阵雨

　　这个社会，每个人都在寻找各自的发声方式，而能够通过音乐来表达，是幸运的，也是好的选择。在泉州的民间，我们除了与人沟通，家中的长辈也习惯跟神沟通，通过祭祀，通过祈愿，形成一个多元的生活体系。

　　南音，可以唱，可以和，以音乐为载体，让人得以文明地，甚至是优雅地沟通交流。谁的生活还没有些鸡毛蒜皮的小事呢，我们又如何主宰惊天动地的大事呢？不如平平淡淡地唱一首南音，度过日日、夜夜、年年。

　　当我们在继承南音文化的时候，我们正在继承什么呢？这是我经常思考的问题。我继承的是所有的南音曲子吗？那么写满了喜怒哀乐、风花雪月的曲子，想反映的又是什么？如果只是把故事传递下去，那么南音的乐器是为什么而存在？

　　最早触动我的，是在厦门南乐团的厅堂中央挂着的那块牌匾，上面镌刻着"幽雅清和"四个大字，这几个字可以说是我的南音美学启蒙，它把我带到另一种境地，透过南音的表象，给人的精神感受。再则，就是后来接触了蔡东仰老师，他经常提到的南音讲究——"起、过、收、煞"，这是从音乐和奏的角度，对行乐者本身的要求，一个基本的规范，也是这个音乐的至高点。

　　2013 年以来，专心于社会性的南音传承，促使我不断思考南音的定位及其文化价值。在受邀于复旦大学做题为《南音，中国式优雅》的讲座之后，我终于理出了我所认为的南音的核心价值观，即"雅、正、清、和"。

　　雅，高贵的内核，是提升我们生活美感的一个气息，是一种美德的体现。在南音的社群里，在他们的辛勤劳作背后，在世俗百无聊赖之中，参与南音依旧是一个高贵的存在。

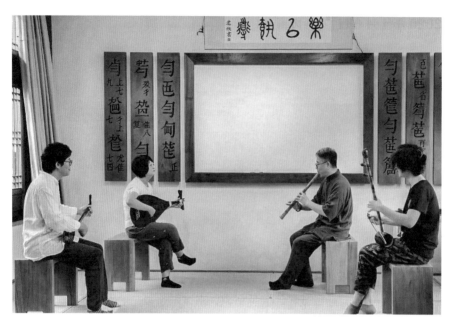

*因为南音，我们聚在一起。琵琶：古琴演奏家李凤云老师，洞箫：笛箫演奏家王建欣老师。

正，是真实存在的规范，如前面所说，没有法则的音乐乃至任何文化形式，是不足以传的。所以，传承的根本是守正，而"正"在哪里呢？在琵琶、三弦的指法里，在洞箫、二弦的引塞中，在老先生的吟唱里，在每一个约定俗成的玩法中。

清，指水的源头，清澈足以见底，是养活万物的来源。所以，不能任意添加，也不能无故洒落，每一条涓涓细流，都是南音人世代相传的清水一渠，每一句都清清楚楚，每一声都明明白白，一点一挑，一字一韵，原原本本，自然流露。

和，是贯穿于南音全部的宗旨，也是最重要的。和，在南音里，可以是调弦，可以是奏乐，是融洽的，是愉快的。所以，和是一种文明，也可以是一种秩序。是尊重先生先学，也是包容后生后学。就像我和你，我是我，你是你，而组成世界的，是我"和"你。

山险峻

第五句

bue tit sã kĩ
獪 得 相 见
guan bue tit kĩn bã lin tsit bin
阮 獪 得 见 妈 恁 一 面

勶 得 相 见、阮 勶 得

见 妈 恁 一 面

下。

指法与唱法

「点甲线」，有合拍终止的意味，要一口气贯穿。曲词「见」，在「又」的指法是连续两个「点」，第二个「点」其实也就是「甲线」的意思。

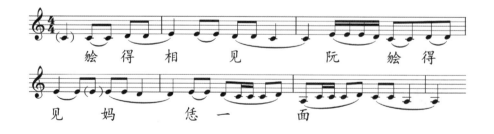

结语

传统文化就是过去式吗？可未必。

我们如何玩南音，表现出我们如何看待南音。比如，有人认为它是过去的、古老的，就想把它从形式上还原为古老。有的人则认为它不合时宜，进而希望能改变它、改革它。

有时候我们忘记，当下就是现在进行时。我们玩南音的当下，就是南音的进行时，那么，当下我们的生活状态，当下我们的行为举止，都是南音的一部分。所以，懂得玩南音的人从来不会觉得它过时，因为我们与南音是共存着的。

三十三个故事之五
一辈子的南音

芷菡

年龄：48 岁
职业：银行主管 / 会计

　　我是泉州人，但是我的经历比较复杂。因为我出生在贵州，成长在湖南，后来又到三明读书，16 岁才回到泉州。我的父母都是泉州人，但是父亲在铁路局工作，长年在外，我们母女俩也跟着他。我 8 岁之前的童年时光，都是在贵州苗寨度过的。到现在我模糊的印象中还有苗寨的青山绿水、世外桃源，应该都是那时候的记忆。在湖南待了不久，父母就把我寄放在了三明的姨妈家。可以说，我是在姨妈家长大的。姨妈视我如己出，我是她家最小的孩子。一直到 16 岁，母亲回了泉州，也就坚持要我回来。真正回到泉州生活，已经是上高中之后的事了。也因为这些特殊的经历，在 16 岁之前，我是不会说闽南话的。直到回到泉州读书，老师上课常夹杂着方言，我完全是懵的，只好硬着头皮从头学起。能够流利地说闽南话，其实是在结婚以后，先生逼着学起来的。直到今天，我对自己的泉州话也还是不够自信。

　　幸运的是，我的童年一直都有南音的陪伴。我的外公是晋江人，出身于比较富有的家族，家中有自己的戏班，还组建有南音社。平时常常会有戏曲演出或者南音拍馆。由于在这种氛围中长大，我的妈妈和姨妈从小就会唱南音。尤其是我的姨妈和姨父，在我童年的记忆中，他们俩总是一个拿着拍板唱，一个弹着琵琶，夫唱妇随，琴瑟和鸣。南音美妙的种子，应该就是那时候种下的。姨妈家的表哥表姐很有趣，他们会对着五线谱翻成琵琶的音，然后用琵琶教我弹很多耳熟能详的流行歌。后来姐姐上了厦大音乐系作曲专业，应该也和小时候的熏陶有关系。我印象最深的就是《望明月》，因为这是姨妈的"成名曲"，到哪里她都会唱这首。也是因为姨妈对南音的深情，让我觉得只要是闽南人，就天生应该学南音。当然，那时候年纪小，也没有专门学南音，只是听着姨妈、姨父学一点，跟着跟着就会唱上几句，但也仅限于此了。

* 这是 2017 年跟我一起去维也纳参加演出的随团学员，我们一路从维也纳经捷克游走到德国莱比锡，这是一次难忘的经历，在捷克广场我们一路欢歌笑语。左一是芷萬。（供图／芷涵）

后来因为去了香港，再次听到姨妈唱起《望明月》，大家都觉得我是她的孩子，理应也会唱，于是我第一次动了学习的念头。但是跟谁学，怎么学，都还没有概念。真的付诸实践，还是在遇到雅艺老师以后。2013 年听说了雅艺老师，2014 年了解到她开公益课程。那时我的闺蜜知道我有学南音的心愿，就告诉我老师有公开课，可以去试听。第一首《三千两金》的教学我错过了，第二首教《风打梨》的时候加入了。记得教《风打梨》的时候，她从开头的"风打梨""霜降柿""含糖龟"这些闽南民俗风物讲起，生动有趣，我一下子就被她的教学方式吸引了。除了讲课，上课的时候老师也会鼓励大家带一些小茶点，下了课话话家常。这种氛围让人感觉南音其实是离生活很近的，而不是小时候印象中在姨妈家看到的那样，必须四管齐备正襟危坐地进行。

我作为第一批学员结业的时候，一共有十九位同学。那时候是每周末一个半小时左右的上课时间。刚开始不像现在有专门的文化馆，都是借用古厝，由于空间比较有限，大家都是坐着竹椅子围在老师身旁。从念词、念曲到琵琶，课程陆续都开过。2015 年申请成立文化馆，大家就有了温陵路一处固定的学习地点。我记得在那里学了《一身》，还学了琵琶的《梅花操》四、五节。虽然进度比较快，比较难，但大家有结业演出的目标，都克服困难全部学下来了。但是基础没有打好，指法不大对，后来思来老师就介入了，从头指导我们。琵琶的第一期课程，是以老带新进行，我作为老学员带着大家学《风打梨》。像晴翼、思斯虽然当时都是新学员，但是她们学得就特别快，很快崭露头角了。

记得，2015 年文化馆牌照申请下来了，也是从那时候开始，"南音雅艺"进入开枝散叶的阶段，脚步迈出了泉州。到了 2016 年，厦门班也建立了，我们的结业仪

式就在厦门举行，印象很深刻。当然，可能因为我年龄比老师大一些，老师也会和我聊一些她的感受与设想。

后来老师创作的《清凉歌集》发行了，社会影响也扩大了。为了更好地开展教学，就开始筹备新的文化馆。那时候费用也比较紧张，就发动学员一起众筹。有些学员还给文化馆捐了桌子等家具，就是万众一心要把共同的"家"建起来。另一个重要的节点就是两位老师在上海、天津、北京先后开了班，有很多音乐专业的学员加入，整个社团的艺术水准大大提升。继而老师编了教材，又推出考级、集训制度，前进的步伐越来越快。虽然我在南音上可能有过一段时间"掉队"，但看着这个社团良性发展，心里面还是很高兴的。

学一辈子南音是我的初衷，没想过半途而废。其次，能遇到雅艺老师也很幸运，她除了艺术造诣以外，为人处世我也很欣赏。老师提出了"雅正清和"的理念，她自己也是这么践行的。所以我和老师之间除了师生感情，更多的可能还有朋友之间的情谊，这份感情让我舍不得离开。

因为对说方言不大自信，念词成了我最大的障碍。念曲还是比较依赖琵琶弹唱，否则就觉得自己唱不来。一开始也是单纯去模仿旋律，有时感觉都快断气了。《梅花操》虽然很早就学过，但是没有关注指法和气口，所以记得快丢得也快。后来老师强调了琵琶的指骨概念后，才理得更顺。总的来说，弹琵琶的时候我还更自信一些。

跟随老师去维也纳的这趟出访，是珍贵的记忆。"南音雅艺"的行为举止也足以代表中国，是非常得体的。从维也纳到德国，无论是喜欢中国传统文化的外国人，还是定居在国外的华裔，都对南音表现出很大的兴趣。尤其是维也纳的那场《出汉关》，好评如潮，非常成功。老师除了展现她自身高超的艺术造诣之外，也不忘给随行的"南音雅艺"同学们展现的机会，我们都很荣幸参与其中。

除了跟随老师参加相关的文化交流活动，同学们也会相邀一起去听歌剧，参观博物馆，丰富自己的阅历。印象最深的是跟着老师去维也纳交响乐团的指挥家维杰的家中做客。完成工作后，大家在一起喝酒、弹琴，聊聊家常，就像一家人一样，很温暖。

在真正学习南音后，其实对我的生活影响挺大的。比如"雅正清和"的理念就一直指引着我往正确的方向行进，逐渐抛弃那些浮躁的、繁杂的，选择和自己能量相近的、比较朴素的、脚踏实地的、真实的人与物，比如"南音雅艺"的老师和同学，就和我能量相近。

希望"南音雅艺"这个社团可以一直走下去，走得更久走得更远。

巨耐延寿做事较不是

创作是传承的一部分——我的几个南音作品

所谓的南音创作，其实是一种参与，像是与前人在同一块土地上劳作，作品是一个起因，并不是全部，有时能够解决一些问题，有时能够说清一些愿望。

六

Chapter Six

曲词大意：奈何毛延寿做事情这么无理（毛延寿是当
朝的画师，因为索不到王昭君的贿赂，就在她的画像
上点了一个"崩夫痣"，才有了昭君出塞的故事）。
The line for today is "It can't be helped that Mao Yanshou
acted really unreasonably". (Mao Yanshou was a court
painter. Since Wang Zhaojun rejected to bribe him, he drew
a mole on her portrait, and it was regarded as a bad luck to
her husband. The incident led to the whole story of Wang
Zhaojun going abroad).

　　创作对于任何形式的艺术来说，
都是一种生命力的象征。南音也不例
外，不同时期的创作以及不同的创作
手法，都能在南音的历史中找到。而
能沉淀下来的，必然是经过了时代的
考验，所以这些经典的曲子就很值得
一唱再唱。

Artistic creation, in any form, is a
symbol of life. *Nanyin* is no exception.
Creations from different periods, and
different techniques can be found in
the history of *Nanyin*. And those that
survive must have stood the test of
time, hence thay are worth singing
again and again.

2020 年 4 月 14 日　　晴

　　与多数的传统音乐一样，南音不是某个时代创作好后，直接传下来的。从现有南音唱词中大量的戏曲故事背景来看，明清确实是一个创作高峰。其间，经典之作不断被流传，当然，也过滤掉很多作品。

　　时至今日，我们还有将近六千首曲子，可以说这是一个集体创作的成果，其中，创作是一个必然。

　　从某种共性上说，"创作"其实是一个传统举措，一直以来，只有创作才有更多的沉淀，文化也才能发展。

　　在泉州地方戏曲研究社编撰出版的明代的南音曲谱中，我们可以看到从那时一直流传至今的一些曲子，堪称五百年金曲，是一种经典，长唱不衰。比如《河汉光万里》《金井梧桐》《鹅毛雪》《一纸相思》《暗想君》等等，这些曲子到现在也还经常有人唱，大家有兴趣可以去翻翻。另外，现在也有些人呼吁要以唐诗宋词为题材，认为是一种创新，殊不知在早先也已经不断有人以此来创作了，比如《山不在高》《箫声咽》等。在前几年的录音项目中，我们还录到过取自诗经小雅的《关雎》曲谱。

我自己也创作，《山色》便是我的第一首南音作品。它出自弘一法师的《清凉歌集》，因为朋友的邀约，我便鼓起勇气试试，没想到最后这位朋友并没有用上这个作品，反而在思来老师的推动下，我把余下的四首歌词《清凉》《花香》《世梦》《观心》一一创作出来，也算是一个完整的系列。虽然是我的第一次尝试，但或许是因为接触南音久了的缘故，发现每一首都蛮顺利的，即使是最后一首《观心》，由于曲词比较不那么契合南音的曲调，我用器乐曲的方式来创作，后来与几位老师们和奏，大家也都颇感不错。

值得一提的是去年创作的《植种》，它出自李叔同出家后留下的唯一诗篇：

我到为植种，

我行花未开，

岂无佳色在？

留待后人来。

起因是 2018 年思来老师正式向天津音乐学院李凤云老师学习古琴，而我们也早就从雨果唱片以及前辈朋友易有伍老师那里了解了李老师与王建欣老师的多个琴箫专辑，对二位在专业方面的水准深感钦佩，遂萌生了以南音来与古琴对话的想法。所幸，李老师也爽快地答应了。

＊右图｜当时我与李劲松老师在深圳见面后，确定邀请李凤云老师到香港参加"诗歌节"的演出。而李老师的活动档期确实非常繁忙，她是活动前两天直接从德国飞回天津，隔天从天津经北京飞香港，真是特别敬佩李老师的精神！

*《天地仁》是我和思来老师，以及岚鹰小朋友共同完成的作业，在网络发表后，很多好友都表示喜欢，后来由门唱片做了一期独立发行。（供图／门唱片）

《植种》以七寮拍写成，字少音多，这样的创作基调主要还是希望李老师能够更好地把古琴放进来。从 2019 年开始，我们陆续在北京、天津、香港得到呈现的机会，并且在好友李劲松先生的鼓励下，一起在北京把《植种》做了专门的录音，也期待隔年顺利出版。

《天地仁》创作于 2020 年年初，因为疫情紧张，居家多时，深感对大环境的一种不确定性，遂萌生了创作的念头。又正好，很欣赏身边朋友叶少龙先生的词作，动手前，联系他探讨选词。果然如我所期，他推荐了《道德经》里的一些词句，以及自己的一首创作，真是特别契合我当时的心境。

从决定创作到选词，到谱曲，都在兴致里一气呵成，这也符合我做事不拖拉的习惯。我把《道德经》中选好的词，转发予东仰老师帮我正音，后依字行腔谱曲，一开口，曲调直指"四空管"，或许因最近多操盘整理此类曲目缘故。

曲子从引子开始，后以"短滚"曲牌进入正曲，行腔跟着字韵而走。而在曲末加入"啰哩嗹"的唱诵，是以祈福为本意。"啰哩嗹"也称为"嗹尾"，有驱邪避祸之意，在南曲《直入花园》（道教请神曲）中也有，南音人都熟悉。

山 险 峻

第六句

p'ɔ	lãi	ian	siu
叵	耐	延	寿

ʒsue	tai	k'a	m	si
做	事	较	不	是

巨 耐 延 於 寿 於 做 事 较 不 是。

指法与唱法

「全凡」，这个指法名用「凡」，有「凡是」的意思，也有「反」过来的意思。一般来说，南音的「拍位」会是在「点」的指法上。

而「凡」的最后指法是「挑」，却也经常放置「拍位」。

巨 耐 延於寿 於做事较不 是

结语

创作，其实也表现为一种文化的回望。

我们正在学习的《山险峻》，运用了十三个曲牌，可以说是南音经典曲牌的"巡礼"。相信在当时也一定被认为是一个大胆的创作。

所谓南音的创作也不必看得太高难，在一个大的背景下，肯定有它的优势，好比在唐代写诗，在宋代写词一般。但今时今日，我们的传统音乐受到了很多西方音乐的冲击，特别是在音乐教育方面，很多人已经是西方音乐思维了。

但若把南音简单地看成是一种旋律，就着手创作，我认为这是要误了大事的。因为南音的创作不仅有曲牌格式，还有寮拍格律，更要懂得字音声韵，等等，有许多作业要做，而前提是要认真学点南音。

明晚

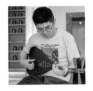

年龄：28 岁　巨蟹座
职业：银行客户经理

　　明晚象征着一种希望，"晚"有诗意。

　　学习南音是我生活的一部分。南音本身是很好的传统文化。我不想成为一个喊口号的人，而是实践的人。南音是传统的也是本土的文化，符合我对文化的期望。可能因为读社会学的原因，我认为文化越有地域性的越值得深挖。比如念社会学的时候，我们福建的学生，做田野调查的时候也许比其他同学更容易对不同的文化事项产生共情，这也是读书以后才察觉的。像我的毕业论文，调查的是老家一个村里的神明是如何建构的。其实就是陈靖姑，福建一般叫"临水夫人"，但在老家她叫"文武姑妈"，一个神明怎么就变成了两个，很有意思。总的来说，我认为家乡的传统文化是很有价值的，值得我们去实践的。

　　第一次上课是在三坊七巷的严复书院。一开始到了三坊七巷，还觉得怎么会在这么闹的地方上课。绕进巷子后发现别有天地，是个学习的好地方。我是第二个到场，然后大家陆陆续续到了，就开始一起练习念词、念曲。当时什么概念都没有，就傻傻地跟着大家模仿，相继学了《花香》《孤栖闷》《元宵十五》。后来学得多了，反而没有初学时这几首记得这么深。

　　作为泉州人，在福州班学习，当然有优势的部分，比如看到曲词会下意识地对

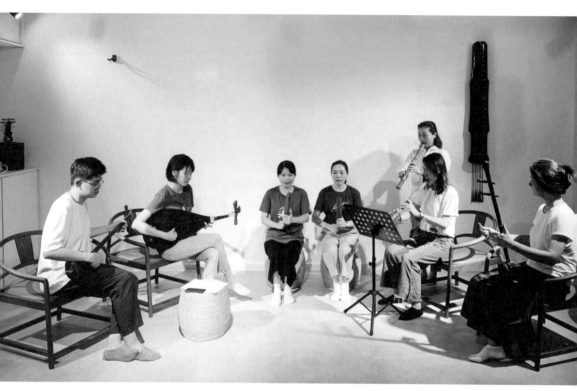

*这是在南音雅艺文化馆的第二个旧址，平日的练习我们会在这个小台上，大家四管合奏，是个经典的南音氛围，左一是明晚同学。（供图／吹神）

读音进行判断。但难的地方在于判断可能是错的，因为读音有口音或文白读的差别。最早的时候觉得念词有点夸张，好像要唱戏的感觉，后来有自己的判断后，开始琢磨和平时讲话的区别。最大的变化是在担任上海班助教后，这时候发觉老师要求念词拖长太有必要了。重新认识发音过程，是从宏观到微观的变化的观察，很有趣。

第一次担任上海班念词助教时，心里比较忐忑。老师那时就转发之前的助教石坚同学的点评，希望我能向他看齐。那时候石坚师兄就会运用一些国际音标，辅助外地同学把握读音。毕竟大家不是在闽南话的语境中长大的，有些发音掌握起来有困难。我就尝试着多运用一些国际音标来提示大家，发现效果还不错。老师也会帮忙纠正，不时给我一些建议。慢慢摸索着，对国际音标便逐渐熟悉起来，现在基本上听到发音，就能顺手把音标标出来。

当然我们不能一看到曲词就盯着音标看，就像拿着拐杖走路，永远学不会走路。面对念词，我们首先还是要靠听觉、发音的感觉去把握它。至于音标，它更像一把尺子，是起到验证作用的。一味依赖音标不会帮助你掌握念词，最后反而只是帮你看懂音标而已。我自己有尝试去总结一些规律。比如说看口型，抿嘴、微笑、喉塞音的口型不同。"a"的发音要尽量夸张，不能含糊过去。入声较难把握，有音标就有一个统一的标准，有益于我们向外地同学去阐释发音过程。老师每节课都会给我们念词的示范视频，我在标注音标后会去看老师的口型，进一步验证，将口型对应音标，再标好音标给老师确认。

最大的发现就是外地同学有时候反而念得比本地同学准。有些本地同学因为口音的问题，反而更难纠正。比如说"汝""去"，可能惠安的同学容易犯错误。还有个人的发音习惯，比如有同学鼻音很重，有无鼻化会混起来。一些读音是半鼻化，比较难以把握，就需要多次示范无鼻化、半鼻化到全鼻化的区别。关于入声和第四声的差别，有送气和不送气的差别。入声是保持口型但不发出声音，比如 [at] 或者 [ak]。有时我也会借汉语拼音存在的音位变体现象，帮助外地同学理解一些特殊的发音，例如衬字"於"[ɯ]，以及"汝"[lɯ]，同学们听起来觉得陌生，但它听起来其实像 zi、ci、si 的 [i]，其实这里的 [i] 就存在汉语拼音的音位变体现象，即它和 xi 的 [i] 其实是不同的发音，通过介绍南音"汝"和普通话"思"发音中的有趣关系，提醒和鼓励他们，其实有些音没有那么难，大家都是可以发出来的。

念词这么慢，其实是帮你在念曲之前扫除一部分障碍。发音如果没有在念词中解决，到了念曲还要兼顾旋律、气韵、乐器，就更混乱了。比如说"阮"，念词的过程需要 gu-a-n 慢慢展开。如果不这么做，碰到大韵的时候，就不知道发什么音去填满它。往往只在琵琶最后的挑或者甲线出来，尾音才会出现。如果我们不能养成念词时强调收音的习惯，尾音何时展开就无从识别。

以前虽然学过吉他，但对比起来，琵琶像山水画，只勾勒出形式，还需要留白。吉他就单纯是悦耳的形式，虽然也有轻重，但不会有留白的效果。三弦则有点类似乐队里的贝斯，补充低音。贝斯比较像鼓点，而三弦更轻柔一些，像是轻轻地托着琵琶的底，像雪地里浅细的脚印，国画里水墨的丝丝晕染，让南音的呈现更有画面感。

我的琵琶主要是跟着同学学的，思来老师也有点拨过。琵琶学习过后，对念曲的帮助其实非常大。就像广告作图时的参考线，会让设计师知道每个形状边缘落在什么地方，或像练毛笔字，是需要心里有一个米字格的，这些区别使它们与涂鸦有所区别。琵琶的指骨就好比南音的参考线和米字格。至于琵琶中讲的"韵"，我个人的体会就是沉得住气，不会自乱阵脚的一种状态。

因为工作调动的关系回到泉州后，就调到泉州班继续学习。由于工作变得繁忙，在泉州班参加拍馆和周末学习的机会变少了。但是每次参加活动，还是能感觉到不一样的氛围。大家像老朋友一样，一边学习一边泡茶、聊天，闲散但是亲密，相对轻松一些。就像一碗热汤圆，更加温暖。

学南音可以把自己适时清空，想清楚自己真正想要的、渴望的是什么。在这种平静中，我可以和一种无形的美对话。就好像我在弹琵琶的时候，整个世界只剩下我和琵琶，靠用心聆听，琵琶就会告诉我这样弹得好不好，自己的状态对不对。这种过程我非常享受。至于什么是无形的"美"，对于我而言，就是相对严谨但又是有生命力的，自律但又是有热情的、热烈的表达。

我想，我会把南音一直背在身上。所谓的"背"，不是沉重的负担，而是安全的、信任的、伴随在身上的状态。尤其是"南音雅艺"传递出来的审美观念，我会一直放在心里。如果有一天丢弃了它，就等于丢弃了价值观念，我想我的生命会有缺失。

骗金不就，骗金不就，
起有虎狼心意

语境是创作的第一思维——蓝青官话与『南北交』

人为的文化回归，不如说是找寻生命的本真，艺术之复古所追求的南音格，即身无媚骨、铿锵雅正！只能以至真、至诚。

七

Chapter Seven

今日习唱：
骗金不就，骗金不就，
起有虎狼心意。

曲词大意：索要贿赂不成，便心生歹意。
The line for today is "he came up with evil intention as he failed to receive bribe".

为了传播南音，我们是否要把闽南语改成普通话？这不是个小小的问题，它曾经困扰了很多老先生。许多热心于南音传承的人，挖空心思，希望南音可以被更大的群体所接受和分享。事实上传统的南音也经历了"普通话"的思潮动荡，因此催生了"南北交"创作方式，它根据当时的"官话"进行作曲，或许是年代比较久远，唱起来竟然没有违和感。

In order to spread *Nanyin*, should we change its Hokkien lyrics into Mandarin? This is not a small question and has troubled many *Nanyin* masters. Many people who are enthusiastic about the inheritance of *Nanyin* hope that *Nanyin* can be accepted and shared by a larger group. As a matter of fact, traditional *Nanyin* also experienced the ideological turmoil of "Mandarin" which leads to the birth of the "*Nanbeijiao*", a kind of composition based on the "Mandarin" at that time. Perhaps because of its relatively old age, we sing these songs without feeling weird.

2020 年 4 月 20 日　　晴

曾经有资深的南音先生当面建议我，把南音用普通话唱出来，并认为我应该担起这样的传播责任。在他看来，南音的传播之难，在于语言发音之难，如果把语言克服了，用更广泛使用的普通话来唱经典的南音，一定能够让南音迅速得到传播。

这个建议，我到现在想来，还是觉得有点不可思议。工具和文化是两回事，当语言作为一种沟通方式，是以效率和便捷为主。而南音里的语音已然是一种文化现象。除此之外，南音真正的精髓在于它从语音里脱出来的韵腔，并借指骨的手法，凝固在它的形态之上。

所谓依字行腔，同一个字，换了读音，就是另一种路径了。

我们知道明清时期的"普通话"即"官话"，与现在的普通话发音相去甚远。所谓"蓝青官话"，它指的是"夹杂方言的普通话"。而我们现在的"官话"是什么呢？即普通话（"普通人说的话"）common language，它跟原来的"官话"读音已经不完全是一回事了。

《鹅毛雪》，可以说是"南北交"的创作巅峰，这首曲子把读音和韵腔结合得极为合拍，成为经典流传了下来。它从头至尾是"蓝青官话"，不似其他南北交曲子，那些大多是以对话写成的。当然，它的成功是因为在"官话"的语境下创作的，与现在直接把"泉腔"替换成普通话读音是两回事。

记得刚开始学《鹅毛雪》的时候，老师会批评说把读音唱得太准了。所谓太准，正是标准的普通话发声，但在他们听来其实就是不准的，我们必须要模仿当时的那种（现在听来）不标准的发音。比如"鞋"要唱"孩"，"街"要唱"该"，"飞"要唱"挥"等等。

如果说《山险峻》的"十三腔"是一种新的套路，那么"南北交"的出现在当时就是一大突破。但这是否也说明，当时的创作高度和自由呢？

* 这便是一首加注"南北交"的曲子，完整的说法应该是："锦板南北交"。

山 险 峻

第七句

p'ian kim put tsiu
骗 金 不 就
p'ian kim put tsiu
骗 金 不 就
k'i u hɔ lɔŋ sim i
起 有 虎 狼 心 意

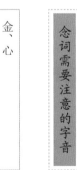

骗。金不於就メメ、不汝
骗金不於就起有虎
狼心意

「不汝」，与「於」一样，是南音常用的衬词之一。

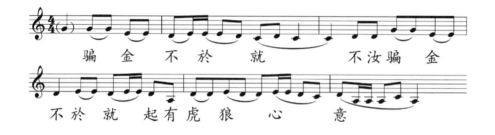

骗金 不 於 就　不汝骗 金

不於 就 起有虎狼 心 意

结语

关于"腔"和"韵"理解起来会稍微复杂些。

"腔"由字脱出，但基于字的调，它影响着字与字之间的联系，也决定了旋律的走向。但这个走向是相对的，也是细微的，不同的词会导致指骨的差异，它的根本原因来自"字"本身对应的腔调。

而"韵"更多是一种变化的存在，但又有很高的识别度，它更耐琢磨。比如同一个指骨框架，也就是说在一个基准的旋律，同一个曲子的同一个位置，处理手法在时值上的差异，就能够给出不同"韵"，给人的印象被称为"味"，也就是所谓的"韵味"。

所以，这也就能回答，为什么同一首曲子，同一个人教，而学出不一样的效果来。从这个角度来说，"韵"还可以被看成是一种"行为习惯"，是带有个人有无意识的处理手法。此外还会引申出所谓的"个性"。

美龄

年龄：38 岁，射手座

职业：自由职业者

　　我出生在福州，祖辈父母都是福州人。小时候都是跟着爷爷听闽剧长大的，不可能接触到南音。因为父母工作比较忙，童年时期都在爷爷奶奶、外公外婆及伯父家长大。那时候外婆家三进门的老宅子里在屋檐的右上方装了一个长方形的咖啡色扩音箱，会播放电台里的闽剧。小时候也听不太懂，但是记得自己会跟着摇头晃脑。直到现在听到闽剧，还是会感觉很熟悉。记得夏天爬上后院的龙眼树坐着吃龙眼，顺便抓毛毛虫吓表哥，突然听到喇叭里的闽剧，想认真听一下到底在唱什么，结果失去重心从树上摔下来，眉毛上挂彩留了个疤。自从离开外婆家的老房子后，就再也没听过闽剧。

　　真正接触到南音，是 2015 年 10 月雅艺老师到福州做的三场音乐分享会。当时错过了福州正谊书院的第一场，幸好赶上了湖东讲坛在福建省发改委举行的第二场音乐分享会。印象最深的是雅艺老师吹的洞箫，记得是《梅花操》，听完感觉自己身心被洗了一遍，仿佛被拉到自己非常熟悉的过去。散曲《共君断约》，由于语言有隔阂，没听懂曲词意思，但有股说不出的韵味吸引着我。总之，感觉自己在人生最艰难的岔路口（当时家庭婚姻变故）遇到了南音，如获珍宝。第二年，刚好听古琴的学友无逸说老师重开公益课程，就参加了第六期公益课程学习。

　　一开始得知要去泉州上课，也是有些犹豫的，毕竟要跨城学习。但幸好有学古

琴的师兄陪伴鼓励。其实第一个发现南音的是一起学习古琴的师兄"风雨声"，当时他和无逸去泉州游玩，在泉州西街的民宿看到老师南音分享会的宣传。

当时去泉州只是单纯为了上课。后来开始在西街漫无目的穿梭时发现，西街简直就是个宝藏，无数的老宅和小巷都让我兴奋。记得有一次无意间经过思斯的容驿民宿，因为很喜欢"容驿"这两个字，就踏入了思斯的民宿，聊着聊着后来她竟也成了"南音雅艺"的同学，缘分就是这么奇妙。最大的宝藏是上课时候发现老师的声音，按字行腔过程中的处理，竟如此细腻优雅，让我深深着迷。虽然这是一门完全陌生的语言，但我愿意去挑战看看。

其实直到今天，我自己对念词也把握得不好。比如福州人 [an] 和 [ang] 经常处理不好，稍不小心就会犯错。但是我又觉得府城腔的发音很迷人。有时候老师一开口，我完全忘了其他，那是一种空灵、纯粹、干净的声音，像清新的山泉，是可以让人获得提升的一种美。

因为学习南音，跟随老师去到各地，大大打开了我的眼界，也让我开始注重自己的生活品质。老师提倡的南音中的"和"，也给我很多启发。在我的理解中，"和"虽然是指南音在四种乐器的配合，却莫名地融合到了我的生活中，即多站在对方的立场角度思考，照顾身边的人，学会感知日常的幸福，让人觉得更有正面的力量。学习南音以后，我的父母说我爱笑了，周末他们总是鼓励我去泉州，孩子交给他们照顾，我想是为了弥补我童年的缺失吧。"南音雅艺"的同学，也给我很多启发，他们对美的追求和自律而高效率的学习生活，让我也对自己更有耐心和信心去面对、规划属于自己的生活。

很多人会将南音和古琴相提并论，其实它们的共通之处就是"雅而正"。古琴能让我沉下心，有一张琴，我可以一个人在山上待一个月甚至更长。后来学习南音，我觉得不冲突，反而是触类旁通。有趣的是，鼓励我学南音的正是我的古琴师友。自己也发现，最近再回到古琴，更能沉住气去把握每一个音韵。也许是练了琵琶锻炼了我的指力，南音的音乐也让我更沉得住气。古琴也讲究气韵的流动，单纯的技法是学不好琴的，把握古琴的指力，气韵的变化等都是需要个人修习的。反过来，古琴学习也影响着我的南音。我现在也不像以前那么着急去学南音各种乐器。曾经，对于"四管"我过于贪心都想学习，结果是都没有学好，现今专注洞箫的学习，反而能更深地感知南音，给自己做减法，真是件快乐的事。

刚开始接触洞箫的时候，其实有点崩溃，音吹不全，还会头晕恶心。两个星期后，终于可以把某一句不带引音地吹下来，特别兴奋。后来去泉州驻馆，思来老师教了我《清凉》第一段，于是我试着慢慢把《清凉》吹了下来。那时候还不懂乐理，就单纯跟着模仿。雅艺老师后来开了微信洞箫课，分五节，有高级班和初级班。我

在初级班学习，从练长音开始。那时为了尽快配合福州班的同学合奏，我就自学了《清风颂》，其实只是吹单音，现在想想自己简直是毫无章法地乱吹。一直到宦溪集训，才系统地学习呼吸、乐理，懂得了在主音前面加引音、塞音，开启了洞箫之路。特别羡慕现在开始学琵琶、洞箫的同学，他们一开始就可以很系统地学下来，有教材，有集训，还可以和其他同学合奏。

应该说，集训对我影响非常大。因为集训是要求你放下所有手边的事情，专心去学习南音。平时我顾虑比较多，琐碎的事情也比较多。集训给了我一个机会，可以集中地吸收老师的知识点，大大提升学习效率。还有一点是，集训可以将各地的同学聚在一起学习，大家在一起交流，也发现不同人的闪光点。比如洛洛，教会我多用语言去表达，过去我是蛮安静不爱讲话的人，现在我也学着去记录自己的生活，勇于表达自己生活中的感知，对生活更加乐观。集训就像"人生夏令营"，收获的绝不仅仅是南音。宦溪经历了第一次集训之后，我甚至迷上了那种心无旁骛的心境，以至于我经常会独自开车上山，在宦溪待一整个下午。暑期整个七月到八月，安静的青山，虽然只有我一个人，却非常享受独处的状态，坦荡而宁静。

南音是优雅的 lifestyle，对我而言它不仅是音乐，而且是像空气一般包裹着我，给我自给自足的养料，不需要去依赖任何人，让我追求自由完整的自我。

亏阮一身，那亏阮一身，
到今旦阮焓得相见

消愁解闷「发皆中节」——南音讲究克制

第八章

唱南音是一种情怀，也可以是一种约定。传统文化也许是这样，规矩讲明，深浅自如。

八

Chapter Eight

曲词大意: 可怜我，到如今不能(与家人)相见。
The line for today is "poor me, I can't see my family now".

　　一说到音乐，许多人会认为它是一种表达。但其实，表达可以有很多种方式，而我比较偏爱中肯的，应该是因为中国人的缘故。过度的表达，等同于发泄，在文化里其实不必要。通过学习南音，让更多人知道，表达是需要克制的。

　　南音讲究规则，将万物归位，把琵琶弹得工整，或把洞箫吹得清平，让一切随着人的自然的线条来进行。在这样的秩序里面，我们能够探索得到内心的平静，感受到禅意。

When it comes to music, many people think of it as an expression. But actually, there are many ways to express yourself, and I prefer the neutral one, probably because I am Chinese. Excessive expression is equivalent to venting, and it is actually unnecessary. Learning *Nanyin* will let more people understand that expression needs to be restrained. *Nanyin* respects rules that put everything in place. By playing *Pipa* or *Dongxiao* orderly and going with the natural instincts of human beings, we can explore and feel a sense of inner peace and zen in such an order.

2020 年 4 月 28 日　　晴

　　都说唱南音是"消愁解闷"，因为人生百态，生活有千百种可能，也引发很多不同的纠结。唱南音，得到很好的停歇。有人会问，难道音乐不是表达情绪的吗？音乐，当然可以表达，但应该不完全为了表达情绪而存在的，特别是像南音，像古琴。换句话说，音乐当然可以承载人的情感或情绪，而情绪的表达在中国音乐中其实只占很小的部分，而像南音这样的音乐形式，更多是用来修身养性的，并不适合在当中过多地表现自己或表达情绪。

　　其实，南音的精神就与拍板上的"发皆中节"四字不谋而合。有民间人士认为这四个字是在提醒打拍板的人不能错打。但其实它是出自《中庸》的"喜怒哀乐之未发，谓之中，发而皆中节，谓之和。"是"中和之道"的学问。所以，玩南音，是以和为贵，如何能让每个人都来表达自己的情绪呢？

*几乎所有的拍板都会刻上这四个字，我比较倾向于《中庸》的说法。不是为了要击中而已。（供图／镜子）

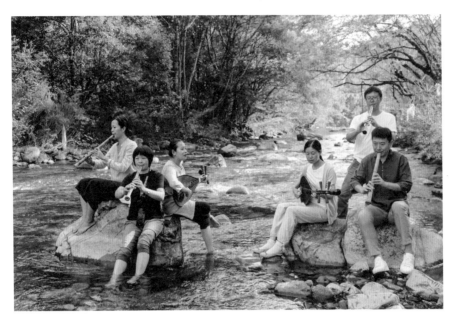

* 自从武夷山开班，我们就经常带同学到山上集训，有时在室内，有时在户外，到处都可以学习。（供图／燕鸣）

可以说，所有能左右人类情感的东西，都没有绝对的好坏，但都比较个性比较私人。在南音的界面上，需要更客观一点来看待。但这并不是说音乐有情绪就不对了，而是我们要分清这个"情绪"的来源。它应该是一种自然的流露。简单来说，比如你被人打了一下，你当然能够对那一个动作有所反应，包括那个动作带给你的压力或者疼痛感。但这并不代表你要去渲染，更不需要去夸张。条件反射掩饰不住的那种情感的自然流露，就是我理解的"情绪"。在音乐里面如果能做到自然流露，不将个人的喜怒哀乐、七情六欲强加于音乐之上，那么，就能更贴近音乐本身的意味。

当我们决定要让某一件事情归位，回到原位，这就不是好不好看的问题，而是把事物放回原本的地方，恢复自然。南音可以做到，尊重音乐本身，让行为自然有序。

山 险 峻

第八句

k'ui　guan　tsit　sin
亏　阮　一　身

lã　k'ui　guan　tsit　sin
那　亏　阮　一　身

kau　kin　tuã
到　今　旦

guan　bue　tit　sã　kĩ
阮　觱　得　相　见

亏阮一身於那亏阮一身到今旦阮赡得於相见

管门解读

「倍思管」又名「赔思管」，也叫「贝思管」或「背思管」，但不论是用哪个字的「思管」，在闽南语的读音都相同。这属于民间传承的自然现象。

亏阮 一身 於 那亏阮 一
身到今旦 阮赡得 於相见

结语

所谓"管门",从传统音乐学的概念来说,管即是箫。所以,南音的"管",也就是指以洞箫定音的系统。"门"是一个归类。

南音的管门基本有四种,分别是五空管、五空四仪管、倍思管以及四空管,空即是"孔"。就今天这句,从五空管转入倍思管来说,他们除了共同的:工、六、一、仪以外,在五空管里的"思",到倍思管里换成"㕢",而在五空管里的"乂",到倍思管里换成"贝",就记这两个不同的音。

俗话说"倍思管有入无出",为什么呢?因为一直以来,南音的所有管门中,只有它是需要调弦的,也就是"降三线",正因为三线被降了下来,在后续的和奏就不会再升回去了,会尽量以这个管门唱到结束。

张贻悦（心爸）

年龄：42 岁

职业：监狱警察 / 医生

　　我出生在晋江池店镇，但是印象中村里没有南音社。倒是大概在我 6、7 岁的时候，我的父亲曾自学过一段时间的南音。为什么想起学南音，他没向我提起过。但是我记得当时他在卖唱片，或许是因为有接触南音音乐的缘故。至于我自己，之前对南音的认识一直停留在知道文庙、文化宫有人会聚在一起唱而已。

　　开始留意南音，其实是在雅艺老师到厦门办南音工作坊以后。2014 年底，我在"不愿去艺文空间"的公众号上了解到雅艺老师在厦门有"南音待阮"的一系列活动，与爱人聊起。正巧我爱人对雅艺老师有印象，是从她的大学的中文老师——华侨大学的方言学教授王建设老师那儿了解到的，当时雅艺老师与王建设老师有合作，为弘一法师的《清凉歌集》谱了南音曲并录制专辑。于是，我们一家子就带着兴致去参加了"南音待阮"的互动性体验工作坊。老师着重介绍了传统曲目《三千两金》，她用琵琶自弹自唱，还展示了四宝演奏，使我印象非常深刻。第一个感觉就是老师

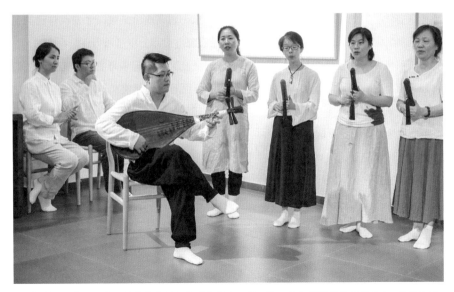

*图中弹琵琶者为心爸，他是南音厦门传习社的主心骨，是一个会刻版画的狱警医生，只要他在，就能把这个社团照顾得无微不至。（供图／牙牙）

的南音和过往对民间南音的印象不同，不像是老人家才会玩的东西。她的讲解非常生动，思维活跃也很新潮。与其说我是被南音吸引，倒不如说我是被雅艺老师吸引，进而对南音改观。

在老师的互动性体验工作坊上，她透露了接下来的计划，就是利用两个月的时间，在厦门举办"南音雅艺公益课程"，免费向有兴趣的厦门人开放。我们一家子都报名了，包括我六岁的女儿馨心。第一期公益课程8节，有十几位同学参加。后来又陆续办了第二期、第三期。在第二期举办的同时，"南音雅艺厦门班"就开始设立了。从第一期坚持下来的几位同学，都成了厦门班的骨干。

在很长一段时间里，"厦门班"都坚持每个月至少做一次对外的南音分享会，十分难得，社会影响力也很大。在分享会中印象最深刻的事，当然是我第一次上台，分享《清凉》的琵琶弹奏。我觉得自己的完成度还是蛮好的，也没有感觉自己多紧张，

毕竟事前做了很长时间的准备。但是从台上下来一直到演出结束，才发现自己的肠子还是痉挛状态。原来所谓的"不紧张"只是假象，实际上自己压力还是很大的。

厦门班能有比较好的氛围，我觉得一方面是能聚到一起学习的这一帮人，他们的兴趣点，或者情怀，会相对比较统一。另一方面可能也跟厦门这座城市有关。它本身就是一个有比较多外来人员的城市，比较开放，比较包容。我们的同学也都来自不同的地方，都具有这样的特点。

至于班长工作，其实前面也有一阵子是美丽同学担任，后面由我接任，随后还有轮值班长，牙牙、晓灵都做过。如果说"厦门班"能够越来越好，那都是源自大家共同的努力。至于班级的凝聚力，首先作为班委包括班长，都有个共同的特点，大家对班级要开展的活动，做的事情，包括学习上，都会比较上心。大家用心去准备，并相互督促，相互鼓励关心。除了南音，平常大家有一些工作或者生活上的问题，也会互相交流。一般都是大家自觉提出要求，一起拍馆，然后分享各自准备的美食，交流学习体会。另外就是得益于有积极提供场地的一些热心的同学，让大家可以比较轻松地聚在一起玩，一起分享学习、工作、生活上的一些经验和趣事。

还有一点我觉得挺重要的，就是作为班委除了要主动承担起大部分的组织联络、学习督促的任务以外，也要让大家充分参与进来。了解不同同学的个性和长处，分配不同的任务，让他们感觉到自己作为社团的一员，有参与感，也有责任带来的紧张感。

我记得最早学下来的是《三千两金》，念词、念曲上都按照老师的要求，按部就班地模仿。泉州话是我的母语，所以与其他同学相比我倒没有什么奇怪的感觉，就是看着老师的口型尽力模仿，只是有时候音高达不到比较苦恼。在接触南音之前，我还蛮喜欢乐队的，尤其喜欢摇滚，是老牌的摇滚乐迷了。听摇滚是从初中就开始一直在听，到现在也是。学南音当时就是因为雅艺老师这种比较新的南音有关系，会让人有种想进一步深入接触的想法。

我说的老师的这种"新"，其实不是说在南音本身要有什么创新或改变，而是体现在雅艺老师跟他人的沟通与分享。她分享的观点或者说看法，让你感觉就是有别于以往的南音人，是与时俱进的。所以这种"新"，是她作为传承人灌输给学生的新的传播理念和南音如何成为现代人生活的日常的新观点。至于老师对南音传统的坚守，也是学到后面才会渐渐发现。其实一开始并不是很懂，学到什么就是什么。这几年老师一直在强调的，包括字正腔圆，包括念词收煞，念曲不要多余的转弯等等，也是边学边悟。总之，我觉得对艺术上的坚守和观念上的新，两者是不矛盾的。

另外，过去南音给我们的感觉，包括唱的状态，比如说在文化宫搭台表演，这种状态感觉是一种过去式。倒是老师的传播方式，是比较能够适应当下的。比如说

她会选择在新的文化艺术空间里，分享一些感受、体验，对事物的看法，并和大家一起探讨。老师是在传播南音，但又不单纯就南音本身。南音可以是主体，但也可以是一种载体。所谓载体，就是连结起学的人和教的人，甚至是同学之间的纽带，形成交流的氛围。我个人看来，老师的传播方式是比较贴近当代人的交流方式和情感需求的。我们不单单是在传承传统文化，也是在丰富个人生活，和别人以一种顺其自然的方式交往，不会显得很突兀。

关于乐器的学习，因我先学过吉他再学南音琵琶，有一些相类似的地方，因此上手比较快，比如说左手的按弦、换把的体会，右手的触弦的角度、位置。但它们最大的不同，是南音琵琶讲究指骨，相对来说它的技巧没那么多，演奏起来也比较慢。但是往往这种慢是结合唱腔的韵，有点像国画的留白。其实不是空在那边，它蕴含着一些力量，讲究力道的开合、收煞。

我觉得自己二弦的学习其实还不算入门得很到位，因为练习比较少。在学习的过程中感觉最困难的是不知如何稳定地持琴，我一开始左手持这个乐器的时候，觉得竹子太细了，琴筒又是圆的，很难把它固定在一个位置，特别是左手按弦或者换把的时候。右手推拉弓也有讲究，弓法有规则，一开始也是会碰到一些对规则不是很明白的情况，随着学习的深入才慢慢地弄懂，逐项去解决。

另外，我一般是紧跟着老师教学的进度学习，充分利用一些零碎的时间，哪怕五分钟，琴放在一边抓起来就可以练习。大部分新课的念词、念曲的练习，都是在上下班途中，在开车的时候完成。一般等老师上传完示范音频，我就会把它拷到U盘放到车上，这样方便随时收听。还有一些零碎的时间，比如做家务或者是一些可以腾出耳朵、嘴巴来的时间，这些都可以利用好。然后也有整块的时间，比如说我值班补休的时候，时间会比较充裕一点，我就会练习整首曲子，争取完成背谱。

关于学习时间，我还有一点深切的体会，就是给自己一些具体的任务，制造一种紧张感。因为之前基本上每个月厦门班都有南音分享会，一般我都要带头，担负起一两首曲目的琵琶伴奏，那就会逼着自己尽快把谱记下来。从把每句练熟练好，到利用整段时间串起来背谱。其实，能记得快还是要有一个压力在，因为上台要尽可能表现好，所以需要足够的练习，准备要够充分。

说到我女儿一起学南音印象最深的事情，应该是2014年的时候。我们刚学了一两个月，恰好碰到春节，在"源和1916文创园"那边有个年会，本来布置给她的任务是《三千两金》的念词。她属于神经比较大条的，也就有一搭没一搭地准备着，感觉临上台了也没有太重视，一心顾着玩。当时我和她妈妈还是有点担心，结果她上台以后，念词一字不差地展示出来了。更有意思的是，一开始其实没有人通知她还要念曲。可是她念词话音刚落，雅艺老师的琵琶捻指就开始响起来了。她愣了一

下看了老师一眼，老师回给了她一个鼓励的眼神，她居然就把整首都唱下来了。

这件事让我们发现，其实小孩子的学习能力、模仿能力是比大人强的。因为她没有其他外界琐事的干扰，就是依葫芦画瓢吧，想得比较简单，记忆反而更深刻。

学习南音以后，工作生活上最大的变化，就是能更加充分地利用一些业余的时间做有趣、有意义的事，同时也收获了很多志同道合或者有趣的朋友。做事情会更有紧迫感和责任感，对一些事物的看法或者理解会有更多的角度，更包容一些。可以说，南音，观照了我的生活。

恨煞奸臣贼延寿

『拍馆』与『拜馆』——自成一体的交流方式

最真的那一面，无法修饰，亦无须修饰。自然，需要有精神和行为上的多次轮回，才能真正自在。

九

Chapter Nine

今日习唱：
恨煞奸臣贼延寿。

曲词大意：可恨的奸臣毛延寿。
The line for today is "the hateful and
wicked traitor, Mao Yanshou".

馆阁是南音落地的重要表现，也是南音交流的基地。南音社团不仅在闽南数以百计，在海外也遍地开花。社团之间以自己的活动名目进行交流，"拜馆"和"拍馆"是南音常见的聚会方式。因为存在成为习惯，活动也形成了自己的一个交流程序，大家都按着传统的约定，以维护南音传承的生生不息。

Nanyin groups importantly represent the existence of *Nanyin* and also act as the base of *Nanyin* communications. There are hundreds of *Nanyin* groups not only in southern Fujian, but also all over the world. Those groups communicate with each other in the name of their own activities. "*Baiguan*" and "*Paiguan*" are two common forms of gatherings in *Nanyin*. Because the existence of *Nanyin* has become a habit, the activity has also formed its own communication procedures. And people all follow the traditional agreement to maintain the continuity of *Nanyin*.

2020 年 5 月 5 日　　　晴

　　与大多数音乐不同的是，南音是以社团形式存在的。据不完全统计，在闽南地区就有三百多个南音社团，几乎每个村镇都有南音社。早前的社团也叫"馆阁"。

　　南音社团内部的交流称为"拍馆"。一般的拍馆由三个不同的音乐环节组成：

　　起"指"（即指套，有词不唱，仅以器乐和之）， 器乐和奏一首"指套"，一般是"指套"的末阕，不至于太冗长，主奏乐器会加入"嗳仔"（南方唢呐），以及南音的下手家私（也称"下四管"）响盏、木鱼小叫、四宝、双铃。

　　唱曲，以散曲为主，规范来说，一般要先唱大曲，从"七寮曲"开始唱，再到"三寮""一二拍"直至"叠拍"。还有一种比较有规格的唱法（曾经盛行于 20 世纪上半叶）叫"过枝曲"，即按"滚门"系统进行，转换系统就用"过枝曲"（用两种曲牌创作而成的曲子，一般是曲子的前半部分用前一个曲牌，后半部分用另外一个曲牌）来连接。这个难度比较大，一般"拍馆"少用，常见于"拜馆"（不同社团间的南音交流）仪式上。

　　宿谱，在拍馆的最后，通常以一首"谱"（纯器乐曲）作为结束。一般以最后一首曲子的管门作为根据。比如，最后一首曲子唱的是"四空管"，那么就会用《三面》《五面》《八面》这种四空管的谱来收尾，作为一场拍馆的结束。

　　通过拍馆，一个社团的凝聚力以及音乐水准便能够得以很好的提升。记得社团间有流行一句话：明功不达归宗。意思是说，一个人再厉害，也不如一个团队合作好。所以，唱员与乐手之间的默契，也就靠一次次的拍馆"和"出来。

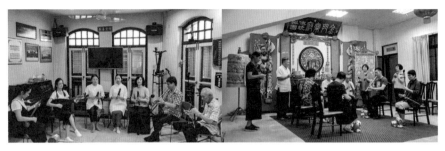

* 左图 /2016 年，南音雅艺访问新加坡，到"同美社"拜馆。
* 右图 / 南音雅艺拜访金门乐府，这是常见的开场仪式"噯仔指"。

关于南音的"指套"，民间俗称"指"，它一般由两首以上散曲连缀而成，也可称"套曲"，应该是南音发展到一个高峰的产物。这些曲子连结有多种方式：

同一故事背景，如《心肝跋碎》；

不同故事背景，如《汝因势》；

以滚门曲牌秩序连成，如《自来生长》；

祭祀体，如《弟子坛前》；

特殊作品，如《南海赞》，是一曲成套的。

掌握指套的多寡被视为南音功底是否扎实的标准之一。指套的数目从最初的三十六套，演变到四十八套，到现在已整理出五十套。在民间说"指谱全"，说的是掌握了南音半壁江山的南音先生。而最基本的，以掌握五大套为基准，它们分别是：《一纸相思》《为君去》《自来生长》《趁赏花灯》《心肝跋碎》。

就一般的拍馆或拜馆交流，只能约"套内"的，也就是五大套之内，大家都熟悉的，以示礼貌。而如果现场有有名望的大师在场，则会一套套深挖下去。相对指套来说，散曲的难度就相对降低，但也不乏高难的大曲。而现如今看起来会唱南音的多了，但能够唱大曲的人则少之又少。在以前，十三腔的《山险峻》对他们来说，难度只有"三颗星"。正所谓"词山曲海"，有兴趣应该要多了解。

山 险 峻

第九句

<ruby>恨<rt>hun</rt></ruby> <ruby>煞<rt>sua</rt></ruby> <ruby>奸<rt>kan</rt></ruby> <ruby>臣<rt>sin</rt></ruby> <ruby>贼<rt>ts'at</rt></ruby> <ruby>延<rt>ian</rt></ruby> <ruby>寿<rt>siu</rt></ruby>

恨、贼

念词需要注意的字音

恨 於 煞 奸 臣 賊 延 寿

一、曳六口二十。

指法与唱法

『歇点挑甲』是一个固定的指法组合，也就是指骨。我们可以把它看成『歇＋点挑甲』，它通常的唱法是一口气贯穿，但在『点』的指法之后要加『塞音』。

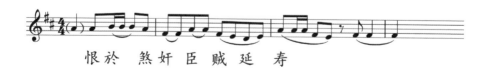

恨 於　煞 奸 臣 賊 延　寿

结语

不知不觉也是一种美好。

最近有同学说："我也不知道自己为什么就学了南音。"

是的，这句话有点意思。"不知道为什么"在我看来，并不是为了找一个说辞，或好的理由。事实上，不去想就已然在进行，不知道为什么，这本身就是一种幸福感，不知不觉地就走到这一步了。在一个好的语境里面，不知道为什么是天赐的美，就是你的，不需要刻意去弄清楚为什么。因为当你知道为什么的时候，你可能就已经背离了初心。

所以，不知道的美好，没必要深究或纠结，只需要跟着感觉一步步向前就好了。

晓燕

年龄：46 岁

职业：自由职业

　　1999 年我从国外回来，那时就直接投身了 IT 行业。在 20 年时间里，我在两家公司待过。转换了各种职位和角色，但共同的特点，就是我的工作基本维持在一个很高的强度上，脑子需要每天高速运转。一直到 2018 年年底，终于下定决心要给自己踩"刹车"，回身做自己真正喜欢的事情。刚好在这之前也逐渐培养了自己的一些兴趣，包括听昆曲、学南音。所以就选择在这个节点辞职，开始专心学南音。

　　2018 年 5 月份，上海的一个音乐推广平台"半度音乐"做了"半度戏曲季"的系列活动。一开始会关注这个活动，还是因为期间有两场昆曲雅集，都是我和我先生海东很欣赏的昆曲演员专场，当下就决定订票。查看演出日期的时候，发现还有一场是来自泉州"集贤宾"南音社的专场音乐会，就决定也去听听。那一场的感受非常好，当下我们就被泉州人对南音的热爱打动了。

　　说起来，或许是我和南音冥冥之中的缘分吧，遇到"南音雅艺"也是极其偶然的机会，却又被我幸运地抓住了。最开始是先生主动去查关于南音的资料，查到"南音雅艺"的公众号，了解到老师有在上海开办公益课程，且有对外拍馆活动。先生帮我和上海班的同学约好，参加他们的拍馆。但不巧，拍馆的时间我刚好已经安排了其他事情，就只好错过了。

还有一次，上海班竟然在我浦东的家所在的同一小区拍馆！可是忘了又因为什么事情，再次错过。后来我随先生回厦门，在公众号了解到"南音雅艺"厦门班的同学们要拍馆，而且非常凑巧，地点就在我们厦门住处的楼下。这次的机会，我们无论如何是不会错过的。就这样，我和先生成了那场拍馆"包场"的观众。也是在那一天，我第一次看到雅艺老师。虽然是拍馆的场合，她只是进行指导，自己并没有唱，但是仅仅是她坐在一旁拉着二弦给同学伴奏，我都看得入迷。思来老师吹洞箫，也让我非常陶醉。拍馆后老师还安排同学们轮流上台，谈自己近期学习南音的心得，让我觉得挺新鲜的。当时便心生向往，动了学习南音的念头。

　　聊到这里，想起一个小小的插曲。那天活动结束后，我们留下来和雅艺老师聊了几句。貌似是在那个场合，我们了解到"南音雅艺"对学生年龄上还是有要求的，50 岁以上的基本不收。当下我和先生心里还有一些忐忑，毕竟都是"奔五"的人了，不知道是不是已经错过了学习的时机。犹豫了几个月，直到我辞掉做了十几年的工作，准备停下来歇一歇的时候，在某一天早晨醒来，我就对先生脱口而出："我要去学南音了！"我鼓起勇气联系了老师，还好老师没有拒绝我，还把上海班班长凌云同学的微信推给我。2018 年 12 月，我就算正式报名加入了。

　　说来有趣，还是在我学习南音之后，有一天父亲听到老师的录音，异常兴奋地告诉我，这就像是他 1954 年跟随爷爷跑船到厦门，天蒙蒙亮雾气笼罩海面的时候，从鼓浪屿日光岩方向传来悠扬悦耳的乐声。隔了半个多世纪，他还能认出是 1954 年记忆深处的声音，可见南音给他留下了极其深刻的印象。现在每次老师有新的南音作品，我都会第一时间分享给父亲，他也非常喜欢。

　　我也一直很感恩，可以从一开始就得到老师手把手的教导。包括乐理，其实第一次凌云给我介绍的时候，就已经接触到"画格子"的方法。可能因为我是理科生，接受乐理觉得还蛮顺的。但是和我一起听课的其他同学，就流露出一些不解的情绪。也是在那时候我才知道，早先的学习是以模仿为主，并没有那么系统地从乐理、琵琶学起。现在再回头来学习乐理，难免和既成的经验产生冲突。倒是我这种"一张白纸"开始的新同学，接受起来更快。

　　随着学习慢慢深入，我也逐渐理解了。首先，我觉得南音本身就是"中立"的，她并不要求情绪跟着曲词大起大落。所以念曲当中保持微笑，肯定不是因为曲目有抒发情感的需要。在我的理解中，微笑是为了维持口腔周围肌肉的灵活。我还记得一开始学念词、念曲时，老师曾特别指出我的问题，就是口腔这一圈肌肉几乎是不动的。但是随着练习多了，也有可能是因为开始吹洞箫的关系，感觉自己这些肌肉慢慢变得活跃。

　　很奇怪，其他同学常犯的乐理上的问题我倒基本没犯过，反倒是触弦的感觉，

就是手上的动作吧，很长一段时间里我都是不自在的。应该说，是我和琴的关系一直没有亲密起来吧！思来老师就让我特别留意手臂到手指的关系，还专门找了一根绳子，平放着抽动其中一头，力是波浪式地传递到另外一头。他用这种直观的方式，让我明白怎么在小臂上方找到发力点。可能也是一直到近期，我才慢慢在自己的琴声中感受到张力，觉着琴声不再那么干了。

《点水流香》对我来说是有特殊意义的一首曲子，希望自己一辈子都不要忘了它。记得第一次听到，还是在 2019 年年会上。当时就觉得这音乐太美了，希望自己有一天能够掌握它。终于在一年后，我和我先生一起把它"啃"下来了。闲下来的时候，我就抱着琵琶，他弹着三弦，我们就和一曲《点水流香》。一曲下来，身心舒畅，两个人都感觉很满足。

其实刚开始学习琵琶的时候，我有一阵子简直"走火入魔"，除了吃饭睡觉以外，几乎都抱着琵琶。但是即使如此刻苦用功，收效甚微，我还是需要花半年的时间去调整和琵琶的关系。反倒是现在，可能花在琵琶上的时间相对少了，但是和它的关系却融洽了许多。

洞箫，应该算是我的"初心"吧，因为最初想进一步了解南音，也是因为喜欢洞箫的声音。虽然很多同学说洞箫难学，但我知道自己有一天一定会学的。但是入门的时候，我倒不像别的同学苦恼于吹不出声音，或者容易头晕。我比较苦恼的是自己的手指不够粗，也不够灵活，都盖不住洞箫上的音孔，所以容易漏风。尤其是"六"和"工"这两个音位，调整了很久。

其实无论是自由潜、瑜伽，还是插花、南音，我觉得终究都是回归到精神层面对自己的关注，增加对美的感受力。

我最佩服雅艺老师的，就是她对美的敏感度。老师一开口，我的皮肤都会有反应，是一种强烈的震撼感。乐器又是另一种传递美的方式，不断加强与乐器的亲近感，也可以引发心理上的愉悦。

当南音作为一种乡音，从基因深处被唤醒，我对她的喜爱便一发不可收拾。

汝掠阮一家来拆散遭流离

『和』的门槛是包容——如何沟通音准问题？

『我从来没有想过要演个什么出来，我没有想去「表演」。我演的东西从来不是我真正想做的，但是不做的话，又永远达不到我真正想要的。』——蒂尔达·斯文顿

十

Chapter Ten

今日习唱：
汝掠阮一家来拆散遭流离。

曲词大意：你把我们一家拆散，（让我）
遭这颠沛流离。

The line for today is "you broke up my family
and made me displaced".

在和奏南音的过程中，我们经常会遇到乐器音高的问题。南音琵琶的定调是通过洞箫而来的，洞箫是天然的十目九节制式，有"天然"的音阶关系，琵琶定弦时，需要知道如何掌握当中的分寸。掌握好"和"的准则，就是把握好各方面的平衡，当中包括去聆听别人，也要调整自己，好比这个社会，从来都是你去适应环境，因为环境是不可能主动来适应你的。

In playing *Nanyin* together, the pitch of the instrument often troubles the players. The tuning of *Nanyin Pipa* is based on *Dongxiao*. *Dongxiao* is made following a ten-joint and nine-block standard with "natural" musical scales in it . When tuning the *Pipa*, one needs to know how to handle it properly.

To master the principle of "harmony" is to strike a balance between all aspects including listening to others and adjusting yourself. For example, in the society you always have to adapt to the environment because it is impossible for the environment to adapt to you.

2020年5月13日　　晴

　　为什么我们要学传统文化呢？客观地说，传统文化是一种文明的共识。南音传承了千年，通过历代人的探索、把玩、沉淀，才有了今天所见到的经典形式。所以，当我们在学习南音的时候，事实上是通过南音来触摸前人留下来的规范，也通过它，不断去印证自己的认识，以及生活累积下来的经验。

　　比如弹琵琶的时候，我们既想着怎么让"点"这个动作落下，又想着让其能呈现得恰到好处，除了不断地练习，在这过程中也需要不断理解它。而正因为如此，我们可以慢下来思考，同时也就屏蔽了一些生活中的困扰。

　　在民间的交流学习过程中，我们会发现，民间的弦友对于音准的概念是比较宽容的。"宽容"并不一定就是不准了，有一些南音专业人士对此不能理解，而不能理解的人最多是自己苦恼，并不能左右那些自娱自乐的人们玩南音。但"宽容"也有一定的限度，比如我们的调音通常限在 440 Hz 至 442 Hz 之间，有时会低过这个标准，有时也会高过，大部分是因为天然形制的洞箫在音高上有不可调和的地方。

　　琵琶跟从着洞箫的基调，洞箫的筒音对的是琵琶子线"工"的位置。那么这个"工"调准了之后，其他的音就都是准的吗？那倒未必。为了吹出一个稳定的"工"，吹洞箫的人必须"绕一绕"，也就是说，把洞箫从低到高，从高到低，挨着每个音都吹一下，然后取一个相对平衡的吹奏力度，给出"工"。话又说回来，洞箫是天然的十目九节制式，有"天然"的音阶关系，特别突出的是"㔷"和"四六"，它们的音高非常相近。从按音标准来说，"四六"

* 在三弦的后方，两位同学为琵琶和二弦调音。（供图／者乎）

应该要比"啰"低一个半音，但大部分的洞箫是"啰"偏低"四六"偏高的情况。这时候，我们得适应它，因为这两个音并不会在同一组音中相继使用上。另外，很多时候，"啰"对应的是"五六"，而"四六"对应的是"正思"，这两个组合在自身的音高关系上却有自己的合理之处。

调音的过程在南音中也有礼仪的讲究，可以有多种方式表示对音准的不同看法。比如：

"你琵琶太高了！"——这是很无礼的。虽然它真的偏高了些，但直接这样说还是不妥的。

"你的琵琶不准！"——这就很粗鲁了。说人不准不仅没有常识，还可能是你分不清高低。所以没说清楚到底是高了，还是低了。

"你琵琶可能偏高了。"——这还好，比较斯文，一般人还能接受。

"可能是我洞箫偏低了，麻烦你退松些。"——这就很客气了，态度也很好，是文明。

以上虽然是小小的说话技巧，但可以和睦相处，使气氛融洽。

山 险 峻

第十句

lu　liaʔ　guan　tsit　ke
汝　掠　阮　一　家

lai　t'iaʔ　suã　tso　liu　li
来　拆　散　遭　流　离

汝掉阮一於家来
拆散遭於流离

指法处理

『分』，即『分指』。它本身不构成动作，但影响着它前后的指法。『分』上下的指法各占半寮。『颠指』，由『点＋紧挑＋点』组成，是一个复合指法，忌突快。

汝　掉阮一於家　　来拆散遭於流　离

结语

外界提到传统音乐时，常把那些游离于标准音之外的音称为"钢琴缝里的音"，暗指"音不准"。对于这个观点，我想为大家换一种思考方式——什么是准的？如果角色需求，需要演员演一个"香港人"，那他说的普通话就必须要带着"香港口音"，也就是说他要说"香港口音"的普通话，才像一个香港人。如果他说了一口标准的普通话，那么他就不符合我们对既有香港人的印象了。

标准，不是别人定给你的，而是行业需求形成一定共识后，被确定下来的。难道玩南音的人的耳朵就比较差，就听不出音的高低不同吗？我们需要背靠西洋文化的人对它的性质指手画脚吗？这事实上跟中西医的争论是一个道理。但可以肯定的是，在民间玩南音，你对音准的认识要有弹性，要能接受多样性，要对差异有所包容，我包容你，你包容我。这也是贵在"和"气的道理。

三十三个故事之十

南音就是我的避风港

歌谣

年龄：34 岁
职业：全职妈妈

　　我很喜欢南音，学南音让我暂时忘却了作为母亲的压力，我只是我自己而已。当然，这可能和我的爱好有关。小时候我就很喜欢唱歌，但是家里没条件，埋了颗种子。嫁到婆家后，泉港学南音的氛围很好，街坊邻里能弹能唱的人很多，像组乐队一样，感觉很不错。夫家堂妹在学南音，邻居也有吹洞箫、弹三弦的，大家经常约在一起玩，还曾经去厦门一起演出过。有一批热心的老教师在义务教学，我有去旁听过，村子里也出了几个年轻人去艺校专门学南音，但是我并没有动学习的念头，可能他们偏走民间馆阁的路线，不是我喜欢的风格。后来我听了雅艺老师的南音，更喜欢她的处理，感觉有诗歌有远方。自己学习了南音以后，有时候看到婆家有人在玩南音，也会偶尔和他们玩一下。但是感觉自己缺乏和奏的练习机会，还是会怯场。其实也是自己不够努力吧，如果大家可以多一些拍馆的时间和空间，也许底气会更足一些。

　　一开始感觉念词、念曲很正式，很美，和生活中很不一样，但是掌握起来又是另一回事。虽然同属一种方言，我所讲的惠安腔和南音所用的府城腔还是差很多的，念词的时候，我都是当成外语来重新学习。比如"得""去"，惠安腔口型会更扁。

还有很多平时闽南话根本不会说的古音、文读，都非常不一样。但是我自己很享受念词的过程，从字头、字腹到字尾慢慢铺展。由于它也是贯彻到念曲里面的，字如果没念好，曲也唱不好。至于念曲，一开始很多人说我像在唱流行歌曲，现在大家反而觉得我唱流行歌有南音味，已经深入骨髓了。

南音唱起来就是很不一样，字头、字腹、字尾是带着旋律缠绕着的。流行歌不会缠绕，音符比较直接。现在反而很少听流行歌了。我最喜欢听老师在"豆瓣"里的曲目，听得滚瓜烂熟，就囫囵吞枣整首模仿下来，掌握得不是太好。除了老师面授的，其他的老曲我都是整首模仿唒下来的。自学的结果，就是有时候自己绕太多，会瞎绕绕不出来。以前自己还不觉得，现在学了琵琶知道指骨，就知道什么地方绕得多余了。

我记得是上了老师《山险峻》的集训，才感觉有点明白了。虽然只有两三天，但老师一个字一个字非常清楚地唱出来，哪里对应谱面的点，哪里对应挑，我受到非常大的启发，这才开始有了念曲的概念。当时集训安排很紧凑，两三天就把整首唒下来了，现在正好又温习一遍。两遍学习下来，还是有新的提高，比如第二课"为着红颜"的"为"字，我一开始唱得可能比较像民间社团的唱法，这次老师就会纠正我，简化其中的韵，就变得比较古朴方正了。老师提出来了，就会促使我去思考，做了"减法"以后，感觉自己的念曲就"高级"很多。总体感觉念曲上有提升，应该是在《且休辞》《山险峻》的处理上面，感觉自己和以前不一样了。具体不一样在哪里，还真不好用语言表达。就是感觉有在一点一点朝着老师指明的那个方向前进吧。

其实我特别喜欢老师的面授课，不一定是具体对念词、念曲的点拨，有时候就是一些很有趣的对南音审美的分享，也会让我得到进步。兴之所至，老师常会在课后邀我们来杯红酒，听老师推荐的音乐。有一次，老师分享了一首纯音乐，如星空一般璀璨、空灵，老师就用那种方式来唱《孤栖闷》，立刻有了浪漫唯美的情境，那时候的感觉就特别沉醉，像海绵一样在默默地吸取养分。

我最喜欢琵琶，弹起来会比较自信。虽然也在学洞箫，但其实自己有点怕洞箫。感觉还没摸到机关，还在"耗真气"，有点吃力，应该是发力方式不对。琵琶也只是比较粗浅的弹唱阶段，对大谱还缺乏理解，还有很多上升的空间。

作为念曲助教，每周五我要回课让老师点评，就会提前准备一下。还好是复习课，完成起来没什么压力。周六、周日要抽时间看同学的回课，进行点评。从学员到助教，一开始不太适应。自己知道怎么做是对的，但是不知道怎么看出别人的问题。当然，做了助教以后，会逼着你去注意细节，也是促使自己进步的方法。

一开始就有点私心，希望将来可以把南音教给两个女儿。我在练习的时候，她们也不会排斥。一抱琵琶，她们就知道我要唱南音了。平时有时间我也会教她们一

点点念词念曲，自己学到什么，就教给孩子。不求量多，哪怕只是一两个字也好。二宝还比较小，有时候我在教老大的时候，老二还会争着学，挺有趣的。最温馨的画面，就是母女三个人在一起边泡着脚边学南音了。我一句她们一句，很有爱。不经意间，她们可能就会一整句脱口而出，蛮有成就感。有一次老公提醒我，我们自己这样教会不会让孩子在兴趣上就这么固定了。但是后来我一想，毕竟她们也是泉州人，学一点属于自己家乡的文化，也是非常应该的。

我有跟老公说过这件事，我认为最大的变化，就是学会微笑。之前哪怕拍结婚照都不会笑，因为觉得很做作。但是学了南音以后，因为老师经常提醒我们念曲的时候要微笑，自己也会有意去注意这个问题。自然而然地，我就学会发自内心微笑了，觉得笑很美，很自信。包括现在拍照片，都感觉自己整个人"开"了，轮廓分明了。这是我很感谢南音的地方。

记得是一次新年音乐会后的祝语，老师对我提的新年期望，是希望我可以读一百本书，这样对我的南音学习会有莫大的帮助。我一开始真的有认真执行，买了好多书回来。但是自己真的是很懒的人，没办法长期坚持，总共读了十来本。我记得一开始看的是《月亮与六便士》，还特意做了笔记：在世俗中，谁追求财富，谁追求美貌，他们最后都相应得到想要的。但是作为个人，我想要得到什么呢？我希望一生简简单单，做有意义的事情就好。而南音，让我的人生充实了，已经很满足。我期待自己的南音可以有更高质量的呈现，不满足于嘈杂的空间，让孩子领略到这份文化的美。这种理解不是被长辈逼迫的，而是能深入他们的童年，渗透进他们的骨髓。至于"南音雅艺"，我希望未来我们的同学可以像那些弦友一样，哪怕很久没有见面，也可以见面就聚在一起，信手拈来地玩南音。

阮身到只，今卜恰谁通诉起？

第十一章

南音，就像每个人来到这个世界初遇的任何文化。你可以无视它，无感，从不会参与。但你不会知道，喜欢它的人，有多么幸运！

十一

Chapter Eleven

今日习唱：
阮身到只，
今卜怙谁通诉起？

曲词大意：我身到此处，如今要向谁来倾诉？
The line for today is "I've come here and who can I confide to?".

南音是一个幸运的乐种，不仅有民间的土壤，也有官方的乐团，二者都很重要。在更广大的民间，南音的传承非常久远，大多依靠祖祖辈辈的南音先生们手把手传承。在学习南音的过程中，拜访社团以及前辈是必要的。所谓"高手在民间"，南音技艺散落在不同人手里，要通过一次次地熟悉、频繁地拜访才能够确认，也才能掌握。

Nanyin is a lucky music genre. There are not only folk groups but also official orchestras, both of which are very important for Nanyin. In the wider community, the reason why Nanyin has a very long history mostly relies on generations of Nanyin masters' inheritance. In learning Nanyin, it is necessary to visit Nanyin groups and masters . There are many folk masters. Nanyin skills are in the hands of different people and can be confirmed and mastered only through frequent visits.

2020年5月19日　　阴

　　读书和学艺，在我们这代人的家长眼中，是两件事情。因为大多人的观念是：不读书那就去学艺。或许因此，有点默认了自己对读书是缺乏兴趣的。这个观念直到我上了大学后，才稍有改观。大学生是什么呢？是一个被赋予学习就是正事的概念，不仅在学校里，更应该延伸到社会上，特别是学习南音专业，学生的身份就是很好的敲门砖。所以在我的大学四年里，几乎走遍了厦漳泉三地的社团，也拜访了许多南音先生和前辈。

　　这次，经东仰老师介绍，有幸拜访了施天培先生。天培师是位出家人，早年曾跟随其父亲读了大量古文、古诗词，对字眼发音很有研究。出家后又因长年研读经文，在唱腔、曲词方面都有很深的造诣。

　　拜访的起因是，前不久我在微信朋友圈里听到一首词同调不同的《南海赞》，在此前，我以为只有南音才有这首曲子，请教东仰老师后，才知道还有多种民间版本。他还提到说，这位天培师能够唱出四种不同的《南海赞》，因此亲自带我前往了解。

　　这里说的四种版本不是指南音里的四种。事实上，南音的《南海赞》只能算一种。但天培师可以唱出道教、佛教甚至其他仪轨的唱法。他边唱给我听，手上边打着拍子。拍子类似于击奏木鱼的感觉，唱的部分听起来则像一口没有杂质的茶汤。令人联想到，一个擅长做家务的人，把家里收拾得十分干净，而且手法熟练不拖泥带水，简约到位。对了，就是"包浆"，如果声音可以用包浆来形容的话。

"神说"是闽南人的日常，总是让人着迷。有意思的是，那天我们也聊到了大家都熟悉的《直入花园》，这首曲子的曲牌叫【翁姨叠】。据天培师介绍，"翁姨"这两个字就是"神者"的意思，"神者"被认为是可以沟通神的一种媒介，民间称这类从业者为"翁姨"。

《直入花园》曲词的故事背景是赞颂紫姑神，据他口述，曲中的"六角亭上六角砖"，他认为那个"砖"不是"砖头"之意，而是村庄的"庄"。意思是说，六角亭坐落在一个叫做"六角庄"的地方。还有"六角亭下都好茶汤"的"汤"，他说指的就是孟婆汤。所以这首曲子里面描绘的，其实是人们想象出来的一些阴间的场景。包括曲末最后的"哐啊柳来啰，柳哐来啰"，据他所说，这其实是古越语的一个咒语，是一个请神咒，是音译过来的。

以上的说法都是我闻所未闻的，是非常难得的信息，从学堂上听不到的。所以学习南音我们需要游走在民间，多方接触，且不说对与错，先保留下来，待日后多多探究。

*被誉为"宗教博物馆"的泉州，神明无所不在。这是我们第一次走进清净寺唱南音。（供图／雅云）

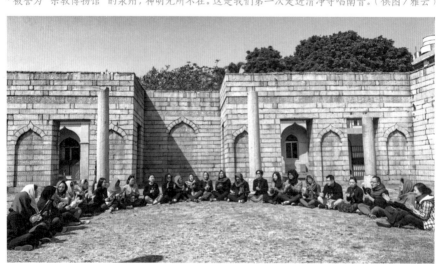

山 险 峻

第十一句

guan sin kau tsi
阮　身　到　只

tã bəʔ kɔ tsui t'aŋ sɔ k'i
今　卜　怙　谁　通　诉　起

今、怙、谁

念词需要注意的字音

工。

阮 身 於 到 只 今 卜

怙 谁 通 於 诉 起

指法处理

『甲线落指』，这是一个固定指骨，通常在『甲线』之前要换气，然后从『甲线』一直到『落指』结束要一气呵成。

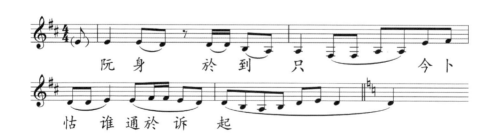

阮 身 於 到 只 今 卜

怙 谁 通 於 诉 起

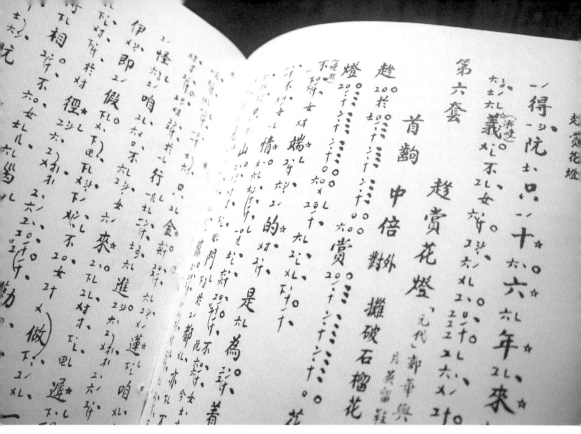

*《趁赏花灯》翻拍自刘鸿沟的手抄《闽南指谱》。

结语

对南音先生，我们用"先"（第一音）来称呼。对谁尊称，就把"先"放在他名字的后面。在闽南，教书的称"先生"，医生称"先生"，而教南音的人，也尊称为"先生"。比如蔡东仰老师，我们称为东仰先（或"仰先"），而施天培先生虽说是南音的前辈，但他是出家人，所以称"天培师"，是对他的尊称。近年来，南音先生被称为"艺人"是圈外的一种误读！

在这次拜访中，我们也探讨了民间南音圈子常提的"趁赏十八法"。南音最经典的几套指称为"五大套"，《趁赏花灯》为"五大套"之一。而这套指中有"趁赏十八法"之说，通常被认为这里面有十八个"法则"，即技法。也有人说"十八法"是因为此套中有个曲牌叫作【十八学士】，其中的"十八"是一个名词，不是量词。我想，应该要保留这种不同的解读。

雅致

年龄：37 岁

职业：自由职业者

　　第一次听到"南音"这个词，是因为表妹在小学时曾跟南音社团学过南音，但我自己并没接触过任何形式上的南音，可说是一片空白，只知道有"南音"这种民间艺术形式，因此对南音是完全陌生的。

　　厦门"好厅"的老板是我的朋友，正是她促成了我与南音的结缘。2018 年，"南音雅艺"赴台湾参加交流活动之前的十几天，在与她聊天的时候得知她准备跟随"南音雅艺"去台湾唱游，当时就随口问了一句，自己是不是也能跟去。老师一答应，我第二天就买了机票。当时想法很单纯，只是因为有朋友要去台湾，自己刚好也有时间，正好也可以感受一下南音，但是完全没有想过，自己有一天会和南音产生什么联系。

　　遇到南音的时候我刚好 35 岁，那段时间也正好想寻找中国的民间音乐，也想尝试，但是自己无任何音乐基础。有了解过古琴，试图进入学习，打开另一个生命旅程，希望在里面可以探索一些东西。这里说的"东西"，不是指物质上的，而是精神上的。过去生命状态是"向外"的蓬勃发展，32 岁时开始做自我调整，由外往内看向自我。刚好在随"南音雅艺"去台湾的时候，是一个节点。在台湾，是我真正第一次欣赏南音。第一次的感觉就是，南音是一种人与人之间需要不断互相配合的艺术。

　　在我自己看来所谓的内收是一个不断审视自我的过程，看得越清楚越知道自己

这是在 2020 年厦门的那厢设计酒店的
新年音乐会，平时都穿白袜上台的我
们决定换成红袜，烘托一下过年的氛
围。左一是雅致。

需要什么，而南音可以让我有机会从微小的细节观察自己和他人，并保持谦逊，正
好可以培养我的这份能力。

可能因为我是个比较随性的人，平时不会去权衡一件事的利弊。来到我的身边，
我就接受它，顺其自然。很幸运，是南音先走进我的生活。至于南音学起来难不难，
能不能坚持下来，我都没有多想。虽然自己是一张白纸，尝试一下也不会有什么坏处。

从台湾回来一周左右，大概是 2018 年 5 月中旬，我直接买了琵琶，到泉州找思
来老师，一对一学习了两天。这一点可能和其他同学不同，他们多是念词、念曲入门，
而我南音的启蒙是直接从琵琶开始的。这是我第一次接触中国乐器，所以心情还是
很激动的，也可以说是从小怀有的一个梦想实现了吧。

感觉第一次拿起来就很顺手，姿势很舒服，没有任何怪异感。对我而言，每一
把到自己身边的乐器都是一种不可思议的缘分。从点挑开始，细致到大拇指训练，
就一步步跟着入门课程练习。可能因为是思来老师亲自教学，感觉进入状态还是挺
快的。当然回厦门之后都是心爸一直带着我学习，他教学很认真。

进入《南海赞》的学习。念词上还好，主要请教心爸，慢慢适应三段式发音。
作为闽南人，念词不算太难，挑战比较大的反而是念曲。第一次开口唱，对我而言
特别困难。鼓起勇气念曲回课，旋律差了很多，更像是在"说唱"。老师建议我听

歌的时候跟着哼，大概花了一个月时间还是觉得很难，就决定插上耳机跟着唱，慢慢把握音准。包括琵琶跟念曲怎么配合，一开始也完全没概念。但是现在学完了乐理，又听老师的示范念曲，大概能摸到方向，但是开口唱还是不大一样。所谓音高、音调，我都是迷茫的。所以我觉得自己最大的问题还不是念曲，而是如何判断音高。好在现在念曲已经不再需要借助耳机，也可以自己用琵琶弹唱，算是进步了吧！

说起来惭愧，就是因为自己有音准上的困难，二弦的学习更加头疼，所以前一段退出了二弦学习。但是现在想再拾起来，慢慢恢复二弦练习。除了琵琶，目前练得更多的可能是三弦。

三弦和琵琶较为相似，掌握起来相对比较快。因为三弦的音位可以通过自己的身体和距离感来把握，只要事先把音准调好，基本不会有太大问题。而且三弦右手的动作和琵琶很像。三弦的声音我也很喜欢，它和琵琶都有属于自己的气质。

我觉得既然决定要学习了，就要投入精力，一分耕耘一分收获。况且每周都有新课，还要巩固以往的学习内容，再加上平时拍馆、随老师出去南音交流，都需要大量的准备工作。这些任务会推着你不断亲近南音，不断投入精力，直到她自然而然成为你生活的一部分。

在生活上多了南音的陪伴，这是最大的变化。人生太有限了，二十几岁可以到处尝试，三十几岁要做减法，只能选择能让你持续向上的美好的事物。过去自己也曾被鸡毛蒜皮的琐事包围，感觉一个人就在生活的小圈子里转不出来。只有停下来思考，才能明白自己想要怎样的人生。

思忆劬劳恩情重，
思忆父母兄共弟

守住经典心存敬畏——传统不能在我们手上流失

第十二章

与肢体相融，一切只剩下动作本身，才最透彻。

都说艺术是相通的，所谓的通，是一种表达的序列。而当思维

十二

Chapter Twelve

曲词大意：回想父母养育之恩，思念父母
与兄弟。

The line for today is "I've thought of my
parents' hard-work for raising me up and missed
my parents and my brothers".

以前的人画画要临摹很多不同画家的不同手法或不同风格的作品，不断地去揣摩，去尝试实践，去寻找能产生共鸣的东西，到最后走出自己的一条路。在前人走的那一条道上来来回回，然后一些东西走通了，一些印记也就看懂了。

传统是世代的传递，经过一些普世的共识，来到我们手中。比如四大名谱"四梅走归"、五大套等等，为什么学南音就一定要掌握这些，就是因为它已经代表了南音的精髓层面，最核心的文化价值。

In the past, people tended to imitate a lot of works of various painters with different techniques or styles. During that time, they would try to explore and figure out things they personally resonated and eventually developed their own styles. We shall follow the footsteps of our predecessors and learn intently through a lot of practices so as to fully understand and master certain key skills.

Traditions are passed down from generation to generation and come to us through some universal consensus. In learning *Nanyin* we must master classics like the four famous music "*Si Mei Zou Gui*", *Wudatao* (Five Famous Suites) and so on. That is because they represent the quintessence and the core of *Nanyin*.

2020 年 5 月 26 日　　　阵雨

艺术被赋予无限可能性，它含括已知和未知的各种形式，既通俗易懂，又至高无上。

在专门学习南音的那些年里，我们极少会去关注其他学科门类，所以对美术了解也甚少。但所谓"艺术是相通的"，那么到底怎么通的？比如这句："仿古是对传统的尊重。"以前的人画画要临摹很多不同画家的不同手法或不同风格的作品，不断去揣摩。要知道临摹就是学习古画的重要途径之一，也是锻炼基本功的最佳方式。因为创作需要天赋，而临摹别人的作品也能带来一种满足，好比自身经历了一遭。

所以在中国传统的传承方式上，是有迹可循的。学习前人的技法与经验，是为我们打下基础，也作为未来创作的积淀。因此，这也是我们认为需要尊重传统的一部分原因，经常走在前人走的那一条道上，来来回回，然后一些东西走通了，一些印记看懂了。好比学习南音，每一首传统曲子前人早已唱过千百遍，到了我们的手上，继续拿起，继续唱，日日唱日日新。

所谓传统，不是某种文化记忆的封存。开放地看待传统，变与不变都是相对的。在民间，传承是一种自然生态，井井有条，生生不息。

有人说，南音的传统在民间。这句话是对民间的肯定，当然，也是有根据的。民间的南音，以口传心授为主，传承方式也相对保守。好的一面是，它能够更多地传达自然生长的韵味，也就是减小时期更迭的差异性。

传统被我们认为是已知和习惯的某种形式，它的宝贵在于它穿越了不同时代来到我们面前。在我看来，传统文化和当代文化都是文化。传统，更注重于我们所接受到的东西，而当代更多是对一个时代或是当下的一种觉悟和批判。而二者我认为都是不受形式限制的。特别是传统文化，它之所以能够

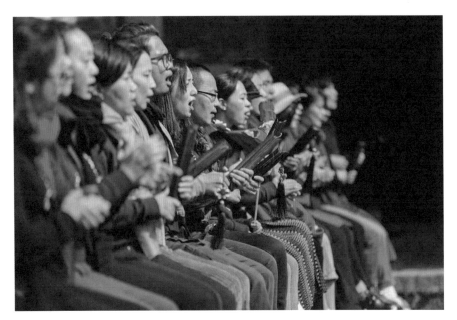

*2017 年年会，我们唱游泉州，来自全国各地的同学在天后宫的后落席地而坐"执节而歌"。

传承下来，很大层面说明了它自身的适应性，能够接纳和包容一代代人的发展和变化。

比如四大名谱"四梅走归"、五大套等等，为什么前辈们会紧紧地抓住？正是因为它们承载了许多南音的精髓，它们也是南音文化价值的体现。这一些是必然要守护的，原原本本要传承的。

所谓的"保护"，不是束之高阁，放到博物馆去。我认为"保护"是相对破坏而言的，它是一个态度意识，当我们认为有人为的破坏，出于对经典的爱惜，我们会站出来批判，指正它，让它不至于出现我们不能接受的毁坏，这就是保护。而不是说，固化它，限制它的自然发展。

保持立体地看待事物，南音的音乐本身是没有高低之分的。之所以有高低，是因个人能力左右的。对传统的尊重是基于对传统的认识，是我们的智慧和修养决定的。传统为何得以延续？是因为人对于文明社会的一种追求，是一种精神共识。

山 险 峻

第十二句

sɯ	it	ku	lɔ	ɯɐn	tsiŋ	taŋ
思	忆	劬	劳	恩	情	重

sɯ	it	pe	bu	hiã	kaŋ	ti
思	忆	父	母	兄	共	弟

劬、劳、恩

念词需要注意的字音

思忆劬劳恩情重

思忆父母兄共弟

共弟

乐句解读

重句，在南音中很常见，是表达上的递进关系。通常前句用低韵，后句用高韵。是一种典型的手法。

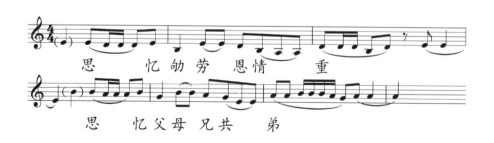

思　忆劬劳恩情　重

思　忆父母兄共　弟

结语

　　南音，需要一个微笑，还要有点"幽默感"。微笑，是一种由内而外的能量，发自内心的微笑，是一种温暖，让人得以亲近。不懂"微笑"，音乐变成某一种操作功能，热情是难以为继的。

　　除了需要微笑，面对传统文化还要有一定的幽默感。它可以是认真的，非常执着的一种幽默；可以是调皮的，非常灵动的一种幽默；也可以是自嘲的，非常自信的一种幽默。

＊（供图／南山院）

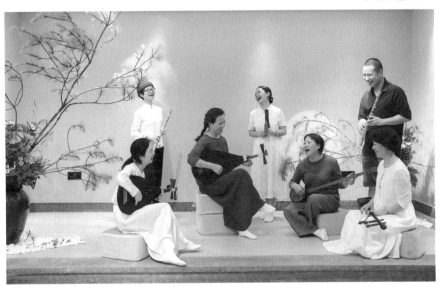

三十三个故事之十二

南音成为我的生活方式

茉莉

年龄：51 岁
职业：教师

目前我在福州三中担任党委书记，是福建省正高级教师，承担高中年级《思想政治》教学工作。除了日常教学，主要负责学校党建工作。我始终认为，美也是一种生产力。教育培养什么样的人？自然也是更美的人。美育就是日常生活，每一位学生能够通过美育熏陶，在生活中不仅是去创造，更重要的是去发现美和欣赏美，让自己的日常生活得到美化。

最早是学校老师知道我喜欢音乐，就推荐我去听了雅艺老师在福州关于南音的讲座。由于我工作比较繁忙，一开始还没有动学习的念头，倒是有朋友报名了。好一阵子我都难看到她，只听说她忙于学南音，经常拍一些和南音学习相关的照片。直到后来有一次机会，我邀请雅艺老师和思来老师到学校举办南音讲座，这是第二次现场聆听老师的歌声，仿佛天籁一般，身心都放松了。和老师接触后，也感觉很亲近。传统文化是我们中国文化的根基，是共同的精神积淀。当时我就想自己如果能够有机会深入学习，是一种幸运。

我记得老师的讲座题目是《非遗南音——雅正清和》，主要向师生们介绍南音

概况。除了以《直入花园》为例介绍了工乂谱和音名、管门、曲词这些基本概念以外，老师还由南音引出对传统文化意义的思考。老师分享的在新加坡从事南音教学的亲身经历，我印象最为深刻。南音对于东南亚华人而言，不止是一种艺术，更是一种乡音，寄托的是他们对乡土的眷恋。老师还演示了《风打梨》，讲解了念词、念曲，唱的时候全场鸦雀无声。最后是老师用四宝演示《醉落花》，大家全都看呆了，结束时全场掌声雷动，甚至有学生当场就表示想要学习。老师的语言风趣幽默，声音又很柔和，还擅长与观众互动，文化的传统与创新这个内容，在同学们听来耳目一新。我记得在最后的提问环节，同学们抢着问问题，课后还围着老师一直不舍得离开，表现出浓厚的兴趣。

老师告诉同学们，传播南音不用套上太宏大的历史意义或社会责任，只需要看成是把一种美好的生活方式带给有追求的人。就是这句话点醒了我，当天我就报名加入了"南音雅艺"，下定决心好好学习南音。

可能是工作中养成的习惯，计划好的任务，我一般不太会拖延。另外很重要的一点是，让自己在学习上始终保持紧迫感。其实在"南音雅艺"学习南音是一种幸运，因为这是一个非常上进而又温暖的团体。每当我累了想偷懒的时候，看到微信群里大家都在认认真真回课，还有那么多刻苦勤奋的尖子生，我就会受到同学们的鼓舞，努力振作精神。尤其是看到有的同学，年纪比我还大，照样一丝不苟在学习，我就更没理由懈怠了。所以我认为，团体的动力非常重要。

我记得我是从《感谢公主》半段的时候开始学习的。刚开始确实完全没有概念，不知道从何入手。我是福州人，确实福州话和闽南话差得还是比较多的。但是我先生是泉港人，我算是"闽南媳妇"，我也一直对闽南文化很感兴趣，闽南话对我来说也并不陌生。再加上我最好的朋友也是泉州人，听到闽南话感觉很亲切。

如果说我入手比较快，应该说和集训有很大的关系。因为我第一次接触二弦，就是在二弦集训上。一开始完全是懵的，这种乐器太难把握了。但是老师的教学方法很好，是循序渐进地教，我们从装弦—调音—持弓—按弦—弓法—引音一步步学习，就不会产生畏难情绪，感觉很自然就接受它了。

除此以外，让我特别受益的就是集训之后的"小黑屋"训练。虽然集训强度大，内容丰富，但是如果不抓紧巩固，学到的也会迅速丢掉。为了不耽误"小黑屋"回课，我干脆把二弦带在身边。白天培训上课，晚上就把自己关在宿舍里练习、回课，感觉很充实。反而每次完成回课任务出"小黑屋"的时候，我还有点怅然若失呢！

我非常喜欢老师为南音总结的四个字，"雅正清和"。里面的每个字，都代表着美。我本身喜欢的事物，也都是干净、整齐、清雅、安静的。尤其是我所从事的工作，其实经常需要面对师生家长或镜头。但是只要有其他人在，我还是习惯默默做个"幕

后人"，不喜欢曝光在大众视野。南音这种安静、淡雅的美，就特别能贴合我的心境。另外就是"和"字，讲究的是人与人之间的温情。大家在学习中互相帮助，补缺补漏。音乐上也是互相衬托、互相成就，如果四管中有一管抢了风头，音乐都是不和谐的。追求平衡、和谐，这也和我的个性比较像。

有了南音的学习经历，在教学上对我的启发帮助也特别大。以前读书的时候我也属于好学生，基本上没遇到什么大的挫折。但是南音是我完全不擅长的领域，一开始就容易产生挫败感。也因为有了这样的体验，我就会忍不住把自己学习南音时遇到的挫折和解决问题的过程分享给学生。我更能理解学生们的学习心路历程，能够设身处地想到学生们会遇到的困难，努力鼓励他们，并及时提供方法帮助解决困难。

坚持自己认为对的传统方式，脚踏实地地去实践，不要一味地讲求创新，这很重要，否则传统文化也会走样。当然，普及像南音这样优秀的文化，也未必要求每个人都来学习，其实学会欣赏也是一种传承方式。

我想，从不同方向去实现共同目标，本身也是文化多样性的体现吧！

死到阴司，阮就死去到阴司，
一点灵魂卜来见我妈亲

口传心授『不靠谱』——多听，多记，多唱

第十三章

『从诗歌中消除所有华而不实的东西，达到结构精炼和语言精确的完善境界……』，理想的南音亦如是，这正是守护传统南音之准则。

十三

Chapter Thirteen

今日习唱：
死到阴司，
阮就死去到阴司，
一点灵魂卜来见我妈亲。

曲词大意：死到阴曹地府，我就是去到阴曹地府，一丝魂魄也要来见我的母亲。

The line for today is "if I die and reach the hell, my soul would return to meet my mother".

我们必须要说，中国人的文化传承方式与西方有所不同，这与是否科学无关，而是生活习性的差别。在学习西方音乐时，从视唱练耳开始，训练读谱，辨认音高、节奏。而中国的传统音乐更多是口传心授，跟着老师一句句学习。

"工乂谱"对于南音就好比一张建筑"蓝图"，但许多细节得切合实际考量，也就是所谓的经验。学习南音时，除了识谱，更重要的是多听、多看、多思考。

We have to say that the cultural inheritance of Chinese people is different from that of the West. And it is not a matter of science, but a matter of life habits. In the study of western music, they start from sight reading and ear training, to training to read music notes and identifying pitch and rhythm. However, Chinese traditional music is trained more through oral learning, learning sentences one by one from the teacher.

To *Nanyin*, *kongts'e* notation is like a "blueprint" for architecture with many details that need practical consideration or experience. When learning *Nanyin*, in addition to reading music notes, it is more important to listen, look and think more.

2020 年 6 月 2 日　　晴

　　就传承方式来说，虽然我们认为"口传心授"并不那么的科学，但仔细聆听、用心模仿还是非常重要的学习过程。

　　在民间的学习，先生传授都是张口就来，学生边学边听边记录，这也是民间这么多手抄谱的由来。而手抄谱的质量也要看学生水准的高低，有些会记错指法，有些会写错字。在指法方面有一些相通的记法，常见的是"点挑"与"半跳"互换，"点＋落指"与"点挑"也是，总之，在不违背寮拍的情况下，"点挑"几乎可以替代一切的指法。而所谓的"错字"还有分别。有的是真的记错了，而有的则是为了唱而替代的"借音字"。为何？其实从民间的传承来看，南音以音腔传承，字音的读法有时比字义还重要，虽然字面上不合理，但按音调读后，可以马上明白字义。又何况闽南语存在一字多音的现象，在南音的抄谱上大家宁愿牺牲字义，照顾字音。

* 这是一次日常的北京班的学习，站立吹洞箫的是思来老师，他常以洞箫带动同学弹拨的应对训练，大家都是驱车一两个小时来到此地，时间绝不可浪费，一开始学习就停不下来了。

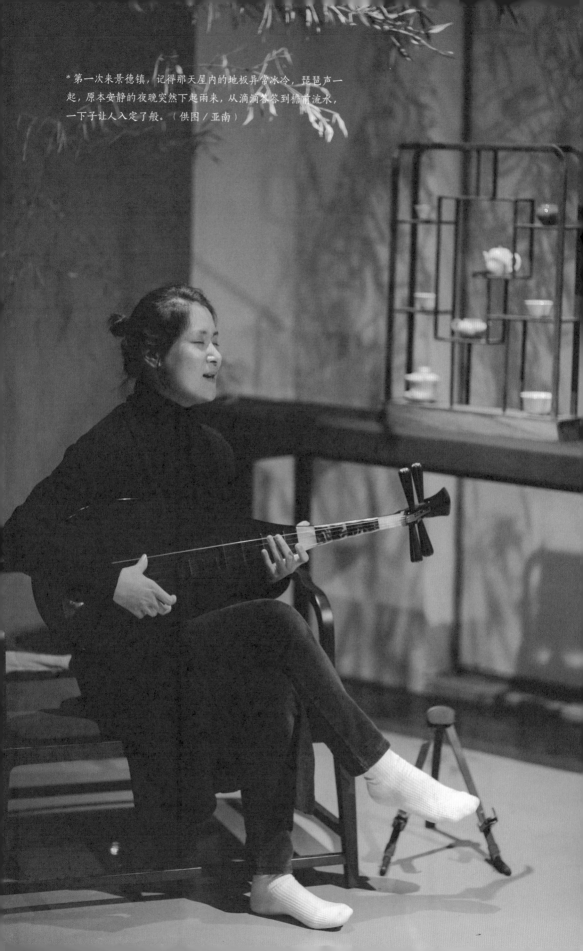

*第一次来景德镇，记得那天屋内的地板异常冰冷，琵琶声一起，原本安静的夜晚突然下起雨来，从滴滴答答到檐前流水，一下子让人入定了般。（供图／亚南）

* 有时像陶罐这样歪一下，像琵琶这样躺平一下，心也就不那么累了。

（供图／张丛）

所以，学习的时候多用耳朵倾听，不一定要先看书面的东西。如果没有先听，直接就去看谱，可能会失去一些重要信息；或者是有些东西你听不进，因为你将重点放在自己所获得的纸面信息上。

相对琵琶洞箫来说，三弦二弦不仅要用眼睛辅助手指移动，用耳的要求也很高。因为没有固定位置，按不准的话，失之毫厘差之千里。特别在拉二弦的时候，耳朵如果不够敏锐，判断不够准确迅速，眼睛惯性地在找位置与听音之间拉扯。长此以往，当专注在用眼的时候，我们的耳朵也会相对变得迟钝。

另外，如果什么都要靠眼睛的话，那么，当你又要演奏又要看谱的时候是顾不上的。当然，在很多乐团的合奏，特别是交响乐团大都是看谱演出的，那是因为乐队的分工需求，他们经常接触不同的曲子，并且在短时间里就要上台，但担任乐队的独奏者就不同了，因为他必须要把谱子牢记于心才能自由地发挥。所以，脱谱一定是要比看着谱更好玩的。

这里突然想起任思鸿老师的分享，他很幽默："不要用心，用多了心会累。该用手的用手，该用脑的用脑，其他地方累了都行，可千万别把心累着了。心累了才是最痛苦的！"

山 险 峻

第十三句

si	kau	im	si			
死	到	阴	司			

guan	tsiu	si	kɯ	kau	im	si
阮	就	死	去	到	阴	司

tsit	tiam	liŋ	hun			
一	点	灵	魂			

bəʔ	lai	kĩ	gua	ma	ts'in	
卜	来	见	我	妈	亲	

阴、点

死〻到〻阴〻司〻阮〻

就〻死〻去〻到〻阴〻司〻一〻

点〻灵〻魂〻卜〻来〻见〻我〻妈〻亲

曲词解读

这与前面一句有相似之处，也有重句的意思。上半句：死到阴司；下半句：阮就死去到阴司，一点灵魂卜来见我妈亲。最后一个「亲」字，是典型的曲牌尾韵。

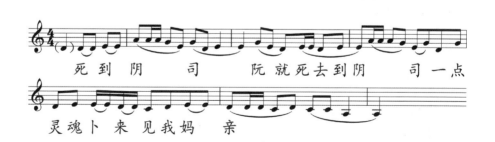

结语

"不靠谱"是南音传承的重要方式。

所谓不靠谱，即脱谱，背记的意思。不论是三分钟小曲，或是四五十分钟的套曲，不背下来，就相当于没有掌握。大家不能小看，我们的记忆力是越不用就越退化，反之呢，越用就越好用啊。

当然，不靠谱的法则也让这些南音先生们变得不容易，他们要花很多时间去记，平日里还要经常复习。但也正因为他们用了很多的时间跟南音相处，所以，一辈子也就离不开了。

因此，我们不能懈怠，学了什么，就要记下来，争取做一位合格的"不靠谱"先生。

*平日里同学自己练习可以看谱，但如果和奏就必须要脱谱了，否则玩起来不尽兴。(供图／者乎)

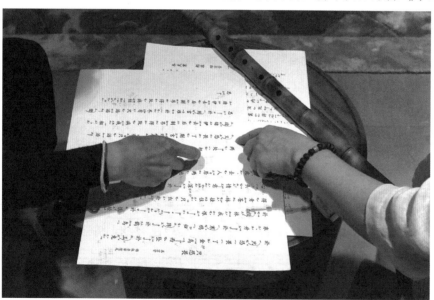

胡彬

年龄：51 岁
职业：自由职业

　　我是温州人，但我关注到南音的时间，可能比昆曲还要早。有一次我去厦门，在街头看到有人在唱一种特别的曲调，当时就感觉自己迈不动腿了，意识到这是我想要的音乐。琵琶和洞箫，搭在一起的声音太美了，唱的人也很动情，配上委婉的旋律，非常走心。但由于是闽南方言，听不懂唱的是什么。问了别人才知道，那是南音。后来有一次去了泉州，百度了一下，泉州是南音的源头，当即就决定去文庙旁边的茶馆听。但是很不巧，那次茶馆关着门。我在街上闲逛的时候，路经一家乐器店，就买了南音 CD，算是弥补一点遗憾。

　　因为儿子在上海学笛子，我常带着他到处去听民乐音乐会，也就对民乐增多了了解。有一位竹笛老师李瑞，我曾带儿子去听他的音乐会并且简单交流了一下，加了他的微信。他曾与雅艺老师有过愉快的合作，有一次他在朋友圈里转发了"南音雅艺"将在上海班开办公益课程的消息，正巧被我看到了。

　　当时我已经开始学习昆曲，但是在报名学南音的时候，我也没有想太多。只是单纯地认为南音很好听，如果有一天我也能够抱着琵琶自弹自唱该有多好。

说起来也很幸运，我报名的时候上海班刚开始第一次纳新，就成了第一批学员，跟随着上海班一路走下来。我的第一堂课是在 2016 年，雅艺老师的网络课，当时正在教《因送哥嫂》，我是从一半的地方开始学的。念词感觉还是挺难的，到现在对自己的发音还是没有信心。初学的时候还不像现在有老师的示范音频、视频可以参照，好在老师那时候常来上海面授，差不多每个月都会来一次，微信课听不太清楚的字音，就利用面授时间讨教。

南音的念词要拆成字头、字腹、字尾，昆曲的咬字也有这方面的讲究。尤其是收韵，我发现无论是南音还是昆曲都是很强调的。但是具体到行腔的方式，我觉得还是很不一样的。比如昆曲有很多种腔格，嚯腔，络腮腔，都是南音所没有的。昆曲讲究抑扬顿挫，每个字的字头要特别点出，运用各种发声位置，然后过程当中更强调虚实结合。

昆曲用工尺谱，我们南音用工乂谱，这一点很不同。而且昆曲和琵琶虽然都有"工""六"这样的音名，但是其实音高是完全不同的。昆曲有伴奏带，一般跟着伴奏带就可以唱了。但是南音不一样，虽然直接念曲也可以，但是对旋律其实只有模糊的概念。所以我觉得南音的琵琶非常重要，加了琵琶弹奏以后，我明显感觉对南音的音高更加有把握。而且琵琶提供了指骨，有助于我们把旋律很快记忆下来。反而现在让我脱离琵琶直接清唱，我会觉得有些别扭了。但是我其实对自己的琵琶弹唱也不是太满意，关键是还有昆曲要练习，精力有限，南音上没有太多的时间沉浸其中。但是我又舍不得放弃南音，所以还是尽量让自己跟上队伍，泡在南音的氛围里，这样就满足了。

南音本身是合作的艺术。比如说在上海班，我们也有和奏的机会。但是我主要都是负责唱，所以和我和奏的同学可能更熟悉我的气口和节奏。但是如果让我弹琵琶给别人伴奏，恐怕我还做不好。

目前我在上海的时间比较少了，也就没办法帮忙组织活动。但是我觉得老师现在改进的网络教学方法很好，各种乐器都有不同的学习小组，随着《山险峻》的学习进度同步跟进，以后大家在一起就可以马上和奏起来，不会出现有人只能观望缺乏参与感的情况。

到了我这样的年纪，不可能奢望学到最后走上专业的道路。我只希望，昆曲和南音既然都走入了我的生命，那就让它们好好陪伴着我，能达到娱乐自己的目的就够了。未必要唱给谁听，只要在那几分钟里，我的心是入境、入情的就很好了。

今旦来到只，今旦来到雁门关

『好为人师』与请多指教——南音独特的学习方式

第十四章

这么多人在教南音，教什么？这么多人在学南音，学什么？教与学，师与徒，志于道，南音为伴，四海皆知音。

十四

Chapter Fourteen

曲词大意：如今来到这里，如今来到了
雁门关。

The line for today is "today I've come here.
I've come to *Yanmenguan*".

所谓教学相长，教也是另一种学。但从实际的操作来看，有的人善于学，有的人善于教，从能力上，各有其学问。并不是学得好的人就能教得好。都说"名师出高徒"，那是机缘巧合，一个能教一个能学才行。传统的"师带徒"在南音中还有点不一样，更多的人是游走在不同社团，博采众长的。所以，"观摩""请教""切磋"等，成为学习南音的重要渠道。

Teaching is also a kind of learning. But in practice, some people are good at learning, others are good at teaching. In terms of ability, these two kinds of people each have their own advantages. Not necessarily those who learn well can teach well. It is said that "a famous teacher can teach an outstanding student". It is actually a coincidence that one teaches well and the other learns well. The traditional mentoring is a little different in *Nanyin*. Most people move around in different *Nanyin* groups and learn from others. Therefore, "observing", "consulting" and "learning from each other" become important ways to learn *Nanyin*.

2020 年 6 月 9 日　　　阴

　　虽然南音也讲究师承，但南音的师生关系并不完全对等于"师傅和徒弟"。南音以社团作为学习园地，许多人听着听着，有了兴趣，稍微注意，就会唱几曲，如果恰好馆里的先生认为你可以教，便经常要带着你学，是一种很自然的教学关系。

　　我自己的学习经历也差不多是这样，小时候学会几首小曲，就混迹在馆阁里，母亲拜托了一个社里的先生，他先让我抄谱，并且把曲词背下来，我如实做了，他就开始教我了。后来，馆阁里的其他先生发现我好像能学了，这位教几曲，那位教几曲，后来就上了艺校。

　　一些南音人之所以会被尊称为"先生"，本质上跟乡绅、士绅一样，是热心社会文化的一分子，以传承文明为己任。所以，在民间教南音，也可以被视为另一种"慷慨解囊"！

　　被尊称为先生的南音前辈，一般人会称呼他名字＋先（音同"仙"），当然，这"先"也分"大先"和"小先"，取决于他的技术和所掌握的曲目数量。"琵琶手"以及被称为南音先生的，他们也不完全都"四管全"（四管指：琵琶，三弦，洞箫，二弦）。但会琵琶的一定就会弹三弦，而洞箫就不是每个先生都能吹。反之，二弦比较受先生们的偏爱。

　　既然是先生，在教南音的时候应该是无所不教的？其实不然。当他们驻馆教学的时候，通常以"念嘴"为主，教一些散曲。而乐器则以观察为主。一般来说，学洞箫，要能吹出声了，知道音孔以后，先生才会教。

　　南音界也有不少好为人师的，游走在不同的社团，看不惯的，就指点指点。老实说，南音的圈子也是一个社会，也会有这样那样的人，多姿多彩。

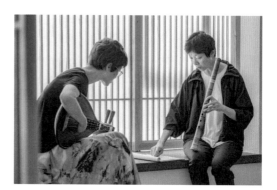

*上图／除了传统的口传心授，也
要讲解指骨的关系，板书是必要的。
（供图／南山院）
*下图／同学日常的相互学习，虽
然拿的是不同乐器，但对于乐谱的
理解是有共识的。（供图／南山院）

有时也会听到些许抱怨，说某人彻头彻尾都请他指点，而学成之后，也没尊
称一下先生，有所不甘。

其实，在南音的传承中，有相对稳定的学习对象，比如驻馆先生。此外，
更多的人的学习是通过游走在不同社团，博采众长的方式学习的。

以下是常见的几种学习途径：

观摩。比如：喜欢谁的技法，就多听多看，多去揣摩。这种学习方式有
时被民间称为"偷学"。

请教。这也是比较常见的。就是针对某个具体问题或技法，向对方（不
论辈分）开口请教，现学现用。但大多人是不愿意分享技法的，或许是因为
他们获得技法的途径也不容易，又或许是其他原因。但也有好为人师者，决
定把某秘诀传给某人时，会叨念"哎呀，说破不值钱啊"之类的。

切磋。这种方式相对高级一些。在民间的学习过程中，根据自己的喜好
和关注点，以及能力的不同，学到的东西也不尽相同。而通过交流的方式，
相互切磋，也能得到很好的提升。

山 险 峻

第十四句

kin　tuã　lai　kau　tsi
今　旦　来　到　只

kin　tuã　lai　kau　gan　bun　kuan
今　旦　来　到　雁　门　关

念词需要注意的字音

且、雁

8.绵答

今旦来到只

今旦来到雁门关

唱法处理

此句一开始便转入【绵答絮】的曲牌调式。「关」字的大韵

就是该曲牌的收尾韵，关键在于「关」字的第二个拍位处，这个

「点」要与前面的「挑」断开来唱，比较规范。

今　旦　来　到　　只　　今　旦

来　到　雁　门　关

结语

以往的南音传承固然不比当下，在西方学习体系的影响下，我们也在呼吁建立自己的传统文化学习体系。当然不能说现在就已经有一套媲美西方的学习步骤，但在教学的过程当中，我们也不断思考和探索，以让大家学习得更有序。

在唱腔上，我认为模仿还是第一重要的手段。而在乐器上，如琵琶，我们已经可以对它的指法进行拆解分析，从最简单，也是最重要的基本功开始，顺着指法的演变，由简至繁，罗列步骤，有迹可循。但我们的内心知道，有步骤地学习并不是为了降低难度，而是更清晰地去看待一个乐种的组成，让我们看清自己的路径，也看清学习的未来。

吴艺珠

年龄：32 岁
职业：从事美术教育工作

　　我的老家在晋江，自幼在泉州长大。一直到十六七岁，才定居到厦门。

　　记得童年时去逛夜市，常常能听到南音。但那时觉得南音遥不可及，是老头老太才听的，并没有体会到它的美感。虽然在当时没有太大的感触，但事实上这种文化的记忆已经扎根于心中了，像乡音一样，是身处他乡之时与家乡的一种关联吧！所以当成年后有机会再接触到南音，就更容易欣赏和接受。

　　缘起是怀着二胎之时在娘家待产，某日家人观看电视时传来南音之声，精神为之一振，发现在播放与泉州有关的节目，便留心观看。当时播放的是中央台的纪录片《海边的客厅》，片中正在采访雅艺老师一家。到现在我还依稀记得那一刻看到的画面：窗外飘着雨，竹影摇曳，三两知己围坐品茗，耳边传来雅艺老师的南音，当时就被这个画面吸引了。

　　得知"南音雅艺"以后，2018 年 5 月在公众号里看到厦门班有一场拍馆活动，开放了为数不多的听众席位，于是便报名参加了。当天是厦门班王斌同学担任主持，因为她个性活泼，介绍起南音也非常的生动和接地气，所以印象不错，觉得南音离

我们挺近。那一场的主题为《清凉》，《清凉》的词出自弘一法师的《清凉歌集》，由雅艺老师谱曲创作为南音曲目，非常好听。当时正值炎夏，这首曲子很应景。当看到厦门班的同学们在一起复习曲目和奏《清凉》，大家谈笑风生，让我感觉南音不再是离生活很遥远的艺术，而可以成为生活的一部分，就像三五好友一起喝咖啡、聊天，那么轻松愉快。看到了气质很好的苏仙阿姨弹三弦，还有来自非闽南语系的送冬，好听的念曲给我很大鼓舞和信心。后来在班长心爸的鼓励下加入了南音雅艺，当时那一场拍馆老师并不在场，是厦门班同学之间的交流活动，在那之后很长一段时间里，雅艺老师于我而言充满了距离产生的美感，让我不敢轻易去接近。

我的第一堂课是微信课，当时正在教很有难度的曲子《南海赞》，从这首我很喜欢的曲子开始入门。但也因为"起点"高，后面再学别的曲子就感觉没那么难。虽然微信课只能听到老师的声音，无缘见到本人，但她的声音很柔和，教得也很细致，所以感觉上和老师没有太远的距离。至于"难度"，倒是没有被吓倒，因为对于这门深厚底蕴的文化已经有了心理准备，初学就是按照老师要求的步骤，一步步认真用心地学就对了。

因为过去从未学过乐器，也没学过声乐，完全是零基础。从第一次抱琵琶开始，姿势一直很僵硬，还好有思来老师指导，以及厦门班同学心爸和雅致的带动，牙牙、送冬和桃花同学也是有问必答，大概花了半年时间才慢慢适应。在唱的方面，老师给了我很多信心，因为过去唱歌很少用真声唱出来，但学了南音是要开口唱的，好在我没什么顾虑，唱得不好也没关系。经过老师的指点和鼓励后，我对念曲开始有点信心，发现也没有那么难，就是认真对待每一次回课。通常一句新课，我要听个几十遍，然后自己慢慢模仿下来，也会利用琵琶弹唱找到感觉。除了配合微信课学习外，我也跟南音雅艺的老同学们学习一点之前教过的老曲子，很幸运的是，厦门班定期有拍馆，有心爸这样细心的老同学带我们入门，有问题我都会请教班里的同学，慢慢地就觉得越来越顺了。

当时厦门班每周末都会在无垠酒店一起练习跟交流，在学习上互相带动，效率很高。当时我虽然带着两个孩子，但会尽可能参加班级的活动，把孩子带到现场。即使没办法所有人聚在一起拍馆的时候，也会有三两位同学自发地约在某位同学的家里，一起玩南音。这样的聚会气氛特别轻松，纯粹是因为喜爱南音而聚在一起。

三弦及四宝，是我近期新学的乐器。尤其是三弦，我现在花在三弦练习上的时间可能比较多。或许我的性格和三弦更像吧，比较安静，不出众，就像绿叶衬着红花。因为已经学习过琵琶，对按弦、指法比较清楚了，三弦就比较容易上手。当然，因为不像琵琶有徽的位置可以参考，三弦对音准的要求比较高，需要通过不断地练习产生肌肉记忆，然后才比较能找准位置。和奏的时候三弦存在感确实比较低，常

常会被琵琶的声音盖过，像小尾巴一样跟在后面，但它本身的声音还蛮好听的。

　　无论是南音，还是中国的书画，都是让人赏心悦目的文化。从技法上说，国画注重构图的疏密关系、空间的留白、虚实的处理，这一点和南音处理指骨和韵的关系比较相似。南音作为中原古乐遗韵，是当时士绅及民间南音社团之间交流或娱乐的方式，这与文人间的书画雅集很像。我认为南音和中国的书画文化一样，都是比较含蓄的美，闹中取静，力从内在冲荡出来。

　　而说到与书法的关联，书法中运笔的法式与南音中点挑的运用有相似之处，书法讲究藏锋起笔、逆锋收笔，稳实，有力，内蕴。外表平静如水，在深处则暗藏玄机，充满了力量。其"无往不复，无垂不缩，点笔隐锋，波必三折"的特点与琵琶弹奏的势上面有很大程度的相似。隶书的笔法里有"一波三折"，南音念词中注重的"字头、字腹、字尾"，二者有异曲同工之妙。中国传统绘画中追求的"空灵"，在南音中也有很好的体现，在传统绘画中，空灵的境界为中国画家所神往，画家极力构造一种空灵迥绝的世界，是要表达人的精神，这与南音的音乐美感相同，是中国艺术的魅力之一。

　　通过南音，重新审视自己。过去我的目光可能都集中在家庭、工作，留给自己的时间很少。有了南音之后，我又有时间好好与自己相处了。这种相处，就是纯粹地去和自己对话，和南音交流，这是久违的美好感受。

那见旷野云飞，牧马鸣悲

是文化在保护你——感受南音的善意

第十五章

隐藏在一个陌生的转角，唱响一座城市的音声，底蕴依旧，新意盎然。没有期待，却比期待更大……

十五

Chapter Fifteen

今日习唱：
那见旷野云飞，
牧马鸣悲。

曲词大意：只见那旷野云飞，牧马在悲鸣。
The line for today is "I've seen cloud flying over
the wild and horses whinnying sadly".

"抢救南音，时不我待"，当下呼吁保护南音的呼声一直都在。对于学习南音的我们应该如何响应呢？我想，我们需要更多地去了解它、学习它，以及敬畏它。只有当我们学好了，才算是拥有了这个文化，它的生命力也才能够得以更好的延续。而事实上，一个优秀的传统文化不仅传授你技艺，给予你许多精神上的养分，它甚至还可能默默"保护"着你呢！

"Nanyin should be rescued in no time", the appeal to protect Nanyin has always been there. As Nanyin learners, how should we respond? I think we need to learn more about Nanyin and show more respects. Only when we learn it well can we really embrace this culture and its vitality can be better continued. In fact, an excellent traditional culture teaches you skills and gives you many spiritual nutrients, it may even silently "protect" you.

2020 年 6 月 16 日　　晴

近年来经常听到"保护文化"的口号。我们是不是应该要思考文化需要什么样的保护？而后才知道如何保护它。文化的涵盖面非常之广，就说作为传统文化的南音，它究竟需要什么样的保护。探究这个问题时，我们需要了解南音的现状。

据不完全统计，在闽南民间有将近四百个南音社团，这还不包括港澳台地区以及东南亚各国的南音乐社。这些乐社至少每个星期，或每个月都有聚会交流，经常传唱的曲子在三五百首。相对五十年前来说，现在唱的曲子比较集中在"面前曲"（难度较低的曲子），而经典的五十来套的"指套"现在比较常用的，就二十来套。这说明，从数量上看，经典作品的使用率在下滑。但南音的参与者却是从未有的多，有一组数据可以说明：自 1990 年南音进泉州中小学课堂后，至今至少有三十万人学习过而且会唱南音。

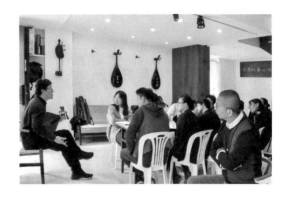

* 思来老师对于南音的乐理有一套自己的研究方法，且不吝于不断地开设集训，一遍遍地讲授给南音雅艺的同学们。

所以，与其说我们要保护南音，不如说是南音在保护我们。因为学了南音，我感受到了很多这种文化带来的好处。

因为学了南音，我们有机会去到很多地方，能够认识到许多志趣相投的朋友，不仅如此，它把我带出了国门，让我去到了很多不同的国家，认识到很多不同的文化，我的生活因为南音变得更丰富了。

在南音的吹拉弹唱方面，可以说它相对全面地开发了我的学习功能，嗓子条件好的人，可以倚重于唱，但能够弹琵琶，会使得唱更有根基。会吹洞箫更是很多人的梦想。我们知道，很多时候学音乐的人，除了南音以外，很少有机会能够吹拉弹唱俱全。这些还只是技术上的，其实我想说，它对我自身的文化修为也提出很高的要求，不断指引着我前行。

我甚至认为，我母亲因为学习了南音，也因此得到了南音的保护。与许多闽南家庭一样，她是一位尽职尽责的全职妇女。但有了南音，她把时间省下来，唱曲子，背指套，找弦友互相学习，生活非常充实。在她身边许多同龄人为了照顾孙子，在家里忙得不可开交的时候，她几乎天天能抽出时间参加各种南音聚会。更难得的是，这十几年来，她在乡镇里教南音小有名气，高峰时一个星期游走于四所学校教学，不亦乐乎。

*弹琵琶的是我母亲，她这么多年来一直在泉州东石镇周边的小学教授南音，其实这并不是件容易的事，但她的热情一直未变。

山　险　峻

第十五句

lã	kĩ	k'ɔŋ	ia	hun	hui
那	见	旷	野	云	飞

bɔk	bã	biŋ	pi
牧	马	鸣	悲

念词需要注意的字音

旷、牧、鸣

那 见 旷 野 云 飞 牧
马 鸣 悲

指法与唱法

这句中出现两个『歇』的指法，这个指法不是弹出来的，而是一种休止。在这里，第一个『歇』要联系后面的『紧点挑』来看。

第二个『歇』则与下一个乐句有关。

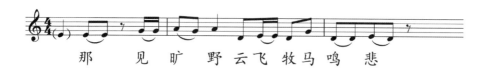

那　　见　旷　野　云　飞　牧　马　鸣　悲

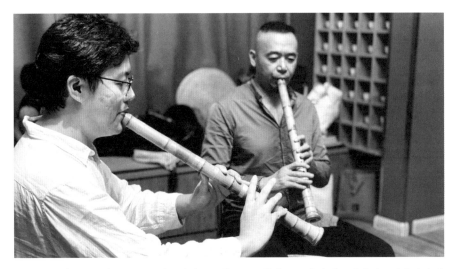

*右一是画家吕山川老师，他的学习热情令人敬佩。记得在 2019 年春节，他特地回乡来南音雅艺文化馆学习洞箫，学习了两天后终于顺利吹出声音。连续几天的学习他仍热情不减，走出文化馆大门的一刹那才忽然想起，画画才是自己的主业，真是到了浑然忘我的境界，令人赞叹。用这股劲去学，应该什么都能学到手吧！（供图 / 吹神）

结语

　　与其说保护文化，不如说文化在保护你。那如何得到文化的保护？我认为要足够喜爱我们所遇见的文化，认定它，一往而情深。

　　认定一种文化，和认定一个人道理很相似。你学习这个文化，去认识它对你的要求。有人以为，学南音就是学会某个乐器，比如学会琵琶，就是把琵琶弹好，那么，弹好琵琶除了每天练习，多参加交流以外，我们还能做什么？我们还要了解一切能够让"弹琵琶"这件事情变得更好的各种可能。它可能来自文学，可能来自社会，可能来自于你对这个世界的认识，也可能来自于你对于宇宙的探索。

　　也就是说，一切能使你成长的，一切能够让你对人，对自身有所提高的知识，都能够让自己"弹琵琶"变得更美妙！

庄黎

年龄：52 岁
职业：媒体从业人员

我是厦门大学毕业后在厦门广播电台从事记者和编辑工作的。记者是个很锻炼人的职业，必须去面对形形色色的人，捕捉方方面面的信息。在主流媒体工作 30 年，我始终要求自己保持独立的思考和人格，不随波逐流。

说到南音，那真是迟到的缘分。虽然我是厦门人，但是从小没接触过南音，甚至一直以为南音就是戏曲的一种。我到现在还记得，上大学的时候教我们戏曲课的陈世雄教授，特别为我们联系到梨园戏剧团，带我们到剧场里看了一场《陈三五娘》。从那以后，我就一直以为南音和梨园戏是一样的。

说来真的是奇怪，我出生在厦门老市区，但是却对南音没有印象。看到街边老人家聚在一起吹拉弹唱，我就觉得是在唱戏。因为父母长期在外地工作，我是跟着外婆长大的。记得小时候最喜欢的就是搬着小板凳在街头巷尾听大人们讲各种奇闻轶事，家长里短。可能因为父母常年不在身边，造就了我比较独立的个性，不太喜欢被拘束，向往闲云野鹤自由自在，所以学习上也没花费太多精力。

一开始是通过我的好朋友陈简接触到南音的，她是画家，平时也比较多接触传统文化。她在一场私人聚会上先遇到雅艺老师，听到老师唱的南音，被深深地震撼了。她是福州人，根本听不懂老师唱的是什么，但是老师所展现的南音，按照陈简对我的描述，让她有一种"天灵盖被打通"的感觉。她向我推荐了一些雅艺老师的音乐CD，还提到要为老师在厦门策划一场音乐会，我也就留意了。2015 年，她果然在"无垠"策划了第一场南音雅艺音乐分享会，并且邀请我去参加。我向她描述了我印象中的南音，就跟梨园戏一样，穿着戏服，捏着嗓子唱歌，唱的都是非常老套的二元论的故事，什么中状元、想念情人之类的。结果陈简很果断地回答我，雅艺老师的音乐一定会改变我对南音的认知。

能去到第一场音乐会的观众，包括我，都特别幸运。因为雅艺老师不仅自己去

了，还带了几位德高望重、造诣非凡的南音老先生。老师建议大家尽量不去看歌词，而是调动起自己的耳朵。我真的竖起耳朵听，发觉这种音乐既不是流行的，更不是西方的，但更能够触及精神层面，声音是特别干净、能够直抵人心的。那一场音乐会让我深深被感动，受益匪浅。当然，那时候我根本不敢想自己有一天也会学南音，只是对雅艺老师很好奇，对她的声音又很着迷，愿意花更多时间听她唱南音。

陈简一开始就建议我加入"南音雅艺"，她觉得我本身是厦门人，方言上有优势，学起来肯定很快。但是我觉得做一个欣赏者就好了，没必要自己去学。后来做观众做久了，也会看到厦门班的同学展示南音，开始对这个团体产生好奇。更直接的"诱因"，还是和"南音雅艺"师生一起去维也纳。我和陈简会每年结伴去世界各地旅行，2017年我又约她，她提到雅艺老师年底有一场在维也纳金色大厅的演出，提议我一起去，我就答应了。很巧，那一次厦门班的同学去得最多，我们俩和清风小静夫妇俩住一个套间，四个人相处非常融洽。这一次的近距离接触，让我感觉这个团队年轻、充满朝气，南音在他们身上并不像我想象中那样古旧。

我其实一直在默默观察，身为一位旁观者，观察雅艺老师，观察同学们。我在台下静静地看雅艺老师和维也纳交响乐团、合唱团一起彩排，让我惊喜的是，近千年的古老艺术和西洋音乐在一起，竟然没有一点违和。尤其是老师的出场，那一串四宝敲击出的清亮响声，还有老师天籁的歌声，让我有落泪的冲动。老师和外国艺术家交流起来毫无障碍，她的自信、大方让人明白中国的传统文化是开放的、容纳世界的。正式演出的效果更是出奇的好，维也纳的观众听了《出汉关》后全部起立鼓掌，掌声足足持续了十几分钟，全在由衷地赞叹。就是那一次，我的内心真正被南音这门艺术触动、折服，而不再是对雅艺老师个人的欣赏而已。南音，终于在我的心中播下一颗"迟到"的种子。但是当时对老师还是有一点距离，仰望着艺术家，觉得自己还没有准备好，老师也没有来问我。但是很有趣，我们其实旅途上一路都在互相观察。在处理一些生活琐事的时候，我难免流露本性，自然地拉近了距离。我们聊天的时候，她也会充满好奇地加入，像个天真的孩子。

回来之后，心里就有个位置留给南音和"南音雅艺"了。正巧2018年初组建北京班在举行众筹，我也参与了。老师发现了，向陈简提到了我。也不知是哪里来的冲动，我索性主动提出加入厦门班。应该说是重重契机，终于促成了我和南音的缘分吧！

可能和我天生对语言比较敏感有关系吧！之前我不管去到哪里，说话都会不知不觉转成当地人说话的腔调。毕竟我是闽南人，只要我稍加注意，刻意模仿就不会从泉州腔跑回厦门腔。总的来说，我的第一首曲目《有缘千里》掌握起来还比较快。需要多琢磨的应该还是念曲时声音的转变。毕竟当了多年"麦霸"，遇到"一""仪"这样的高音，我会不自觉地转成假声，保证自己不唱破音。但是南音是用真声的，当我

把关于真假声的苦恼告诉老师，老师竟然说："那就让它破掉呀！"一开始我特别不能理解，索性用吼的，用尽全身的力气，处理得简单粗暴。但是练多了以后，我也在慢慢适应，重新找发声的方法，渐渐变得自如。

我想起曾经读过的一段文字，用来形容我对南音的感受是最合适不过了。蒋坦在《秋灯琐记》中曾经记载他和妻子之间的一段趣事。他们家种了芭蕉树，江南地方多雨，每次雨滴落在芭蕉上，就会不断发出声音。蒋坦就吟了一句"是谁无事种芭蕉，早也潇潇，晚也潇潇"。读到这句话，我心有戚戚焉。我一把年纪开始学南音，明明是自愿的。可是学的过程不顺了，我又有些泄气心烦，可不就像蒋坦对芭蕉的复杂心绪嘛！蒋坦妻子回他的一句简直就像对我说的，叫做"是君心绪太无聊，种了芭蕉，又怨芭蕉"。

记得在 2020 年后第一次雅艺老师的面授课上，新课学习之后，她叫同学们谈谈疫情后的生活变化，我发言了。可能我本性就是个爱热闹的人，总感觉厦门班的小伙伴太内敛了，气氛一有点闷，我就会跳出来说说话活跃气氛。那次我就在发言中说，疫情让我们每个人必须重新思考人与人、个体和社会、人类与自然的相处状态。年轻时我们的力量可能更多是向外的，随着年龄的增长，人会慢慢往回收。南音恰恰会帮助人在文化层面上更好地回归。传统文化本身可能外表柔软，但是充满韧劲。我学了南音以后，会时不时回头去看儒家、道家的经典，只有回到原典我们才能看清自己的文化。而南音是什么呢？南音就是一根绳子，我是那只迷途的羔羊，远离自己的原生地，南音把我引回来了。

与其说是学习者，我可能更适合做一名传播者。加入"南音雅艺"半年后，我好像渐渐地有了自己的"使命感"。我想，老师所传递的这么好的传统文化，应该让更多人知道。正好大数据时代来临，各种声、影传播平台层出不穷，受众面不可预期。"南音雅艺"凭借微信公众号这样的平台，我感觉还是太小众了，所以我就建议老师在更大的平台上做一档聊天类节目，以南音为载体来表述传统文化。我们也确实做了尝试，后来停下来了，感觉当时的积累、沉淀可能还不够，也没有合适的团队。我想，在大数据时代，南音不应该只局限在"传艺"。大多数人可能不懂南音学习的门道，但是愿意了解这门艺术。

其实老厦门人对南音是不陌生的，毕竟这里也是南音最活跃的地区之一，民间有不少馆阁，也有政府扶持的南音乐团。南音在厦门的受众面是挺广的。只是对中青年来说，能够真正接触到的机会不多。厦门班之前几乎每个月都会组织一场对外的分享会，每次都会有新的面孔出现，也会有一些雅艺老师忠实的"粉丝"追随。据我的观察，各个年龄层的观众都有，有时候还会有不少学生。在互动环节中，他们尤其活跃，会问很多问题。所以我对南音的前景一点也不悲观。

对只雁门关，举目一看，

黑水滔天

风骨不减，余韵绵绵——南音之美

都说审美很重要，其实审丑也很重要，我们不但要知道如何培养美感，也要知道如何会失去美感。

十六

Chapter Sixteen

今日习唱：
对只雁门关，
举目一看，
黑水滔天。

曲词大意：对着这雁门关，抬眼看去，黑
水河的水滚滚滔天。

The line for today is "facing toward *Yanmenguan*,
I've seen the *Heishui* River with huge waves".

当我们说南音是一种艺术的时候，其实指的是，它作为一个艺术品类，能够产生各种审美的解释。它们有各自存在的姿态，甚至于，细化到对于同一个曲词，同一个"指骨"的不同理解。站在这个角度，我们能够认同一些基于个人能力的审美取向。

得体的着装与形象在南音的传播中不可或缺。在我们的眼中，南音是过去式，还是未来式？南音是古老，还是当代？确定了南音的定位，才能穿出合时宜的服饰。

When we say that *Nanyin* is a kind of art, we actually mean that as an art category it can have various aesthetic interpretations with their own existing gestures even down to different understandings of the same lyric and the same skeleton melody. From this point of view, we can agree on some aesthetic understanding that depends on individual ability.

Attire and image are indispensable in the spread of *Nanyin*, which can accurately express the players' attitude to *Nanyin*. In our eyes, does *Nanyin* represent past or the future? Is *Nanyin* ancient or contemporary? Only if we ascertain the position of *Nanyin*, we will know what to wear appropriately.

2020 年 6 月 24 日　　晴

　　南音的审美不外乎听觉与视觉两种角度。说起来容易，但与个人的感受极为紧密。听觉上的美，我认为应该是来自听者所自带的"接收器"，这个"接收器"指的是不同人听到音声之后的反应，有的人会产生联想，会有想象，勾起回忆，或构思一段故事等。

　　而视觉美也值得一谈，比如南音乐器本身的线条和造型，特别是许多部件取材于自然，并加以手工制作而成，最终琢磨出来的好的乐器总是令人爱不释手。再则，持抱乐器的姿态，好的形象让人感到舒服。琵琶要横抱，正即是平，平即是稳，这是抱琵琶的美感。吹奏洞箫者，也要斯文，不可故作姿态，歪斜或把箫底现得太高。总之要平和，一派温文尔雅。

　　比如，我最初和东仰老师学习的时候，他说"去倒"中间不能再加东西了，任何音都不能往里加。一开始我不大能接受，因为在艺校读了好几年了，老师同学唱"去倒"的时候并没有什么限制，甚至可以说多加些音也无所谓的。而跟他学习的时候，他一再强调这个规矩，后来，随着对南音的认识加深，慢慢地理解了他的坚持。

　　如果你去翻看一些古谱，就会发现"去倒"这个指法早先是用"丨"来表示的，就连不同音之间的"点挑"，也是用一条直线连起来。从二弦的角度来理解，它就应该是一弓，洞箫也是一气呵成。但后来书写形式也慢慢演变了，先是不同音之间的"点挑"会记成"竖勾"，再后来"去倒"也演变成一个"直角"的记法。有点把一个音记成两个动作的概念。但这个记谱的演变其实也就近几十年来的事，可以说，东仰老师他们这代人或再早一二十年的这些人，是看着它变化的，或者是参与这个变化的。

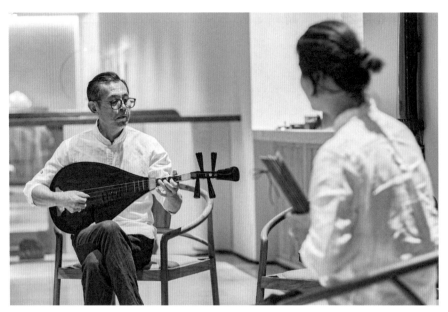

* 蔡东仰老师持抱琵琶的姿态可算是非常有美感的，每当他弹起琵琶来，你能感受到他非常爱惜琵琶上的每一个声音，抱着琵琶的时候，也让人感到庄重和肃穆。（供图／半木）

记得一开始决定用东仰老师传授的这种唱法实践，反应最大的是我艺校的唱腔老师。拍馆时一唱，老师马上说，怎么唱得这么"直"啊。我能理解她说的"直"，其实就是少了那些装饰音。后来跟着东仰老师继续深入学习之后，发现南音并不纯粹为了声腔或旋律而存在的，它更多讲究法则，以及乐器对应的关系。方法规范了，或许就是东仰老师所要的美感，除此之外，任人把"去倒"唱得多么优美，旋律多么丰富，都无效。

最近几十年来，南音与梨园戏诸多交融，梨园戏唱段移植为南曲也常见，比如《三千两金》《岭路崎岖》等，加上南音的曲艺化表演，在传统的唱腔上已经不再维护规则，而转向旋律曲线，身段动作的表演追求。

正是如此，我认为东仰老师的坚持是对的。南音是南音，梨园戏是梨园戏，它们的生态和对象都不一样，必须要有各自的坚持，才可能有各自的美。

印象中，除了日常的南音着装是以当代的、庄严的为美。或许是出于舞

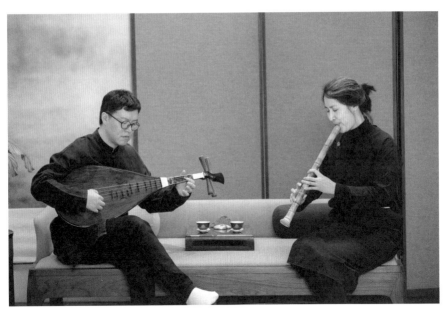

台灯光的考量，专业乐团的着装会在风格上要求比较突出，比如有时他们会着旗袍或定制的汉服。记得大概是 1995 年前后，受电视联欢晚会影响，那时有些南音团体会着比较夸张的晚礼服，这股礼服风也曾在民间掀起潮流，特别是参加南音比赛的小选手们，一个个打扮得花红柳绿。

还有一个明显的风格影响可以说是来自对岸的台湾，那时汉唐乐府（台湾的一个南音艺术表演团体）以南音作为音乐基调，采用梨园科步为舞步，创造了一个仿唐仿古的表演形态，称之"南管乐舞"，在 20 世纪 80 年代末开始向全世界巡演，她们以唐代的着装美学为标准，包括发饰和妆容。这个形象在 2000 年以后开始在新加坡，以及国内的泉州、厦门流行开来。很多南音表演团体争相效仿。再后来，由台湾江之翠乐团代表的，色彩鲜艳的棉麻服饰也开始流行于南音社团，并影响了一些南音表演团体的着装选择。

山 险 峻

第十六句

tui	tsi	gan	bun	kuan
对	只	雁	门	关

kuaʔ	bak	tsit	k'uã
举	目	一	看

hiak	sui	t'ɔ	t'ian
黑	水	滔	天

举、目、黑

念词需要注意的字音

对 只 雁 门 关 □ 举 目 一
下 看 黑 於 水 滔 天

指法处理

这一句比较特别的是间接出现了四个『颠指』（点＋紧挑＋点），在早期的曲谱中是没有这个指法的，它是比较晚才出现的一种记谱，能更准确地记录韵的走向，可以说是指法上的演进。

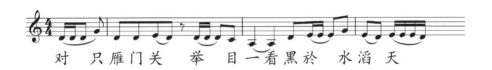

对　只雁门关　举　目一看黑於　水滔天

结语

　　关于以什么形象来推广南音是值得我们不断思考的。对于我来说，虽然经常在公众面前分享南音，但我并不认为应该用"表演"来定义。所以，我更愿意称它为"分享会"，意思是把我所知道的拿出来与大家分享。

　　至于为什么穿白袜子唱南音？其实是因为我一直没有找到比较适合南音场合的鞋子。一来，我认为皮鞋或高跟鞋与南音的感觉不够贴合，其他露出脚趾的鞋子也不雅观。思来想去，觉得先穿袜子吧，白色的袜子让人感到洁净，看着也还算舒适。当然，穿袜子的脚感是很好的，感觉足部很自由，有底（地）气。因此，我们把这个穿白袜唱南音的习惯保持了很久，一直到现在。

徐凌云

年龄：28 岁

职业：软件公司创业者

　　我祖上在江浙，但是我出生在山东，后来在上海读书，才决定定居在上海，南音和我的人生轨迹似乎相距很远。但是在这之前，我玩过好几年古琴，因为喜欢古琴的声音，不过现代的古琴弹唱，没有它应有的美的样子。一次偶然的机会，我的一位习箫的朋友李瑞就把雅艺老师的南音视频推荐给我。我一看，对，这才是古人弹唱该有的样子，渐渐地开始关注南音了。后来在"南音雅艺"公众号上了解到上海要开班，我就心动了。由于要求出勤率 100% 才能报名，我还有点担心。因为当时我需要回北京办理毕业手续，为了能够加入上海班学习南音，我最后放弃回北京，托同学办理了毕业手续。

　　我记得第一堂面授课，是在 2016 年 6 月份的一个周末。那时候老师几乎每个月都会来上课，上海班早期有十几位学员，基本都是在"渡口空间"的二楼展示空间上课。第一首学的曲子是《鱼沉雁杳》，老师让我们跟着学念词，学拿拍板。一切对我来说都是新鲜的，令人兴奋的。

　　可能因为我本身也很喜欢朗诵，对语言的美比较敏感，我觉得泉州府城腔听起来很典雅，学习起来一点也不别扭，感觉古人就应该是这样讲话的。所以我很认真去模仿，当成一门全新的外语来学习。说来有趣，因为是先上的微信课，再上的面授课，我在微信课上听了很久的课，都没有勇气念词回课。直到上面授课的时候，老师让我们像婴儿一样看着她的嘴型模仿，然后大声读出来。或许是老师的魅力吧，说来也真神奇，轮到我单独念词的时候，我居然敢开口读出来了。

　　作为上海班的老学员，能够带新进上海班的学员入门，是老师给我的最大的信任。我记得是在从高校辞职之后，开始新的工作之前，我到泉州驻馆了十几天。在这十几天内，我扎扎实实地练了十几天的琵琶，掌握了琵琶、四宝的基本知识，还

把整首的《清凉》顺下来了。和念词、念曲相比，我学琵琶相对快一些。在驻馆期间，我扎扎实实地练了点挑这样的基本功，还有一些基本指法。后来在带新学员入门的时候，我也是抱起琵琶先教他们点挑，因为点挑是琵琶学习最基础的环节。从我个人的经历来看，如果太急于求成，只学了点挑的姿势就开始弹奏，其实只是学到皮毛，一定要把点挑用心练扎实才可以。等到后面要再回头改点挑的基本动作，就很困难了。

驻馆学习的时候老师刚刚开始编教材，所以特别用心地安排我的课程，我每天的学习内容既丰富紧凑，又不至于过分沉重。练习之余，我还有时间去逛逛泉州城，了解这座古城的历史人文，收获真的很大。我觉得，音乐和一座城市的环境也是息息相关的。南音为什么会在泉州保存下来？因为泉州这座古城给人的感觉就是包容的、开放的，既古雅又大气。我在学习中体会南音的审美，再把这种审美对应到整座城市，会发现审美观是完全一致的。比如我去了开元寺、承天寺，也去了伊斯兰教清净寺，完全不同的信仰，不同的风格，既个性鲜明，又能够安安静静地待在一起，太奇妙了。

雅艺老师提出的"雅正清和"，我特别有感触。在我的理解中，"雅正"指的是古雅的，天然去雕饰，不刻意讨好谁，坚持自己的传统。这很容易让我联想到我的姥爷。他常年研习书法，尤好汉碑体，就是汉隶书，追求的也是相近的风格。我欣赏姥爷写的字，也是一样的不雕琢。所以我学习南音之后，有一次雅艺老师来上海我就拉着姥爷过去听南音，因为他也拉二胡，我敢肯定他会喜欢这样的音乐。果然，听了南音之后姥爷非常认可，认为南音有汉隶的不琢之美，也更加支持我学习南音了。

其实，我先生喜欢南音的程度与我不相上下，也是喜欢很长一段时间了。但是他的工作比我还忙，有时候甚至要透支睡觉的时间。所以南音只能是等他有一段空闲的时间，才有可能好好玩一下。他最感兴趣的应该是洞箫，家里也早早买了，只是一直没有办法持续学习。但是每次如果在我家里组织南音拍馆，他都会围观。如果碰到老师带着同学一起来玩，老师也会主动招呼他一起加入。可能被老师感动了吧，有一段时间他是下定决心要好好学习了，还和石坚一起进了"小黑屋"，一句一句老老实实地回课，把《花香》的洞箫学下来了。我们偶尔有时间也会在家和奏，《清风颂》是我们俩最常和的曲目。下一个目标，希望我们俩有一天能够一起和《点水流香》，那会是很有成就感也很浪漫的事吧！

最想说的是，南音是真正的经典，它永远都充满魅力。最难得的是，它是让年轻人了解遥远的汉唐文化的一种渠道，否则我们对汉唐盛世的想象永远只能停留在那些电视剧里。其次，我也想打破大家对"90后"的误解，因为90后并不都是追求出格的人群，也有很多像我一样喜欢经典、热爱传统的年轻人。南音这种不刻意、不迎合、不喧闹的审美特质，也是很多"90后"追求的。

越惹得阮思忆君亲个情绪阮纷纷，
今卜值处通诉起？

在金色大厅唱南音——与交响乐的一次友好握手

第十七章

跨界，不是为了解决问题，而是从多重角度去看问题，去看清问题与问题之间的关系。

十七

Chapter Seventeen

今日习唱：
越惹得阮思忆君亲个情绪阮纷纷，
今卜值处通诉起？

曲词大意：更是引起我思念陛下纷纷扰扰的情绪，如今能到何处去诉说？
The line for today is "I missed the King of the Han more and got nowhere to vent my emotions".

因为南音而幸运，我就是。不论是 2010 年，能够有机会参加英国"北威尔斯兰格冷国际音乐比赛"，还是能够去到奥地利维也纳在金色大厅与交响乐团合作，这些都意味着南音文化的力量。都说民族的也是世界的，但是很少人用世界的眼光看民族，眼光决定了你的方式，而真正拥有民族的力量，才能走向世界。

I am lucky because of *Nanyin*. Whether the opportunity to participate the North Wales Llangollen International Musical Eisteddfod in the UK in 2010, or the opportunity to go to Vienna, Austria, to work with the orchestra in the Golden Hall, were all symbols of the power of *Nanyin* culture. It is said that what are national are also international. But very few people see the nation from the perspective of the world. Your vision determines your way. And only with the strength of the nation, a culture may become international.

2020 年 6 月 30 日　　　　　晴

　　大概是 2016 年 5 月，听"国交"的朋友说，他们要来福建采风。但两次都与我擦肩而过。同年 9 月，燕如（国交演出部主任）告诉我，奥地利作曲家维杰听了我的南音专辑，希望能见到我看是否有机会合作。那天，我正在福州名师楼做一个南音讲座，维杰先生赶到的时候，已经是活动前三十分钟，时间紧迫，他只跟我确认了两点：一是实际听我唱一首（确认他的感觉没错），二是问我的时间档期，是否能参加他的创作项目《长安门》（国内首演是 2017 年 11 月 13 日在北京音乐厅、国外首演是 12 月 11 日在维也纳金色大厅）。很快，我们相互确定了合作的时间与事项。

*左图 / 这是在北京音乐厅国内首演的排练现场，必须说《长安门》是一个复杂的作品，当时排练的时候，对作品表示难以接受的乐手并不少，所幸也顺利演出下来。从排练到演出能感觉到维杰真不容易！（供图 / 思斯）
*右图 / 这是在北京演出前，我们在后台琴房进行的最后一次排练，他用钢琴为我伴奏。（供图 / 思斯）

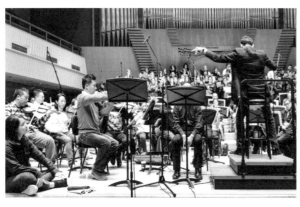

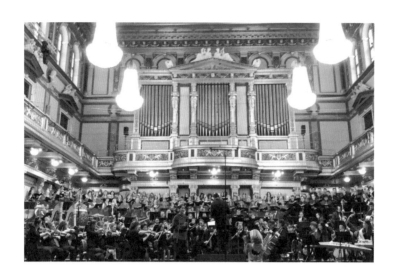

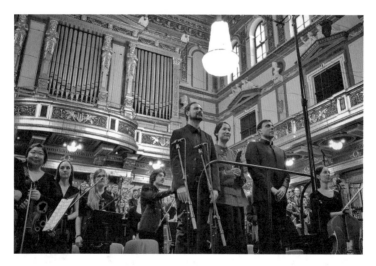

*上图 | 这张照片是在演出当天下午最后一次带妆彩排的时候拍的。因为正式演出不允许拍照录像，所以这算是为数不多的现场照片了。（供图／芷涵）

*下图 | 指挥台上，在我的右边是丹尼尔·斯托克，奥地利著名的男高音歌唱家，他在第一和第二乐章中负责独唱部分。（供图／芷涵）

后来他跟我说，来见我并不在他的公务行程里，为了争取见面，他提着行李打车过来的，路上还因为出租车故障，换了一辆车，差点赶不上约定的时间。（这是他在金色大厅演出前跟我说的。）

随即3月，维杰到泉州三天，用了累计超过12个小时来学习南曲《出汉关》的唱腔，从念词到念曲，他一个字一个字地跟着读，南音虽然有七个声调，但对于印度出生的维杰来说并不是什么跨不过去的坎。他学得很快，也模仿得很像，但听起来就像一个女生在跟着念，后来我跟他说要用自己真实的声音，不能模仿我的音色。

有意思的是，在记谱的时候，我们边唱边停下来讨论，他把曲牌的关系也听进去了，记出来的谱跟古琴的简谱有点相似，一下子三拍，一下子四拍，多种节拍模式。包括调的转移，南音人唱习惯了传统模式，比较没有转调的概念，而他听的是和声结构，很多骨干音以外的韵，在他理解起来已经是另一个调的概念了。

到第三天的时候，他说，好了，他确定可以动手写作了。实际上，《出汉关》是作为他大型合唱交响曲《长安门》的第三个章节，其他章节在较早的时候都已完成得差不多了。

再次确认了年底的行程，虽然我不是很确定最后是否顺利，但还是开心地把这个消息告诉了南音雅艺的同学们，听说有同学当晚就开始查维也纳至厦门的往返机票……就这样，一整年都很期待！

下半年开始，日子一天天近了，直到拿到维杰的分谱，这件事大概是板上钉钉了。其实，面对线谱我还是没底的，虽然是唱得很熟的曲子，还被要求唱了《道德经》里的一小部分独唱，怕对不住他这份信任，11月份去北京之前，自己硬着头皮在钢琴上练习了几次。11月13日在北京音乐厅演出之前，总共只完整排练三次，不论如何，只能力求自己不要出错。但，有件事还是得老实交代：在北京音乐厅的首演，彩排的时候才发现维杰把《出汉关》的第二乐句，从D调，变成了C转D调……天呐！

抵达维也纳的时候，发现维也纳大学交响乐团已经提前进行了两个星期的排练了，但令我开心的是一共有五次合练的机会。虽然已经在北京演出过了，这次维杰还把之前那两个调还原统一了，但与不同的乐团合作相当于又是一个新的挑战。

这里的排练很棒，每次都是四个小时，中间只休息 10—20 分钟，跨午餐或晚餐时，乐员们以冷水和面包充饥，很快又再进入排练状态。维杰的排练很细，很到位，乐员们也配合紧凑。记得第一次排练的时候，刚唱完就有乐手跟我说："你的发音跟我在阿姆斯特丹的祖母说的方言很像"。好特别，我也觉得诧异，古老的语言居然也会神似，真是很好的分享！这让我想起，维杰来泉州的时候说过，意大利的花腔唱法可能是对南音琵琶捻指的模仿。那次他来泉州，到了开元寺反客为主，把雕在石柱上的那些宗教故事一个个说给我听。

能够顺利到金色大厅唱南音肯定是一件幸运的事情。那是一个专门为演奏交响乐而建造的音乐厅，也是欧洲最棒的音乐厅。借随团成员的一句话：从没想过我会跟着自己儿时就熟悉的南音来到这个著名的音乐殿堂。在那里，我们一行人都是激动的。要感谢维杰先生的安排，在演出前一天，他为我们在音乐厅的报告厅里做了一个南音的工作坊，而我和南音雅艺的同学们一起唱了好几首南音。不枉大家特地过来捧场！

从另一个角度来看这个合作项目，文化自有它的生命力：通过《长安门》的排练，乐队里有百多人认认真真地听了《论语》《诗经》《出汉关》《道德经》，还有将近两百人的合唱团，则老老实实地唱了这些经典。未来，在他们记忆里的某一个刻度，这些旋律是永恒的，这些"不求甚解"歌词将在他们有机会踏上中国土地的时候开始发酵……

犹如现场一位年轻的乐手热情地跟我说："Thank you to bring us to traveling in China！"

山 险 峻

第十七句

uat　lia　tit　guan
越　　惹　　得　　阮

sɯ　it　kun　ts'in　ge　tsiŋ　sɯ
思　忆　君　　亲　　个　情　　绪

guan　hun　hun　tã　bəʔ　ti　tə
阮　　纷　　纷　　今　卜　值　处

t'aŋ　sɔ　k'i
通　诉　起

越、个

念词需要注意的字音

175

越惹得阮思君亲

个情绪阮纷纷今卜

值处通诉起。

这一句的曲词较多，相应的音比较少，在唱的时候容易含糊，要注意字韵的收音规范，有条不紊，稳当处理。注意，在最后一个「起」字，又回到了曲牌的尾韵。

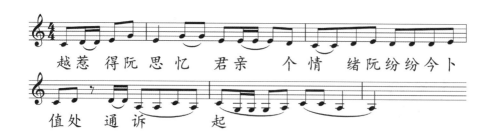

越惹得阮思忆君亲　个情绪阮纷纷今卜

值处通诉起

结语

　　一个成功的艺术家，他可能同时也是一个成功的社会活动家。维杰先生作曲专业出身，在整个项目中他几乎包揽了作曲、指挥、排练、行政、沟通……所有能够让作品呈现得更完美的大小事，他都尽心尽力！

　　这次在金色大厅与交响乐的合作，对我来说是一个很重要的经历，也非常有意义。回想2010年时，代表新加坡参加英国"北威尔斯兰格冷国际音乐比赛"获金奖，对我来说是第一次肯定了南音音乐在国际上的位置。而2017年，从南音的原生地出发，直至维也纳金色大厅的音乐殿堂，这个机会与荣誉是属于南音人的，南音以其自己的身份，在殿堂级的层面与交响乐进行了一次"友好的握手"。真是令人难忘！

青霞

年龄：46 岁

职业：从事葡萄酒销售

　　其实南音是从小陪伴我长大的"乡音"。我出生在泉州晋江市磁灶镇，我的外公就是一位南音弦友，"上四管"都会，经常会在家自己玩南音。他对南音很执着，还是南音馆阁的管事，在村里很有名望。妈妈也跟着外公学唱南音，在我很小的时候，妈妈就会唱南音哄我，常被她挂在嘴边的是《三千两金》。

　　耳濡目染之下，我也觉得南音很好听。但是妈妈并没有要求我学，所以我对南音也仅仅停留在好感上。外公已经过世十五六年了，去世时家人把他心爱的乐器都烧给他，而我当时刚好在坐月子，没办法去出殡仪式，现在想想，外公珍爱的那些乐器如果能留下来，传到我手里该有多好，真的是一种遗憾。

　　直到这两年，我女儿读了初中，儿子也比较独立以后，葡萄酒销售也逐渐上了正轨，我的闲暇时间变多了，就想自己做点喜欢的事情。以前我也会去卡拉 OK 唱流行歌，但是感觉太躁了。因为自己不自觉会哼几句南音，先生就建议我去学南音。我立刻就有了学南音的冲动，但是苦恼于北京没有地方学，就只能自己在网上搜音频、视频。

　　刚好搜到南音琵琶的教学视频，对琵琶非常感兴趣，就想先买一把琵琶来试试。

搜索卖家的时候，就搜到了"南音雅艺"公众号。点开公众号后，我了解到雅艺老师在开展南音公益课程，那一期的推文刚好是记录大家在苏州唱游的活动，让我心生羡慕。就这样，我关注了"南音雅艺"一年多。后来我打算在"南音雅艺"微店买琵琶，就进一步询问卖家，思来老师很快回复了我。出乎我意料的是，老师并不像其他卖家那样，开门见山地谈价格，而是让我先加微信，多了解了解南音，不要急着买琴。这种认真的态度，让我对"南音雅艺"刮目相看，也充满了好奇。

2017年10月，雅艺老师正好到北京，在国家大剧院与交响乐团合作《出汉关》。思来老师让我到排练现场，把我买好的琵琶也带来了。那是我第一次近距离欣赏雅艺老师的南音，一听到老师的声音，我真的惊喜万分。因为我听到的已不仅仅是乡音，而是天籁。那次之后，我就毫不犹豫地加入了"南音雅艺"，并且在老师演出后，听思来老师的建议回到泉州驻馆学习，住了九天，全身心地投入到南音学习当中。

驻馆的日子里，老师为我安排了非常紧凑的课程，让我可以全身心地沉浸在南音中。从入门课程开始，我一步步接触了念词、念曲以及琵琶的基本指法。雅艺老师用心地把整首《清凉》教给我，思斯助教也来教了我《三千两金》《共君断约》《因送哥嫂》这几首曲子的念词。在九天之内，我基本上把基础课都上完了。但是那时候如饥似渴地吸收知识，还是需要回家以后再慢慢消化、巩固。

在儿时的印象中，唱南音的人都穿着华丽的服装，要么是旗袍，要么类似于戏服，还夹杂着很多肢体语言。可是老师不太一样，她穿着一身枣红色的棉麻上衣，既有古典风韵又不至于太夸张。在庞大的交响乐团中她是亮点，却也并不突兀。她带来的《出汉关》让人耳目一新，一开口就让我彻底沉浸其中。在我看来，老师的南音没有那么多表演性的东西，形式上更贴近生活，让人容易接近。但是这种南音又不是彻底的市井化，还是带有文人雅士的那种安静、高雅的气质。这就是我所渴望的声音。

说实话，我一开始是对南音琵琶感兴趣，觉得女生琵琶弹唱非常优雅。但是有一次老师拿起洞箫帮我和奏，我一下就被洞箫的声音震撼了，原来洞箫的声音可以这么美。当时我就有个念头，如果我能买一把洞箫，游说我先生来学洞箫，我用琵琶跟他和奏，应该是一件很惬意的事。所以驻馆结束回到北京，我第一时间就添置了洞箫。虽然最后没有游说成功，我还是想自己吹吹看。但是有一年多的时间，我都没有适当的机会投入洞箫学习。因为北京干燥的天气不利于洞箫的保养，我还总做梦梦见自己的洞箫碎了，非常焦虑。

好在去年六月思来老师办了洞箫入门集训，我终于可以时常拿起我的洞箫了。但是洞箫真的比我想象的要难很多，一开始不知道怎么用气，吹一吹就会缺氧头晕。后来进了洞箫"小黑屋"，跟随老师进行魔鬼训练，开始琢磨腹式呼吸的方法。我

用老师教的方法，身体坐直，脚踩在体重秤上，确保体重只有一半留在椅子上，然后练习吹长音。就这样，我慢慢地调整自己的气息，和洞箫慢慢磨合，现在已经不再头晕了。下一步的目标，就是能够更自如地吹洞箫。

另外，我也挺喜欢三弦的。学过琵琶之后，三弦相对来说是学起来最没有压力的乐器了。虽然音准比较不好把握，但是只要熟悉琵琶，靠手去丈量音位，多练练形成肌肉记忆也不难。我很喜欢三弦的声音，琵琶可能更饱满、清亮一些，三弦则低沉、含蓄很多。跟在琵琶的后面，三弦的声音若有若无，有另外一种美感。

印象最深的，就是思来老师的乐理课。老师和我讲了许多指骨要点，比如什么样的组合是"乍"，什么叫"探声"，怎么样来呈现它们，教得很细致。也是在老师的鼓励下，我居然把整首《梅花操》学了下来。先是识谱理解指骨、韵的概念，再弹琵琶，现在也在学吹洞箫，一点一点慢慢地前进，一定要将谱背下来。雅艺老师说：南音不"靠"谱，要做到心中有谱。

和平时雅艺老师教的曲子相比，大谱难度会更大一些。散曲一开始还能模仿出个大概，但是指骨、韵这些概念都是模糊的。接触了大谱，光靠模仿就不够了，必须要理解，尤其是对指骨的了解须透彻。当然，我觉得大谱更要求和奏。一开始练《梅花操》，琵琶越弹越欢快。等到老师洞箫一起和的时候，才发现自己完全忽略了和奏是需要"等"的。

葡萄酒也好，南音也好，都是一种对生活状态满足的体现。一个人的理想能有多大呢？找到适合自己的目标就好，过安逸的生活就足够了。就像我平时在家练琵琶，老公闲下来也会拿来一瓶葡萄酒，静静当我的听众。弹累了，他就递给我一杯酒，我们一起聊工作，话家常，然后我再接着练习。这种融洽的夜晚，是我非常珍惜的。

像我们这样定居在北京的泉州人并不少，这些朋友就常问我，你的南音同学都是泉州人吧？当我说还有许多外地同学时，他们都非常惊讶。所以我想，泉州以外的人没办法学南音，这应该是理解上最大的误区。要打破这个误区，让更多方言区以外的人了解南音，可能还需要更长的一段时间。

但是我认为，"南音雅艺"的两位老师具有世界性的眼光，他们正在用行动告诉大家，南音本来就不是偏于一隅的地方文化而已。

阮一身，阮一身

茶之于南音——社交文化不可或缺

传统文化有时需要等待，明智地等待。经典，必定有懂它的人，也必定是少数。越是顶级的，越是极个别人拥有的。

十八

Chapter Eighteen

曲词大意：我这一身，我这一生。
The line for today is "I and my life".

　　必须说，茶与南音都是"社交文化"的一部分，至少在闽南，绝对是。茶，有茶的讲究，有劳动的，也有美学的。而有南音的存在，使得喝茶这件事情更意味深长。二者相辅相成，已经成为闽南人经典的生活方式。

　　南音与茶，前者是听觉，后者是味觉，却都是极其高级的精神食粮。因茶结缘，遇到志同道合的人，就能成就一些好玩的事。"御上南音"的创作也应运而生。

Both tea and *Nanyin* are parts of "social culture", at least it is so in Southern Fujian. There are certain standards on tea from both workmanship and aesthetics perspectives. And the presence of *Nanyin* makes drinking tea more meaningful. The two complement each other and have become the classic life style of southern Fujian people.

Nanyin and tea focus on different aspects, the former is about the sense of hearing, the latter is about the sense of taste. Both are extremely advanced nourishment for the mind. Because of tea, we may get to meet like-minded people and have something fun together. That's how "Yushang Nanyin" came into being.

2020 年 7 月 7 日　　晴

　　在传统文化圈子里，确实很多人都有喝茶的习惯。前些日子，遇到一位前辈，问："你在家是不是喝铁观音多？"这寻常不过的一句话，却引起了我好一阵思考。其实我本身对铁观音乌龙茶并没有很深的味蕾记忆。虽然在闽南，南音跟喝乌龙茶是分不开的事。而我回想了一下，在那个闽南大量喝铁观音的年代，许多前辈都有喝茶的习惯，但我自己或许是因为年龄还小，所以对茶并不理解，更谈不上喜欢，只觉得是一杯有味道的水而已。

　　或许是身边的人都在喝可乐、咖啡、珍珠奶茶，所以对于茶叶没有特别在意。最有记忆的是那个铁观音的价格一路飙涨得厉害的时期，到哪都听到有人在聊一斤多少钱的话题，但并没有机会受人引导，这个茶到底怎么喝，好在哪里。

　　真正认识茶，大概在 2015 年初，在厦门的一场南音分享会之后，认识了御上茗王剑平和魏彩英伉俪。剑平大哥对着茗家馆的那面挂满茶叶标本的墙，一一向我介绍岩茶类别，虽然名字不一定对得上号，但感觉有人为你打开了茶叶的大门。之后，我们一起喝了一个下午的岩茶，从正山小种，水仙，肉桂，铁罗汉，一路喝下来，边喝边听他们分享口感，汤色，层次，余韵等。那个下午，应该是我认识茶的开始，不是从铁观音，而是从岩茶开始的。

* 这就是"御上茗"茗家馆里的那面标本墙。
（供图／御上茗）

* 左图／茶罐上写着"御上南音"四字，便是我们与御上茗合作的茶礼，因此也结了很多善缘。

* 右图／御上茗的英子琵琶弹奏《清风颂》。（供图／彩英）

那次之后，我们试着从南音和茶本身去找一些联结，并因此做了几场南音与茶文化交流的活动。在双方有更多的了解之后，我们决定尝试做一个创作，把《清凉歌集》五首曲子，对应五款岩茶，做成一个既能听南音又能品茶的文化礼品。应该说，此创意来自我的先生陈思来。他把《清凉歌集》的五首曲子上传到虾米音乐网站，并获取二维码，再把二维码印制在茶的外装上，最后与剑平大哥一起确定了对应这五首曲子的茶选：

《山色》——正山小种

《清凉》——水仙

《花香》——肉桂

《世梦》——大红袍

《观心》——铁罗汉

以上是在 2015 年 10 月发布的南音与岩茶的合作产品。先不说这样做是否有商业效益，但从文化传播的角度看，在家里就可以扫码听着南音喝着茶的感觉，应该说是在这个年代才能有的了。

可能是开始喝茶的缘故，所以也就开始了与茶相关的缘分。

认识古老师（蔡新剑）也是缘于一场南音分享会。因为分享会后，来交流的人比较多，许多人加了微信，过后也没再聊过天，所以也就不记得谁是谁了。2017 年的一天，古老师来联系，问我们有没有到北京授课的计划，刚好那时有几个北京合作的项目，借机就促成了我们北上传播南音的念想。

因为是借古老师的茶教室上课，所以每次到那里都有好茶喝，不仅好茶，我发现他对于空间、摆设、花道等也都很有自己的心思，总能把教室打理得既自然，又处处有惊喜。那一年他邀请我们参加他一年一度的茶会，就像他所说的：对于以茶为生的人，茶会大如天。确实，对待茶，对待南音，对待生活是一样的。

茶，是在屋里认真地喝的。为了泡出自己满意的茶汤，古老师的学生们都非常专注。依序摆好了茶席，耐心等待炭炉的水温达到沸点，把茶叶倒入盖碗，以一个基点注水，掌握好闷盖的火候，化为一杯色泽饱满的茶汤，香气沁人心脾，含在嘴里，让它慢慢化开……

如此行茶，也可如此玩的南音。为了和好一首曲子，大家坐定后，琵琶三弦如煮水一样，先发声为水加热，洞箫二弦的响起就好比水沸腾后，被提起准备注水的水壶，当唱词的第一个音出现后，这茶就可以入口品尝了。

世间之美，都有所讲究，茶之美，南音之美，它们架构在真与善之上，不是以美为美，是因为真实而美，美于内在的感动。如"入境"，当自我意识到时，即消失。是一种恍惚，不似人间。

山 险 峻

第十八句

guan tsit sin
阮 一 身

guan tsit sin
阮 一 身

身

念词需要注意的字音

阮 六工 身 六工 ×工 工 口 六 十。 阮 一 乜

身 一 乜 一 六工 口 六 十。

唱法处理

这一句重点在下半句，「一身」，从「一」的「去倒」要唱到「身」的第一个「点」才能换气，这是一个传统的处理手法。「身」的大韵是典型的曲牌韵，也称为「高韵」。

阮　一　身　　　　阮　一

身

187

结语

　　之前有位北方的朋友到访，他说，你们南方人的喝茶方式太好玩了，而我们很简单，就是泡一壶喝一天。我听了，心里乐了。其实他不知道，南方人喝茶已经形成了一个经典的模式。茶，一定是可以承载文化的一个形式，所以我们能够看到很多加诸在茶之上的各种文化，不论是色、香、味、触。

　　这也好比南音，因为一些文化人的折腾，经年累月沉淀出了一个经典的音乐模式，或是曲，或是谱，而玩这个文化的人，也从自身的成长，让所承载的文化继续影响更多的人，这就是最自然的传承模式。

清风

年龄：48 岁

职业：独立音乐人

　　我于 20 岁左右的时候开始喜欢弹电贝司，也确定了要走音乐的道路。开始是在南京参与和组建乐队，2003 年后开始在北京参与和组建乐队，非常快乐的几年。好多朋友说我徜徉在音乐的海洋里，叫我多注意身体，因为参与各种音乐风格乐队的演出，从早忙到晚。有金属、有爵士、有摇滚、有布鲁斯，我觉得每种音乐都有吸引我的东西。2010 年随着我的布鲁斯乐队的解散，我也开始重新思考自己未来的走向。什么是我自己的音乐，适合自己的表达方式。我离开北京到处游历，后来到了厦门。

　　大概是 2015 年吧，是一个朋友邀请我去听雅艺的演出。听完后就很喜欢，在演出中雅艺也会阐述她对南音的理解，很多对音乐的理解和我很有共鸣。而且我自己也一直对传统音乐特别感兴趣，觉得这是个学习的好机会，于是就报了名。开始就想了解一下闽南地方音乐，后来上课才知道南音是中国古典音乐活化石，就更想深入地了解南音了。

　　刚学南音的时候我还住在楼房里，邻居提了几次意见，所以玩乐器不能太晚也不能在中午。老婆虽然也是玩音乐的，但也受不了不停的刺耳的噪音，因为初学者的练习是很恐怖的。后来很快我们搬到山上，房子周围都没人，邻居是吵不到了。

　　我喜欢音乐的陪伴，南音是我的一种生活方式，而且设定的时间是下半生，所以也不急，觉得也难也不难，每练习一点就有一点进步。非要说的话最难的就是坚持学习！让生活天天都有南音。南音的乐趣有很多，我最喜欢的是和弦友合作一起玩，

很有成就感。现在旅行最常带的是洞箫和四宝，其他的乐器玩得少，我太喜欢各种乐器，啥都想玩，可是发现没那么多精力。

之前在福州有机会和老师合作，是古琴和南音的一个尝试，用老师作曲的《山色》，感觉很好！因为对古琴的狂热，我自己也研究了一个新乐器叫"chen"，是古琴和贝司的合体。目前还没有跟老师一起玩过。看以后能否有机缘和老师合作。一直都想用古琴和南音玩玩，觉得它们都是古老的音乐，也许在古时候它们也融合过。都有那么雅致的乐音，在一起肯定不错。

之前也有在琢磨，把南音融入到我自己日常玩的乐队中，后来刚好有机会，也就自然而然地融入了。那时我厦门组建的"斗笠乐队"，自己创编了一首作品《清风》，里面就用了雅艺老师《清凉》的动机。后来，在我和李博组建的"无声合唱团"的作品《希声》和《嬉戏》里分别用了老师的《山色》和南音名谱《梅花操》的动机。

南音会进入我的生活，而我的音乐就是我生活的写照，所以南音必然会进入我的音乐创作。我期望传统和现代音乐的碰撞是融入生活的。不是单纯的旋律或是节奏而是一种审美或是一种气质的碰撞。总之不是一种生硬的碰撞。

我的太太小静现在也加入了南音雅艺，她在忍受我多年的南音练习后，毅然加入了，我想这是南音的力量，也是雅艺老师的个人魅力。小静是个认真的人，一旦决定就会让自己尽力做好，这或许也是她迟迟没有下决心的原因。作为曾经的职业歌手她怕自己做不好，但其实当我带她第一次看雅艺演出她就很受感动，但总觉得离自己太远，让自己掌握太难了。其间我和老师都劝过，后来她和南音雅艺老师同学们接触多了，发现老师包容性很强也非常感性，不仅聊南音也聊现代音乐聊摇滚乐。同学们也很有意思，并没有想象的那么大压力，于是终于下定决心开始学习。可这一开始就收不住了，越学越喜欢，南音变成生活中很开心的一个部分。我们进步最快的就是一起和奏，每天都有一个时间段一起玩一下，可以相互找配合的感觉；可以熟悉表演时的感觉；可以发现不清楚的问题；可以体会音乐给我们的快乐。所以要找一切机会和奏，南音是和出来的。

南音雅艺一定是个好玩的，也很有意思的群体，不然像我这样好自由好玩耍的早跑了。我喜欢南音雅艺纯粹和包容的特质！首先雅艺老师是以传承南音为己任，有自己的坚持和理念，不商业不媚俗，所以纯粹。其次在音乐和它的传承方式上不迂腐，方法灵活人性化，音乐上敢于尝试，能够包容和尊重！

恰亲像花正开，遇着风摆摇枝

对立统一才完整——南音与当代音乐

第十九章

南音，古老而不朽，风骨犹存，唱起它，仿佛你手执一线，

一头在手，另一头则系着世代相传的人文精神……

十九

Chapter Nineteen

今日习唱：
恰亲像花正开，
遇着风摆摇枝。

曲词大意: 恰似花开正浓，却遇到大风的无情摧残。
The line for today is "it's just like a blooming flower swinging in the windy storm".

对立统一如何理解？如中国文化的太极，一黑一白，是一种相对的平衡。如哥特式的摇滚，冷漠的外表下有颗狂热的心，是一种被理智抑制住的疯狂，既冷静又热情，不倾斜。这和我喜欢的南音有点像，在规则林立的南音背后，是一种自由自在的心态。

"无观世·三十三"是今年定下的系列活动，通过展览去认识一些朋友，也多制造一些老朋友相见的机会，毕竟这一年太不一样了，我们有很多感触需要对流。

In Chinese culture a lot of things coexist with each other while maintaining there own features.For example, *Tai Chi*, which consists black and white, represents a relatively fine balance. Take Gothic rock and roll for example, there is a fanatical heart under the cold outward look, which is a kind of madness restrained by reason. It is a neutral balance between calm and warm. It is a bit like *Nanyin* that I love, behind the rules of *Nanyin*, there is a kind of free spirit.
"NON-IN 33" is the event set for this year, they are a series of exhibitions to make some new friends, and they provide more opportunities to meet old friends. After all, this year is so different that we have a lot of feelings to communicate.

2020 年 7 月 14 日　　晴

　　经常有朋友坐我的车以后会好奇，为什么我除了南音还会听别的音乐，而且还不是古琴、民乐之类的，竟然是听些跟南音相距十万八千里的类型。我并不觉得奇怪，学音乐的人，应该多接触些品类不同的声音，这样才好。

　　大概在 1995 年，有一位艺校的同学跟我分享了很多迈克·杰克逊的杂志和光盘，因为喜欢，我几乎把迈克的 MV 看了个遍。另一个阶段是刚到新加坡工作的时候，有位朋友给我推荐了两个自己喜爱的日本乐队：X-JAPAN 和 LOVE PSYCHEDELICO。直到现在，这些音乐还陪伴着我，对我来说是经典，也是永恒的。如果说这些音乐特别吸引我的地方，可能是因为它们都是原创，听起来特别有生命力，总是能给我很多能量。包括 2000 年左右的周杰伦的音乐，也是。

*这是在清风刚开业的酒吧"乌央乌央"，中央有个舞台，我带着琵琶即兴跟他们的乐队玩了一首。（供图／小静）

每个生命最初都处在探索的过程中。它主动，而且热情，是急于表达，又极具破坏性的。可以说，在人生的第一个阶段，我们的兴趣是在了解外界。

摇滚，为什么会让很多年轻人追捧？先不说这个音乐如何，你不觉得它本身就是一个"年轻的生命"吗？那么急于表达自己，那么热情，那么怕人听不到，想要把自己知道的都告诉你，想要说服你……这些都是年轻才会经历的一个阶段。

二十来岁的时候，我也会做一些混搭的尝试，跟现在那些年轻人差不多，都想要把南音放在其他形式里看看。我们不能去评价这样做的好与坏，因为那是个人能力决定的，而且他有可能是尽自己所能在做，只不过受到了条件限制。

2000 年，大概是五月份，我那时在新加坡，因为工作关系受邀参加一个话剧演出，在剧中唱一首曲子。因为剧情的需求，他们邀请了新加坡著名的流行音乐创作者吴庆隆来做编曲，吴先生那时正是张惠妹的音乐总监，也帮许美静做了多张专辑，是一位很受欢迎的编曲家。

那是我第一次参与南音与流行音乐的创作——《遥望情君》。确实感觉不错的。一方面，流行音乐一直伴随我们成长，让我们感到很熟悉，很自在，另外，吴庆隆老师把南音放到了很恰当的位置，只推波助澜，而不会喧宾夺主。我一直很喜欢，后来被我安排在第一张南音专辑里了。

回国后，也有一些机会，比如当时的摇滚版《直入花园》，那是和思来老师一起创作的。

当时思来老师还在小学工作，作为一名小学的美术老师，他的课时经常被主科的老师借用，以致他腾出很多时间来玩自己喜欢的音乐。恰巧那年他所在的小学要参加艺术展演，南音作为他们学校的特色教学，得到了重视。但传统的南音不够吸引小孩的注意力，需要结合其他艺术形式，作为"所熟知"的爱玩乐队的陈老师就被举荐创作，用 MIDI 手法为南音《直入花园》做舞蹈配乐。他愉快地答应了，并以此换了几天假期在家创作。

记得他动手编曲的前几天，刚购买的一个音源（硬件设备）到位，为了测试，他兴致勃勃折腾了很多音色和素材，最终编成了新版《直入花园》，内容大概是：南音洞箫引子＋人声正曲＋间奏＋英文的 rap＋人声＋尾声，全曲约六分钟。在那个只有 BBS 的年代，我们把音乐转成 MP3 格式后上传到网站，很快引起了很多人的转帖和关注，并不断有媒体和电视台来访、报道，制造了很多话题出来，后续还引发了很多圈内外人士的评论。

认真说来，这个作品并不能算是摇滚，最多就是流行音乐的编曲手法。但为何一说"摇滚"就有很多年轻人追捧呢？或许是"摇滚"这个词本身就有比较强大的动感，当它跟南音放在一起的时候，一动一静，更能引发一些陌生者的兴趣吧。

而南音是否能真正地跟摇滚结合？我想应该是难之又难的事吧，这里说的难，并不是说不能放在一起，而是说，要合作得好，需要下很大的功夫，南音太讲规则，只是音声上和合作意义不大，而深层次的合作，需要讲究缘分。

山 险 峻

第十九句

k'ap	ts'in	ts'iũ	hue	tsiã	k'ui
恰	亲	像	花	正	开

bu	tio?	huaŋ	pai	io	ki
遇	着	风	摆	摇	枝

念词需要注意的字音

恰、正、着、摇

恰似亲像花正开遇着
风摆摇枝

唱法处理

「摆」，此处的指骨是「点＋紧甲线＋歇」，它的固定处理手法是在「点」之后要加「塞音」唱到「歇」为止，这正是传统南音讲究的「续」的处理手法。

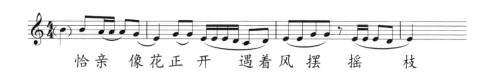

恰亲　像花正开　遇着风摆　摇　枝

197

结语

学习是一种能力，努力学习则是一股很强的生命力。说到学习力，不得不跟大家分享一下思来老师的经历。

他中专学的是美术，却醉心于音乐，自学吉他，创办学社教材，毕业后自组乐队，自学电脑编曲，研究录音，出版唱片。据说遇到我之前，他不听南音的，总觉得那音乐离他太远。后来一起到新加坡工作后，他因为爱玩电脑游戏，进而学起了编程，因为要做南音教学，他研发了一套"word工乂谱输入法"。为了一起做南音的推广，他从琵琶学到洞箫，为了理清"箫弦法"，他研究整理出一套南音乐理体系，为了深入琵琶制作研究，他特地到上海学起了数控机床操作……，而这些年又认真研究起了古琴。

话说回来，每个人都有自己的学习方式，为了开拓视野，除了看书旅行，多与不同领域的人交流与合作，也是我提升自己的一个重要通道。所以，今年做的"无观世·三十三"系列活动也可以看作是我继续学习，向不同领域吸收养分的一种方式。

叶雅云

年龄：28 岁
职业：国家电网泉州电业局员工

　　一开始我纯粹是因为好奇，对南音没有立什么明确的目标。当时大家在"容驿"一起学习，觉得那种氛围特别好，有一种回到大学社团的感觉。其实工作以后，很多时候我觉得挺迷茫、没有依靠，这时突然间找到一个合拍的组织，所以与其说我一开始被南音迷住，其实是被社团的氛围所吸引。当然，后来认识老师后，我又被老师的魅力所深深吸引，也认识到南音有许多值得深挖的地方，兴趣就是这样慢慢培养起来的。总的来说，一是南音很有意思需要你慢慢去挖掘，另一方面是南音雅艺这个团体本身就很特别、磁场特别相近，这应该都是打动我的地方吧！

　　老师的面授课，我常能收集到"金句"，一些特别"touching"、特别有启发的话，我亦乐此不疲。刚毕业时我容易焦虑，老师和同学给了我很多笃定的力量，特别是当我看到团体里那些更年长的同学，他们依然那么认真地在生活。说实话，毕业后生活和理想的差距，常常让人感到泄气。但是在"南音雅艺"这个团体里，大家有着各种不一样的人生。特别是成了家当了母亲的姐姐们，不像过去女性一味牺牲隐忍，甚至过得比我更加精彩，自己就会受到一些鼓励。还有一些理念特别美好、选择特别多元的同学，像古老师、晓燕姐、宋春姐等等，他们的人生让我发现，原来人不一定要循规蹈矩地生活，一样可以精彩。这不是一种虚妄的"鸡汤"，而是确实有人在你眼前就活出了理想中的生活，而且距离这么近，你可以看到一种实在的愿景，从而不断鼓励着自己。

　　我记得雅艺老师说过一句话，对我很有启发。如果有一样东西你试着放下后又拾起，那应该就是你真正感兴趣的。学网球对我来说，因为场地限制，以及没有找到共同坚持的球友，中间拿起又放下了好几次。但是，因为这个愿望一直都在，所

以一有契机，我就会去参与。现在，也找到一个很合拍的教练和团体。

我发现，很多东西学下去后会发现一些相同的点。比如网球挥拍的时候也需要一些对力量的控制。有一阵子在洞箫"小黑屋"集训，思来老师讲到力的问题，我就会把两者关联起来思考。所谓"力的实和虚"，网球也有积蓄力量引拍和控制力量去挥拍的过程。怎么把力用在击球那一瞬间，就如同弹琵琶时，如何在恰当的点把力释放出来，讲的都是"控制"问题。南音的精神是很"士绅"的，网球的精神是很"gentlemen"的。它们都很崇尚礼仪，这对我来说，也是某种遥远的相似性。

另外，我的切身体会是，不管学什么，找到对的"引路人"特别重要。所谓的"对"，最重要是教学方法，然后还有像雅艺老师、网球教练的人格魅力也都是加分项。一个是她们都是对生活充满热情，对朋友的付出不图回报，做人比较单纯。还有一个是投缘吧，和她们有共同话题、共同兴趣。一个团体待着舒不舒服，有没有一个吸引人的"领袖"，她构建起来的人的磁场对不对太重要了。

学习过程中也会有懈怠的时候，但从没想过放弃。没想过放弃是因为，这个团体本身，包括老师和同学们，对我都太有吸引力了。特别是一开始，有比较多面授的机会，当时在工作上还是很迷茫的，每次上完面授课，听完老师的分享，都觉得有被疗愈的体验。当然，懈怠还是有的。若一周内杂事多，拖着拖着想着明天再好好努力，往往这周就这样过去了。但是现在教学方式改变，又当了洞箫助教，看到很多学霸在努力学习，自己就不敢懈怠了，有这样适当的激励挺好的。

最早也是单纯模仿。但是琵琶、乐理对念曲有很大的帮助。现在的同学特别幸运，一开始就能接触乐理、琵琶。我们一开始特别迷茫，连谱子都看不懂，完全摸着石头过河。需要放着老师的示范才能回课，不然找不到调。学了琵琶以后，比较能理解念曲为什么那样唱。特别是学了洞箫以后，才明白什么时候该停，什么时候该吸气，比较有把握。现在的同学只要愿意学，把握起来很快，比我们更幸运。

我于2017年4月份开始学洞箫。最早是雅艺老师教我，老师吹一段我模仿一段。听到老师会在曲中加一些音，但每一次又好像不一样，就会很困惑。后来了解了乐理，特别是思来老师的讲授，懂得了如何去拆解结构、搭桥。乐理真的帮助特别大！关于气息运用的问题，确实是洞箫最难掌握的部分。思来老师教的方法简单但是特别有效。比如把胸撑住，用腹部呼吸。我记得有一次针对洞箫的"魔鬼训练营"，让我受益匪浅。为了让腹部用上力，老师教我们屁股在凳子上坐一半，双脚踩在体重秤上，留一半体重在上面，逼迫你的腹部去用力。虽然很艰难，但是是可以达到一些效果的。老师通过自己亲身示范自己摸索出的方法，真的对我们特别有帮助。

南音是一扇窗，让我能触碰到传统文化，了解古人的人生态度、情趣，我觉得是一件很幸运的事。

又亲像许中秋月正光，
却被着许云遮乌暗时

研究的前提是学习——了解南音的根本

第二十章

研究，是基于学习的点状深入，所有没有学习过程的研究都是空话。

二十

Chapter Twenty

今日习唱：
又亲像许中秋月正光，
却被着许云遮乌暗时。

曲词大意：又似那中秋的满月，却被那乌
云遮盖不知何时方明。

The line for today is "it is also like the shiny full
moon in mid-autumn is completely covered by
dark clouds and it's not known when the moon
will shine again".

不读工义谱，只依着西方音乐体系的知识去探究南音音乐的根本，是不可能真正理解南音的。工义谱是南音文明的体现，记载着南音音乐的基本结构，学习南音必定要从工义谱着手。

我们或许不能要求所有专业研究南音的人都来学习南音，毕竟一辈子是短暂的，而且每个人都有研究自由。但也因此，研究南音的学者能够好好学习南音也显得令人尊敬，因为我们知道很多学者研究的不止一个专业，就如同人有多种兴趣。

If you explore the root of *Nanyin* just based on the knowledge of western music system without studying *Kongts'e* notation, you won't be able to really understand *Nanyin*. *Nanyin Kongts'e* notation embodies the civilization of *Nanyin* and is the basic structure of recording *Nanyin* music. Learning *Nanyin* shall start from reading *Nanyin Kongts'e* notation.

We may not require all those who do research on *Nanyin* to learn it. After all, life is short and everyone has the freedom. However, it is respectable that scholars who research *Nanyin* can also learn it well because we know that many scholars study more than one subject just as people may have many interests.

2020年7月21日　　晴

必须说，一直以来很多专业研究南音的学者并没有真正与南音融合在一起。可能是我本身是学习南音出身的，总期待那些有兴趣研究南音的人能够先学一学南音，好好学一下再研究，不是更好吗？在我们对岸的台湾省，大部分研究南音的学者们能真正学起南音，深入民间，与弦友们打成一片，如林珀姬教授、吕锤宽教授等。特别是林珀姬教授，她是我2005年初随晋江文化馆出访台湾时认识的，之后就一直保持联系。其间我也曾邀请她到新加坡为我们举办讲座，发现她不仅对南音有研究，在歌仔戏方面也有很深入的探索，可以边做讲座边示范唱段，有非常扎实的研究基础。

当然，研究南音也有各种不同的角度，比如，有些人是研究现象、了解事情发展脉络的，可能只需要采访和收集材料。而对音乐本体的研究，则需要一个学习的过程，才有可能了解南音为什么会每唱一次都会有所不同。

从研究南音音乐本体的角度来说，研究南音音乐就要看得懂工乂谱，研究南音唱腔的则要掌握南音的念词发音。看不懂工乂谱，就不知道南音的变化，怎样变化，为何变化，哪些是固定的，哪些是可选的，选项又有哪些范畴。

说到研究南音唱腔，也曾有声乐专业的人士想研究关于南音的发声方法，但他们的研究基础是西方的声学、共鸣，从而想尝试用西方的发声方式直接演唱南音，旨在解决唱南音会"脸红脖子粗"的问题。但他们把根本问题弄错了，研究南音唱腔，得先认同"依字行腔"的原则，先了解南音的念词读音，知道发音的本源，知道地方用语习惯，才不至于没有根据，自说自话。

或许还有人认为，有人愿意研究就不错了，好过没人问津……

* 左图 | 竹斋同学抄写了《山险峻》，谱面上蓝色的线条就是"箫法"。

* 右图 | 思来老师受萧梅教授邀请在上海音乐学院发表他的"南音位格"理论研究成果。

山 险 峻

第二十句

iu　ts'in　ts'iũ
又　亲　像

hɯ　tiɔŋ　ts'iu　gəʔ　tsiã　kŋ
许　中　秋　月　正　光

k'iɔk　pi　tioʔ
却　被　着

hɯ　hun　tsia　ɔ　am　si
许　云　遮　乌　暗　时

又亲像许中秋月於
正光却被着许云遮
乌暗时。

曲词解读

「许」是「那」「那里」的意思，在南音的曲词中很常出现，但在闽南的口语中却不常见，它的韵母与「於」的发音一致。

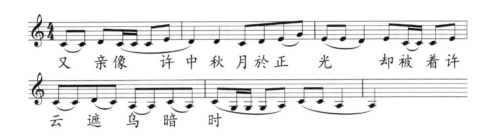

又　亲像　许中秋月於正　光　　却被着许

云　遮乌暗　时

205

结语

学者研究南音，可以看成他们对南音文化的一种关注，通过他们的研究成果，让更多人知道"南音"，这也是一种传播方式。

中国的音乐并不像西方那样倚重音响（音高）上的变化。换句话说，西方音乐注重的是音的结果，音高、音色、强弱等，而中国的音乐，特别是南音，我们关注的是发出这个音的过程和行为。好比南音洞箫，它注重与琵琶的对应关系，琵琶的弹奏，注重的是格局和排路，它对其他乐器的招呼和兼顾，讲究和谐共处。

曾经也有人会问：如何继承全部的南音？又如何把它们全部传承？我想，我们是不可能唱完所有的南音的，也不可能把所有的南音都教一遍。但我们要尽可能掌握那些经典的曲子。唱得和谁像不像，那不重要，重要的是，我们要秉持雅正清和的精神，要守护玩南音的法则。

石坚

年龄：34 岁

职业：IT 从业者

我是福建人，出生在福清。大学快毕业的时候，由于将要从事的行业比较集中在北京、上海、广州这些大城市，所以当时就选择去了上海。做我们这行会间歇性繁忙，目前我在跟的一个项目特别重要，客户又是外部的，排期特别赶。比起我刚加入"南音雅艺"上海班那阵子，这一年多来我忙了很多。

最早接触的民间艺术应该就是闽剧。特别是在乡下的老家，都会有祠堂，每隔段时间就会有一些祭祀活动，然后就会有闽剧演出。我小时候经常跟着我的爷爷奶奶去看戏，但是经常是吵着他们带我，到了以后实际上可能就看了两三分钟，然后就在喧天锣鼓声中睡着了。现在印象最深的，就是舞台上的那些皇帝、大将军，穿得金光灿灿，特别威风。

会学南音完全是一个美丽的"意外"。有一次我陪几位朋友一起去泉州旅游的时候，想着既然到了古城，就可以带他们去听一下南音。但是文庙那里的南音总觉得还是有点嘈杂，正好其间"南音雅艺"在文化馆有一场南音分享会，我就带朋友专程买了票去欣赏。结束之后，我与雅艺老师简单交流了几句，她提到上海其实就有可以学习的社团，让我眼前一亮。但其实当时更直接的动机是可以关注一下老师的演出动态，包括音乐会、讲座之类的，可以比较深入地参与一下，仅此而已。

回到上海之后，我就加入了"南音雅艺"上海班。虽然一开始没对自己抱太高的期望，但是很快就被大家学习的氛围感染了，感觉这是个很有趣的团体。所以应该说我一开始是不抗拒这件事情，但初衷也不是学习什么技能，但是在上海班慢慢地接触、沉浸下去，对南音的了解和喜爱才渐渐加深。

我会学习南音，初衷可能还是想更深入地参与到这种传统文化的传承当中，并

不是要全面掌握一门语言的学习。就我过去学习其他一些技能的经验来说，每一个领域其实都涉及一个非常庞大的体系，不大可能一开始就掌握清楚。但是我们可以用到哪里学到哪里，这样就比较容易消化，也更容易去实践。

第一堂课是微信课，当时应该是在学《鱼沉雁杳》。在这之前上海班的同学刚刚学完很长的一首《因送哥嫂》，这是他们最熟悉的曲子，所以总会拿出来温习。他们说因为曲子长，念词也常常忘记到底是哪些字，具体怎么发音，必须要时常温习。这就是我对南音的念词念曲最早的印象。之后开始从念词—念曲—琵琶一步步学下来，慢慢切身去体会南音的特点。

首先就是念词比较慢，讲究过程。在我的理解当中，把一个字分成几个部分来念，就是在不同层面把它剥离开，再一步一步地弄清楚。在学习过程中，可能有几个字的发音我们并不是百分百确定到底是怎么念的，但大家基本上也能面对这种微妙的疑惑，因为念词就是通过细腻的拆分，再经过反复多次的练习、纠偏，最后在下几首曲子中又遇到同样的字，再进一步确认。就是这样一种学习的过程吧！

念曲也是如此，虽然大体的旋律是可以按照老师的示范模仿下来，但是还有很多细节，包括怎么转折、怎么展开，也都不是一下子就能掌握。有时候即便是面授课的时候老师或助教听了大家的念曲觉得 OK，同学们仍可能这里那里还有一点不那么明确的。必须通过不停地强化练习，或者是曲目积累多了以后不断总结经验，才能最终掌握下来。我觉得这可能是很多门类的学习过程中共通的一种状态。

对我来说，乐器的入门比较难，因为我的音乐基础很薄弱，也没有系统学习过其他的乐器。学习乐器感觉很像和人相处，要花上一段时间磨合和摸索，才会有一次类似顿悟的进步。乐器练习自然比念词念曲有更多一些的时间和空间上的条件要求。但是单纯地看"难度"意义不是很大，乐器往往比念词念曲更令人着迷。

南音雅艺像个大家庭，和职场的感觉不太相同。我们的人际关系比较单纯，以学习和生活为主。但是遇到需要组织或参与活动的时候，也同样的需要类似工作上的分工协作等等。另一方面，上海社团相较福建的社团，人员比较少。这样看来，就上海社团而言，我们又很像一个"小家庭"，成员之间关系比较近。在有限的条件下常常在比较小的空间里聚会、拍馆练习，比较温馨。当然，需要每个人多出一份力，才能支撑起这个集体运行下去。

学习南音是一种文化认同。好像没有什么理由"放弃"它。当然，南音能把人与人之间连接起来，社团也是另一个重要原因。同学中，天南地北的，来自各行各业、有着不同文化背景，很有趣，也能在大家的身上看到许多优秀的闪光点，值得相伴学习。

南音就像我的老友，无论人生有多么忙碌，一回头，他总在那里等着我。

值时会得相见面？

唱是「无对象的慈悲」——南音不讲「本事」

文化之间的差异，在于人群与人群之间的不同习性。传承文化，不是无尽地纠缠过去，而是把令人感动的那部分，分享给未来。

二十一

Chapter Twenty-one

曲词大意：什么时候才能相见呢？
The line for today is "when could we meet together?".

唱南音的时候，我们其实并不太讲究曲子出自哪个故事，也不深入考究曲子处于哪个情节，要作什么变化。我们比较注重唱者的寮拍是否稳当，每一拍都按时落下，唱者唱曲时，开合口是否到位，每个字音的收音是否能给明白，该合上合上，该打开打开。

因此，我们说不讲"本事"，指的是故事本身不是南音人在意的。意不在此，情亦不止于"本事"。但这不妨碍我们感受它的词意。去透过或除去本事的"外衣"，有时更能建构情感的共振，不是谁，没有对象，而感同身受。

In *Nanyin* we don't pay much attention to which story the piece comes from, nor do we want to find out which plot the piece is in and what changes it has made. We tend to focus on whether the singer is steady on *Liaopai* (the metrical system in *Nanyin*) and every beat falls on time. We are particular about whether the mouth open and close in place when the singer sings, and whether the ending sound of each word is clear.

Therefore, *Nanyin* people don't count on the "background story". This is not the intention. Emotion is also more than "background story". But that doesn't stop us from understanding the lyrics. To penetrate or remove the "coat" of "background story" sometimes can better construct emotional resonance. Just listen and experience without caring about whoever the character is in the song.

2020 年 7 月 21 日　　晴

南音流传下来的曲子数量不在少数，有统计说是六千多首，也有说是三千多首，即便是后者，也是一大笔文化遗产。这些曲子在南音中，我们以寮拍来作为分类：有大寮曲，中寮曲，以及草曲子。

大寮曲，即指寮拍为"七寮"的曲子。

中寮曲，即指寮拍为"三寮"的曲子，有时也含括篇幅较长的"一二拍"曲子。

草曲子，统称那些寮拍"一二拍""紧三寮"以及"叠拍"的曲子。

南音的曲子也有深浅之分：

大曲，可以理解为：结构大（三寮拍或以上），字韵长（一字多音），需要气力比较足，对咬字比较熟悉的。小曲，难度在于字比较多，但长韵较少，唱起来相对轻松。

不论是学或没学过南音，许多人没真正理解南音的"寮拍"，以为它就是西方音乐中所指的节奏，其实不对。南音的寮拍好比古诗词中的格律，一种写作范式，怎么能说它跟"快慢"的节奏有关呢？

南音的曲子创作，除了按曲牌，还要依托于字音，而字词的内容有多个来源，所见较多的是来自民间的传说或传奇故事。比如《因送哥嫂》《一身》《年久月深》等，就是出自民间传说"陈三五娘本事"的曲子，《去秦邦》《特来报》等，出自"苏秦本事"。在闽南，南音与地方戏曲水乳交融，很长一段时间里，戏曲开演前要先唱几首南音（预告演出即将开始的前奏），而有些戏中的名唱段也被收录为南曲。因此，确实有些人会混淆，认为"南音与戏曲唱的不就是同一回事吗？"

认真说来，二者区别还是很大的，它们一个是剧种，一个是乐种。比如梨园戏，是从声腔表演出发，而南音更多注重音乐和乐者之间的交流。在唱南音的时候，是不可能按曲词背景分角色的，曲子不是为了表演，也不是为了传递喜怒哀乐的信息。所以唱南音时，脸部不需要因为曲词而产生过多的表情，唱者更重要的是按照南音的规范来唱曲，关注字音以及声韵的过程。

* 我们太习惯用眼睛去判断。唱南音的时候，我习惯闭上眼睛，这样可以去掉很多来自视觉上的干扰，专注在自己的身上。（供图／潘潘）

虽说曲词不代入角色，但南音中也不乏优美的曲词，好的词句，也会感动唱曲子的人，比如《且休辞》（凤娇与李旦）：

且休辞　山径跋涉

望风尘　心中迫切

大江山我都抛弃

何必滔滔话说

美君才　早明决

识透天心古今人杰

这样的曲词就很开阔，唱的时候，会被它的意味渗透，使得在讲究南音规则之外，多了一份享受和美感。还有《只恐畏》（朱弁与雪花公主）：

只恐畏　金乌西坠

玉兔东升

寒鸦归阵

鹊鸟投林

我恨

恨不得　青苍林挂住只红轮

洗却心头情意深

……

这样的词句也令人动容。所以，南音的美，不仅在器乐上、曲调上，曲词的美也是它的内涵之一。唱南音时，透过“本事”，无对象的认真，有时更能建构情感的共振，不是谁，没有谁，而感同身受。

山 险 峻

第二十一句

<p style="text-align:center">ti si ɯe tit sã kĩ bin</p>
<p style="text-align:center">值 时 会 得 相 见 面</p>

念词需要注意的字音

值、会、见

值 时 会 得 相 於 见 面

值时会得相於见面

拍位说明

关于『开拍』的详解，我们在第一课有说过了，这里不再复述。

因此大家或许可以看出『得』这个字后面的指法『歇』其实更多的是为了放『寮』才存在的，但事实上也多余，因为看到『开拍』我们就已经知道是怎么回事了。

结语

或者我们应该说，曲词是曲调的根本，但对于唱者来说，曲词来源的角色并不那么重要。虽然我们注重指骨，注重音乐的结构以及规则，但要知道，曲词是曲子的主要依据，从字音到字韵。曲词本身的意思虽然不被刻意表演出来，但也并不是说它就没有意义了。

作为艺术来说，喜欢南音的方方面面是不限定的，不能说所有人喜欢的都一样，也不可能。而南音，有乐器之美，曲调之美，当然也可以有曲词之美。

送冬

年龄：57 岁

工作：金融行业

　　我出生在黑龙江省密山市。我的父母都是湖南人，当年响应国家号召去开发北大荒，所以我在东北出生长大。1981 年，我考上东北师范大学，父母调回了湖南。1985 年毕业分配到湖南长沙，在一所中专学校当了一名地理老师。

　　和厦门的缘分，缘自于我的丈夫。他是漳州人，但是在长沙读大学，毕业后也分配到同一所学校。而动了回厦门的念头是因为，一来家里人都希望我们能回去，二来我自 1986 年暑假第一次到厦门，就深深地喜欢上了厦门这座城市。在厦门已住了二十多年了，但其实真正了解南音的时间不算长。最开始是因为我的公公爱听磁带里的芗剧、南音，那是我第一次了解到闽南有这么特别的音乐。但是一句也没听懂，只是觉得挺好听。

　　大概是 2015 年，因为工作的机会，我认识了厦门"不愿去"艺文空间的老板娘。她和雅艺老师是好朋友。有一次我们聊天的时候，她送了一盘雅艺老师的 CD《梅花操》给我。回家之后我就迫不及待地听了，一下子就被这样安静纯粹的音乐吸引住。后来我看到她的朋友圈里转发"南音雅艺"的"南音公益课程"，不需要任何门槛也可以学习南音，便决定到现场去看个究竟。那天是 2016 年 4 月 17 日，星期日。

那天对我来说太特别了。原本我也只是想去先看看试一下，自己能不能学还不知道。但是到了现场以后，那种融洽的温暖的氛围一下子就把我包围了，报名就成了顺理成章的事情，甚至一秒钟犹豫都没有过。

刚开始念词当然有困难，但是我倒是不怕，因为有老师的示范视频，可以一遍一遍看老师的口型来模仿。再加上老师每周的微信课也会提醒哪些字容易错，应该怎么纠正。我还算是个认真的学生吧，既然要回课，那就一定要高质量地展现自己的学习效果。所以我就会特别记住易错的地方，做好笔记，然后练到正确为止。

有一点我觉得蛮有趣的，就是因为我在闽南待了几十年，听惯了闽南话，应该比北京、上海的同学有些优势，起码第一次看到那些字的时候不会彻底陌生。但是我又和从小生长在闽南的同学不同，就是我不会有漳州腔、厦门腔的问题，完全模仿老师的发音就可以。有时候在面授课上，老师反倒会纠正厦门的同学而不是我。这也算是另一种"优势"吧？当然我也有一些念词上的"老毛病"，如果有些曲子一段时间不练，再要念词的时候就会不确定。比如说哪些字是开口音，哪些字是闭口音，这是我要特别注意的。特别是什么时候是 [e] 收音，什么时候需要 [i] 收音，这个问题我常常会忽略，老师有专门提醒过，我也一直有注意。

喜欢可能是一时的，更可贵的是坚持。我记得刚开始的时候，我喜欢听喜欢学南音，可是要自己开口去群里回课，又是另一回事。那时候，我上下班路上都戴着耳机，随时随地都在听老师的示范念词、念曲，一听就是几百遍。有时候明明觉得自己已经听得滚瓜烂熟了，等到开口的时候，完全不对劲。

印象最深的就是 2017 年跟着老师去了维也纳金色大厅，老师与维也纳大学交响乐团的合作。直到今天我依然对那晚的感受刻骨铭心，当第三章雅艺老师一开口，纯净美好的南音在世界上音响效果最好的音乐厅里响起，我突然间热泪盈眶。真的，就是完全没来由地被打动，有想哭的冲动。那真是令人沉醉的一晚。而且我相信在场的维也纳的观众也是一样的感受，因为在第三章《出汉关》结束的时候，突然爆发出经久不息的掌声。真正优秀的音乐是没有国界的，它不需要任何语言，就能够打动到每一个人，这是那晚给我的最真切的体会。

学了南音这么久，我已经慢慢接受了雅艺老师的理念。南音毕竟是不同于戏曲的，不应该太多投入主观感情，否则雅正的南音就变成戏曲腔了。一开始我就是个戏迷，所以会不由自主地把感情代入角色。还有《有缘千里》《山险峻》里，都有几句曲词是很感伤的。现在当我再唱到这些曲子的时候，已经能够心态平和地去处理念曲了，这应该也算是一点小小的进步。

对我来说，练习琵琶前后的变化是很大的。其实我学习南音的目的特别单纯，就是喜欢念曲。因为自己没什么乐器基础，手也挺笨的，从来没想过要去碰乐器。

每次厦门班拍馆的时候，我也只报念曲，请其他同学为我伴奏。一开始我也没觉得这有什么问题，"术业有专攻"就行了吧！直到思来老师要开琵琶课程的时候，我问他可不可以只学念曲不学琵琶，他告诉我，想要真正把一首曲子唱好，就必须学好琵琶。

从只会念曲不懂得给别人伴奏，到后来学了一两曲，可以弹琵琶跟大家和奏，觉得很有成就感。但是南音的和奏毕竟和合唱不一样，不是大家完全同步就行了，它是要讲究配合的。所以一开始哪怕我琵琶已经练得很熟了，和别人和奏还是不懂得怎么配合。现在呢，随着学的曲子越来越多，特别是今年开始学习大谱，要背的谱子多了，老师又常常要求我们要互相配合，所以感觉顺了很多。

除了日常的学习、回课，集训是最高效的一种学习方式了。这几年来老师持续不断地在给我们开集训课，基本上一有时间我就会报名。首先是它需要一段相对完整的时间，大家聚在一起，全身心地投入到学习当中。每天除了老师的教学，剩下的时间就在一起练习，别的什么都不想。那种学习的氛围、效果，是自己平时在家里不可能达到的。哪怕是在一起泡泡茶、聊聊天，未必像在家里一个人的时候练习时间那么长，但是就会感觉是同道中人在一起，为了同一件事情努力，聊的也都是南音的话题，整个氛围会让你感觉积极向上。

所以我常常和我身边的朋友说，如果不是在"南音雅艺"，如果不是跟着这么有想法、有方法的老师学习，也许我也不会坚持这么久，一直乐在其中了。真的，说起来也很有意思，就是只要一分享南音，一讲起两位老师，讲起我们这个群体，讲起我们的集训生活，我就有说不完的话。

在学习南音之前，我最主要接触的都是银行系统的同事，再有就是我做瑜伽净化呼吸所认识的一群人。不同的圈子，能感受到完全不同的氛围。"南音雅艺"中的同学都是各行各业的精英，大家都是因为同一个爱好走到一起，对艺术、对审美的追求都比较一致。

我想，未来余生都一定会与南音为伴，因为它让我的生活提升了一个层次，让我发自内心地感到充实、自信。

除非着蝴蝶梦内化作鸳鸯，
枕上即鸾凤栖止

最贴心最自律的乐器——南音二弦

南音的传承，犹如一条涓涓细流，所谓『源头』，即是负责清澈见底。重申，南音不会因为没人创新而消失，但会因为你不够敬畏它而面目全非。

二十二

Chapter Twenty–two

今日习唱：
除非着蝴蝶梦内化作鸳鸯，
枕上即鸾凤栖止。

曲词大意：除非是蝴蝶梦里化作鸳鸯，
枕上有凤凰双双栖息。
The line for today is "unless butterflies in
the dream transform into mandarin duck or
phoenix in pairs which perch on the pillow".

南音中最特别的乐器要数"二弦"，它不仅在音准上难以掌握，对推拉弓也有固定的限制，但即使如此，也不妨碍它成为南音先生们的最爱。

从接触一种乐器开始，到学会它的制作，并不是每个南音人的必经之路，许多时候，二者是分开的。能够从玩南音走到乐器制作，这样的人是不可多得的，而我所认识的陈泗川先生则是其中的佼佼者。

The most special instrument in *Nanyin* is *Erxian*, which is not only difficult to master in pitch, but also has fixed restrictions on pushing and pulling the bow. Nevertheless, it has become the most fascinating instrument to *Nanyin* masters.

From loving a musical instrument to making the instrument is not the path that every *Nanyin* people would take. In many cases, the two are separated. Very few people would start from playing *Nanyin* to making musical instruments, but Mr. Chen Sichuan is one of them.

2020 年 8 月 4 日　　晴

我是想不起什么时候开始喜欢二弦的了，但一定不是在一开始学南音的时候。这个乐器欣赏的门槛很高，吱吱嘎嘎的，不那么入耳。

我大概是十五岁的时候学过，但是在十九岁的时候又重新学了一下，是因为二十岁的时候要去新加坡工作了，同去的人中，缺二弦演奏者。或许是因为它一直难以被把握的音准有时会让人恼火，也可能是它的限制太多，弓法容易摆不平，这就是所谓的难度吧。

以前听民间先生拉二弦，也经常是有一声，没一声的，而学过二胡的人则把它等同二胡来拉奏，也顾不上规则了，听了没什么意思。

二弦。（供图／朵朵）

近几年，应该是年纪的关系，听二弦时会试图去理解它，比如一个长音，细细的，像心电图停止那样，生命跌入永恒，让人进入沉思。都说"弦入箫腹"，意思是，二弦的声音与洞箫合而为一。但其实主要还是"藏"，要把二弦的声音藏好了。

好的二弦拉奏，就好比一个茶杯被收了一个很好看的金边，是一个神奇的存在。它用自己的声音，把其他三个乐器都很好地笼络在一起，让整个和奏变得精神又细致。

所以，如果说我开始喜欢二弦了，不如说，我开始能用生活的经验来理解它。

陈泗川先生是我的南音老师之一，也算是民间较有名气的南音乐器制作师，南音四管都能做，而且有自己的一套算法。比较有印象的是，他说琵琶有一个固定的长度，有效线长的中间便是"仜"，而两仪的中间便是"偲"的位置，特别是二弦，他说南音二弦是可以拆的，每个零件都是活的，把线退完后，二弦就散了，等等。

泗川先生的二弦，延续他古朴的美感以外，二弦的线轴也相对好调，用起来也比较协调，虽然不是每把二弦都有标准的固定数据，但根据不同的材料，结合制作技巧，自然的美感也能传递出来。

山 险 峻

第二十二句

tɯ	hui	tioʔ	ɔ	tiap	bɔŋ	lai
除	非	着	蝴	蝶	梦	内

hua	tsɔk	uan	iũ	tsim	tsiũ
化	作	鸳	鸯	枕	上

tsiaʔ	luan	hɔŋ	tsʻe	tsi
即	鸾	凤	栖	止

作、鸯、上

念词需要注意的字音

唱法处理

这一句的重点在『栖止』，前面是字多音少，而从『鸳凤』开始，进入典型的曲牌调式，特别是在『栖止』中的两处『颠指』，完全体现了它的曲牌特征。

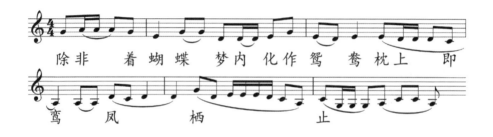

除非　着蝴蝶　梦内　化作　鸳　鸯　枕上　即
鸳　凤　栖　止

结语

　　许多时候玩南音以注重音乐的交互为主，并不太在意乐器本身的优劣，好琵琶可以弹，差点的，也可以弹，如果是社团活动，不是私人物品，也就更不计较了。

　　但这个情况也使得更少人投入到南音的乐器制作上来。虽说有那么多的人，海内外都在玩南音，但对于乐器的需求就是秉持着"能用就好"的原则，要求不多，审美也上不去，这些都是南音乐器无法精益求精的困境。

　　因此，能够做南音乐器的，乃至能够认真做乐器的人，真是少之又少。期待未来有人愿意投身于南音乐器的研究和发展，助力南音文化更好地传承。

洛洛

年龄：38 岁

职业：高校教师 / 文学博士

　　在南音"上四管"中，二弦似乎总是存在感最低。第一次听到它的音色，内心是果断拒绝的，那种脆亮到分分钟音频爆表的声音，怎么可能放在南音里？然而当四管齐奏时，你又确实很难辨认出它的声音。雅艺老师说，出色的二弦演奏者总是善于将声音"藏"进洞箫里。"藏"，这是我接触二弦时首先接收的头等法则。

　　老师说，随着南音的精进，对于二弦的思考总是不断变化。当你坐在二弦的位置上缓缓推拉时，恰是你认真思考的时候。一旦认真思考，二弦便从突兀无趣变得美妙无比。为什么"工"必须推？为什么内线就必须拉？曾有人尝试从内阴外阳的关系中去推理，可其实人生有多少的"规则"是无从问出为什么的。好比伦理，好比道德，都是千百年经验积累而形成的"约定俗成"。我们不去问为什么子要对父行孝，不问为什么要谦和礼让，只知道这样会使我们的生活变得更"美"。这种"习"得的"美"，恰如你对待自己的孩子，当你无比熟悉时，它就是"美"的。

　　丝线二弦的"美"，首先就在于她的脆弱。

　　有多脆弱呢，只是调弦的时候稍微多用点劲，又或是运弓的时候稍有差错，都有可能造成丝线断裂。曾几何时，正是抱着这种畏惧心理，我一边嫌弃着钢弦的粗糙，

一边对丝线二弦避之唯恐不及。集训的第一步，便是卸下我们的心防，教大家如何装弦。从外线到内线，入弦—过"千金"—装弓—顺时针转琴轴—打结，老师每一个步骤的示范，都如此沉稳、细致，仿佛一瞬间明白了老师一直和我强调的"精致"到底是什么。然而看起来如同一门艺术，自己操作起来就是另一回事了。围绕着如何打结的问题，大家就在一起七嘴八舌提出了N种方案。果真，熟了方能生巧。

换好了弦，擦好松香，关于二弦的"启动"仪式就做好了。称之为"启动"，是因为老师说，二弦必须在手半个小时以上才会慢慢顺手，这个过程不妨称之为"启动"。和老师在一起，总是在不经意间重审许多日常与哲理的关联。"启动"，便意味着预热，而预热就意味着拒绝浮躁与好好相处的心态。带着这样的心态来装弦、运弓，感恩之情总会弥漫心间，感恩我的二弦今天没有调皮捣蛋，能够尽职尽责地把自己"藏"好。克服心理障碍，在突兀与泯然的夹层中寻找和谐的美感，最终内心会有一个声音告诉你自己——"顺"了。是的，顺了，就美了。

装弦后的第二项学习任务，便是最基础的"基本功"——运弓。

集训，对于为了应付四管齐全而曾经匆匆上马的我来说，这样的"回炉"实在来得太及时。也是在这次集训中，我开始在老师的启发下正经思考每一个姿势、体态要求背后的"道"。运弓，绝不仅仅意味着把一个音从头拉到尾。"开弓"—"推/拉弓"—"收音"，应当视作连贯的过程。"连贯"，也就意味着"气"的贯穿始终，与二弦这自始至终不曾松懈的"势"。在我看来，"势"与"气"恰为一体。无论是拉弓时中指、无名指的压弓贴弦，还是推弓到最后那似有若无的推送，甚至是运空弦时左手始终保持按弦时的姿态，都是二弦的"势"。这些"势"正如同法则一般，融入每一个二弦拉奏者的身体中，一旦拿起二弦，"势"便在那儿。而"气"，则是维持"势"过程当中内在的气韵。有了"势"的张力，方有"气"顺畅。当气韵畅通时，往往也是"势"最完美的时刻。然而，无论是"气"还是"势"，考验的都是一个人内心的坚定与强大。不犹豫，方有运弓时的一气呵成。有耐力，更是时时维持住"气"和"势"的不二法门。说到底，无论是南音哪种乐器，最终总能通"道"。拉好二弦，亦是修心。

经历了一整天姿势的摸索和运弓的练习，第二天的集训渐入佳境。

老师带着大家到西湖练习二弦，却遇上细雨。在亭子里练习《归来》，老师以"美与遗憾"开启了新的一轮学习。每个人都有追求美的心情，但我们深知，虽不断接近，却总有可能留下遗憾。学会接受遗憾的美感，恰如接受细雨下的晨练，恰如接受二弦定弦后还是会一不小心就跑调的声音。

首先是定弦，在钢弦上显得轻而易举之事，在丝线上反而让人变得纠结。除了需要敏感的听力和音高判断外，拧动弦轴居然也是一件"技术活"！一方面拧动起

*上图／装弦是必学的功课，装弦时不能打结，要来回穿几下，让它自己卡住。
（供图／张丛）

*下图／下方的装弦方式与琵琶相似，可以借鉴。（供图／张丛）

来需要用上巧劲，曾经为了贪图方便双手齐下的我，逐渐在老师的引导下理解如何"优雅"地定弦（忘了有多少次因为拧不动弦轴，求助唯一的男生"心爸"）。另一方面，力度还得恰到好处，因为一个不小时丝线便会断裂。还有那条调皮的红色"千金"，稍一移动便会影响音高。

等到内外线都调好，真正的考验才刚刚开始。把位，是我们继运弓后需要攻克的第二大关卡。虽然只是第一把位的士、下、乂、工、六、思、一七个音，和琵琶棱角分明的"品"和"相"相比，光滑的一根丝线仅仅依靠手指间的"记忆"来达成把位，增加的可是几何级别的难度系数。为了维持较稳定的音准，需要左手时刻保持饱满的张力和敏锐的触感，同时右手还能在潜意识中维持着"式"不变形。当指法的要求加进来，仅仅是"去倒"要求的"打指"，便足以让我们晕头转向。再加上开弓、收音、换弓的要求，仅仅是一个音，便有大脑内存严重不足的恐慌。唯一的办法，依然是"习得"，也就是不断地练习、不断地与二弦磨合，不断强化手指的记忆。在不完美中努力不懈地接近美，便是鼓励我在无数次把位练习中坚持下来的最佳"鸡汤"。

整个集训最温暖的"鸡汤"，其实是"二弦便是四管中总管的角色，看起来最微不足道，最漫不经心，其实却是要操心全局、照顾整体的角色。运弓的开始便要贴着洞箫的引音开启全盘，收束时又如一根丝带将音乐紧紧收住。唯有在音乐中时刻保持冷静思考，抓住每一段旋律的支点，仔细揣摩最舒服流畅的弓法，才能成为四管中出色的'总管'"。老师总能用形象生动的比喻解释南音乐理，使人豁然开朗。原来一直鼓励将自己"藏"进洞箫里的二弦，才是那个最低调的大 BOSS ！

什么才是一颗"总管"的心呢？第二天下午关于"引音"的练习，便足以说明问题。记忆每个音的音位并不算太难，然而再加上引音，又必须遵守不抢在洞箫前面、引音不过弦、引音和主音必须在一弓等新的原则，刚刚努力搭建起来的知识体系又面临着崩塌的危险。然而，在危机面前永远保持沉稳与耐心，不也正是"总管"的基本素质吗？原来二弦真的是在修心，让你在一拉一推中寻找平衡，在一上一下间确定音高，在一引一主中达到和谐。当你把二弦所有的法则都融化到你的身体里，二弦好了，四管也就好了。而当这么多的条条框框你都能战胜，心照不宣的默契配合你都能做到，生活中还有什么困难是你战胜不了的呢？

当然，南音雅艺最迷人的地方，永远不止是音乐、法则，还有感性。紧张集训后那个把酒言欢的夜晚，我们不仅分享了美味的佳肴，更分享了各自心爱的音乐与格言。直到最后醉眼朦胧，心灵之门大开，忍不住要流下"我并不孤独"的热泪。走出文化馆的大门，仿佛由千年山洞重返红尘。但我们不再畏惧，因为修心的技能如果能掌握，万千红尘又能如何？

嗏

是『嗏』还是『嗟』——咬文嚼字

除去艺术的外衣，艺术家能否像平常人那样真诚对待生活？在艺术之上，其实就是人生的态度。

二十三

Chapter Twenty–three

"嗦"字为韵腔存在，并没有特殊的字义背景。
What we will learn today is only one character "嗦".
It stands for a kind of rhyme and doesn't have any
literal meaning.

民间的传承有它的自然优势，但也因为自然生长而形成很多差异，这在曲词的字音上也体现了很多分歧。泉腔不仅与其他方言同样分文白读音，有多音字等，在曲词的发音上还有一个特殊的现象，就是为了字音的纯正，宁愿选择字音放弃字形。其实这是有必要的，因为泉州这个地方几乎每个县都有自己的腔调，腔不同，调也变了，唱南音就谈不上字正腔圆了。

Folk inheritance has its natural advantages. But due to its natural growth, it forms many variations in the pronunciation of lyrics. Like other dialects, there are many polyphonic characters in *Quanqiang* that have two kinds of pronunciations, colloquial and literary. Moreover, there is a special phenomenon in the pronunciation of lyrics, for the sake of the purity of the pronunciation, people would choose the pronunciation rather than the character. In fact, this is necessary because almost every county in Quanzhou has its own tones and if you just follow the tones in specific counties, there is hardly a standardized *Nanyin* pronunciation.

2020 年 8 月 11 日　　阵雨

早先，我常参加民间社团活动时，经常听弦友们聊到关于字音的问题，因为南音的曲词中，有很多字的发音是分"文白读"的，甚至有多种读音的现象，比如"今"字，可以组成"今卜""今旦""今日"，在这三个不同的词组里，"今"分别有三种不同读法。又如《鱼沉雁杳》中出现的"人物"两字，通常我们以文读音［lin but］较多，而有人认为应该念［lang bən］白读音，为什么？因为他认为"物"读成［bən］才能与上一句的"断"构成押韵。事实上这是一个说法，而坚持这个说法的弦友自己也不敢运用在实践中，其中原因之一是，"人物"读成［lang bən］的发音，却经常用于闽南骂人的话语里，读音有失斯文。因此，有时针对一个字的不同发音看法也能成为民间的争端。好比今天要学的这句"嗏"。

"嗏"，是十三腔曲子的经典句式。此字读音［ts'a］，学习南音以来都是这样唱下来的。但不久前，我听有人提出其他看法，认为"嗏"字的发音错了，他认为此字应该写成"嗟"，而且读音也不能唱［ts'a］，要唱［tsia］，他认为这里是嗟叹的意思，还有从南音的发音口型来看，唱［ts'a］，过程很长，开口偏大，不佳，而唱［tsia］的过程是［i］，口型有美感，又好发音。

说起来也巧，前几日我刚好在翻阅《曲韵举隅》，无意中再次看到此字，书中显示，大部分【中吕驻云飞】曲牌的曲词中，都有"嗏"字。而南音中的"驻云飞"曲子，则有的写"嗏"，有的写"嗟"。如同一指套《记相逢》【月色卜落】，在《闽南弦管指谱全集》中写"嗏"，而在《袖珍写本道光指谱》（琵琶指南）中则写"嗟"。

*图片翻拍自《曲韵举隅》，
卢前著。

*左图／与杜亚雄老师认识是在 2015 年瑞士日内瓦的"CHIME 会"上，那时他还跟我们一起到瑞士福建同乡会客串了音乐会的主持人，把南音介绍给瑞士华人。

*右图／右一林珀姬老师，身边是她的先生，从台湾过来一趟不容易，借着到泉州开会的空档，我把两位接到家里来，喝茶畅谈南音。

因此，我特地请教了几位相关的老师，借此深入探讨一番。

首先，我联系了中国音乐学院的杜亚雄教授，杜老师被誉为中国民族音乐学研究的奠基人之一，对学科有特殊的贡献。但很多人可能还不知道，杜老师对语言也是很有研究的。而通过他，我想了解一下"嗏"在其他声腔门类是否也有同样的字和读音。

感谢杜老师，为此他特地向昆曲前辈朱继云先生（75 岁，江苏戏校昆曲专业老师）请教，据了解，这个字在昆曲中就读 [ts'a]，写的也是"嗏"，无误。而且老先生说了，这个字就是"一字成句"，一个字，唱了一句，错不了。

后来我又请教了台北艺术大学传统音乐学系的林珀姬教授，林老师是少数对南音有深入学习和研究的学者，她不仅学习了南音的四管，还收集整理和出版了多张南音唱片，是台湾重要的南管学者之一，二十多年来，也一直活跃于各个南音学术论坛。

林老师表示，这个字就一个读音，在民间有个说法："无嗏不皂云（驻云）"，即没有嗏字就不叫驻云飞。而且不论谱面写的是"嗏"或"嗟"都是（唱）念一样——[ts'a]，在台湾，没听过有人对此字读音有异议。

最后，我也请教了蔡东仰老师，他表示，虽然在南音指套《锁寒窗》中有"嗟叹落花"的用法，但"嗏"字与此无关。自古以来，习南音之久，从未见人把"嗏"[ts'a] 唱 "嗟"[tsia]。

因此，可以确定这个字就是"嗏"没有其他读音。

山 险 峻

第二十三句

ts'a
嗏

嗏

念词需要注意的字音

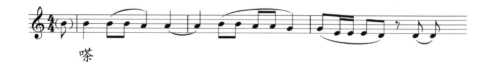

10.皂云飞

嗏 仳 上 尺 仳 一 四 六 工 口 六 廿

曲牌特点

这是典型的「驻云飞」曲牌大韵。有两个位置的换气特别要注意，一个是在「二」的第一个「点」之后，另一个则是在「思」的第二个「点」之后，这两个位置做好了，这个曲牌的处理就规范了。

嗏

结语

近年来，有学者对部分南音曲谱的字词进行了整理，其中一些字音的修改我不太能理解。或许是因为使用习惯的原因，比如"亲浅"这个词，许多曲谱里都是这样写的，唱的人也都知道是指"年轻貌美"的意思，但有后人整理曲谱，认为"亲浅"让人不知所谓，遂改成"新鲜"代替。殊不知，这样一改，连像我这样唱了三十多年南音的人也看蒙了。这两个词的读音相去甚远，"亲浅"读［tsin tsni］，而"新鲜"读［sin sian］，哪怕古代有用新鲜来形容貌美的女子，但一下子还是会接受不了。

正是字音先于字义，所以纯正的字音得以传承下来。个人认为，如果要改，或者想表达自己的想法，或许可以做个标注，在曲子之后，而不一定直接动手取缔。否则，语音上的流失才是更大的遗憾。

牙牙

年龄：40 岁

职业：企业人力资源管理工作

　　我从小就很喜欢听歌、唱歌。小时候我爸在南平工作，工厂的广播每天中午都会放音乐，我一定会跟着广播唱完了歌才回家吃午饭，每天都是这样子，家里人说我以前唱歌还蛮好听。后来因为上小学做班干部，老是喊，声音就变得有点哑。我记得初中上的第一堂音乐课，音乐老师让每个人唱一首自己最喜欢的歌，那时候我正好在听"四大天王"的歌，就唱了张学友的《一路上有你》。大学的时候特别喜欢周杰伦的歌，现在最喜欢陈升的歌。

　　其实我以前的个性不是那么安静的，而是比较嗨的那种，有点男孩子的个性，可能是因为工作原因，性格上变了很多，有点被压抑的感觉。现在大部分时间是安静的，不喜欢人多喧闹的场合，甚至喜欢独处。但也有嗨的时候，比如唱 K 的时候就很能释放自己。

　　小时候每年的暑假都是在泉州过的，在泉州包括在晋江都能听到南音，我奶奶会唱一点，感觉很亲切。我妈说我外公以前还会自己做南音的乐器。我第一次遇到南音雅艺是一个朋友介绍的，她是南音雅艺第一期的学员，通过她我知道了雅艺老师在泉州有一个活动，然后我就去了，那天我听了老师的音乐分享和对谈，觉得很

舒服很亲近，雅艺老师很有魅力，很有亲和力，言谈举止也深深吸引了我。2015年下半年，南音雅艺厦门班新一期开班，我就报名加入"南音雅艺"开始了南音的学习。

那时候上课的模式是老师每周六在泉州教学，每周日来厦门教学。我记得雅艺老师面授课的第一首曲子是《清凉》，当时听老师介绍了选曲的背景，曲词是选自弘一法师创作的《清凉歌集》，由雅艺老师谱曲，感觉很荣幸，加入南音雅艺学的第一首曲子的含意就如此"深厚"。

刚开始听课的时候我都有记笔记的习惯，现在翻开以前的笔记本还有很多东西受益匪浅，我摘抄一些下来，比如：

理念——南音的美学核心归纳为"雅、正、清、和"。

南音，中国式的优雅。

自律——南音的自由，来自于它的自律 （我当时就截图了 keep 的口号"自律给我自由"）。

Confirm（确认，学会有信）。

Share（分享，学会爱他人）。

Try（尝试，感悟生命）。

学习方法——"按字行腔"。

学习模仿——念词需要夸张，字头字尾，收音到位。

……

前不久看了一个节目，里面有一句话正好也衔接（印证）了关于自律与自由的——"自律带来了新的自由"。雅艺老师日常的授课中讲到的感悟，都会时常体现到生活中，待人接物中，"源于生活，又回归到生活"。

第一次上课的情境记忆尤为深刻。是在"不愿去"的院子里，老师让每位学员介绍自己以及为何要加入南音雅艺，我记得我当时的介绍大致是：因为从小听南音，一直认为是家乡的音乐，耳濡目染。直到第一次接触雅艺老师，聆听了老师的南音分享，让我对这个传统音乐感到好奇，并被吸引，还有就是老师的个人魅力也深深吸引了我……

加入南音雅艺已近五年，在这五年中，南音雅艺的教学模式逐步发生了变化——从一开始的每周一次面授课，到后来因为在多地开设班级，就变为每月一次面授课、每周二微信课堂、集训课程，以及现在的助教协助教学……作为老学员，对这样的教学模式的变化也是逐步适应习惯，现在的学习主要是要靠学员自己练习，对于我们这样的上班族来说，更是要利用平时的闲暇挤出时间来学习、练习。

雅艺老师和思来老师这几年不断地在改进推广南音的教学方法，不管是在弹唱还是乐器的学习方面都更加注重南音的指骨和指法，对南音的认识回到原点从基础

学起，看到新加入的同学通过系统的学习基本功都比较扎实，真的是很好的转变。

二弦，是在雅艺老师的鼓励下开始的。对于我来说，这应该算是不简单的事情。老师说过，二弦的声音是一种很高频的声音，到一个高度的时候，心会坠入到另外一种宁静当中。我也想要去体验这种宁静。

因为从事的工作是行政事务的缘故，平时工作比较忙。或许是因为自己比较细心，自2017年开始老师让我帮忙打理"南音雅艺"及厦门班的事务。这是一个很好很温暖的团体，我们厦门班尤其是。大家在学习上、生活上都能相互帮助，相互学习。跟大家在一起我感觉很幸运，能为大家及班级做些力所能及的事情，也是很开心的。因为南音雅艺也结识了不少真诚的朋友，对我都有很多帮助。

喜欢这个群体，喜欢这群人，当大家一起互相帮助协同完成一个活动的时候，你能感受到温暖和快乐。可以说，在南音雅艺我不但学习了南音，也收获了"能量"，认识了好些个"志同道合"的朋友，可以和他们"话仙"，心情郁卒的时候也能找他们开导开导。

"南音雅艺的传承，不会因为'求速'，而忽略了对根本的坚守；再难，因为难而有意义，因为难，而有价值"。之前看过一部纪录片，讲述的是日本的匠人，不悔用尽一生都在专注于一件事物，一件器物……最近看到南音雅艺的一期公众号《南音情缘│艺术精神上的亲人》里面有一句话对我有所触动——"有的人，注定，一辈子只专注于一件事"。我希望我也能如此。

恨煞毛延寿，即会行来到只

原则即边界——南音的『起、过、收、续』

第二十四章

树的死亡是从顶部开始的。文化的『消亡』也一样。精神失去了，文化的皮囊也终将归土……

二十四

Chapter Twenty-four

今日习唱：
恨煞毛延寿，
即会行来到只。

曲词大意：可恨的毛延寿，（因为他）我才
会到此田地。

The line for today is "I hate Mao Yanshou so much
as he is the reason why I've ended up here".

　　在提倡"创新"的大环境下，是很容易让一些人迷失的，特别是从事传统文化的人。传统文化是否需要创新，如何创新？这些都是必须要不断思考的命题。创新不是拿来主义，它需要经过认真的、长时间的专业学习，并且对生活和社会有一定的思考的。遵守一些原则，是出于对传统的尊重，而不是无视传统。

When everyone is advocating "innovation", it is easy for some people to get lost, especially those engaged in traditional culture. In the face of the innovation of traditional culture , we have to consider that whether traditional culture does need innovation, and how to innovate it. Cultural innovation is not imitation. It requires serious and long-time professional study, a certain amount of thinking about life and society, and following certain principles out of respect for traditions.

2020 年 8 月 18 日　　晴

　　在处处讲究创新的大环境下，对于传统文化的"创新"随处可见。那么，具备什么样的条件可以创新，或是说，创新应该具备什么能力？我想，面对传统文化，我们应该对"创新"的概念保持思考。

　　就南音创新来说，有些人提出，应该要适应当下，也就是面对年轻群体，去做一些年轻人喜闻乐见的事，好像如此传统文化才有希望似的。比如常见的，把南音直接跟流行文化对接，引起年轻人的注意，这样更讨喜，也容易浮出水面，然而一不小心也会丢了根本。为什么呢？因为南音终归是南音本身。

　　什么是南音本身，这个必须要弄明白，否则，南音在众多以南音音乐为母体的闽南戏曲声腔中，很容易就找不到自己了。原则是边界，出了线，就是另一个面目了。但由于许多至高的真理难懂，也难以求得，所知的人甚少，最终也危及传承的根基。

　　这里特别要说明一下，构成南音的四个基本概念，它们分别是：起、过、收、续。

　　"起"，可以理解为一切的开始，比如所有人都准备好了，可以是琵琶的捻指，也可以是洞箫的引音。每一句的开始都是"起"，甚至细致到每一次张口唱，都是"起"，起有起式，是一种范式。

　　"过"，可以理解为洞箫的"塞"音，较多是出现在两个指骨（指法）之间，加一个相邻的音之后，把前后的音连在一起。即民间常说的"过角步"。它有承前启后的功能。不仅如此，"过"有时也形容不同曲子或不同乐句的

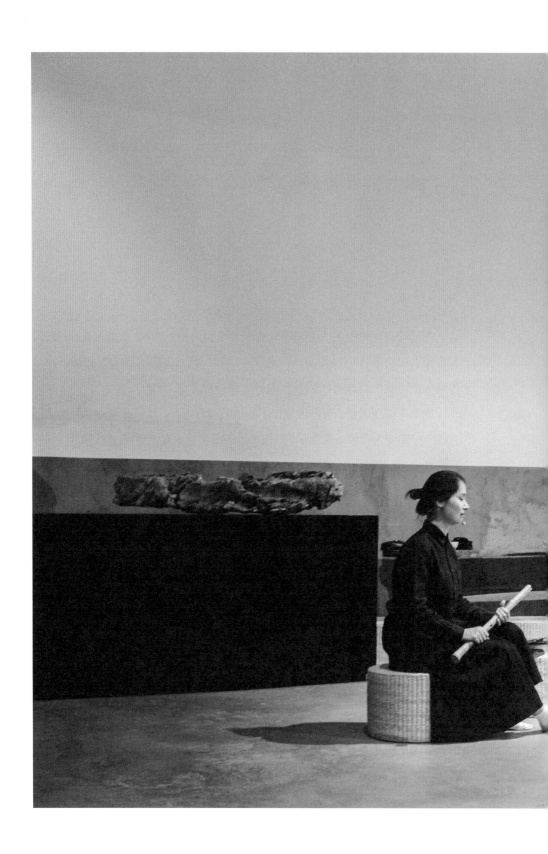

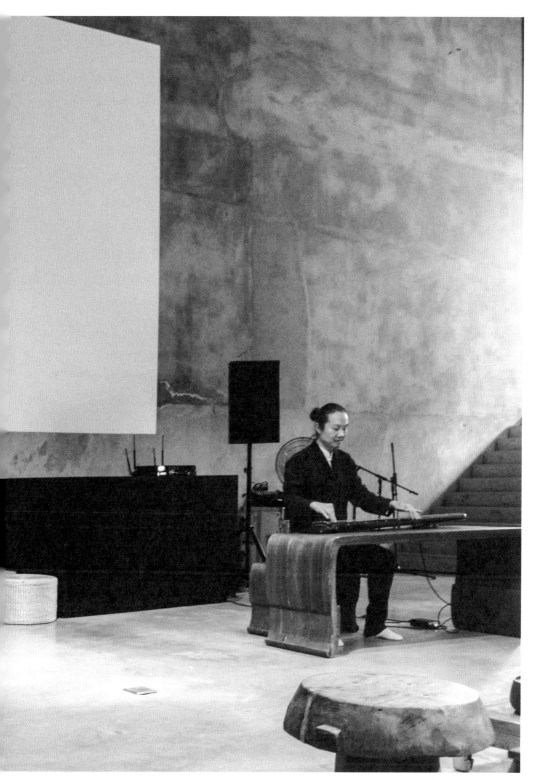

* 与清风在苏州本色美术馆的一次呈现，南音洞箫、曲唱与古琴的尝试。

转换。处理手法相对讲究，加入的音也必须合适，否则容易变味，也就不像南音了，会有"戏调"之嫌。

"收"，细致来说，可以是指法上的收，也可以是指骨的收。收，即是一个指法动作的完成，它体现在各个乐器的行乐中。琵琶的收音在于左右手的合作，洞箫的收音即收气，二弦则在每一个收弓，当所有乐器和人声的"收"呈现一致的时候，那么就是一个很有"型"的概念了，所奏出的音乐清清楚楚，明明白白。

"续"，有南音先生称"煞"，但我认为"煞"并不够概括这个法则，因为这里所指的是"韵"的收，指音断韵连。在谱面上没有标记，但从口传上可以总结出来，是一种常规的处理范式。最明显的用法是在"歇"的标记上。

这四个关键字并不是我总结出来的，它们一直流转在每个南音先生的口中，以此作为基准，来衡量南音够不够味。正是因为有起、过、收、续的概念，南音的和奏才显得更严谨，而这个严谨则需要我们守护。

通过学习，从而不断思考，去做，去创作。学得够全，学得够深，也才能够正确认识南音的形态，不至于为了创新而失了原则。

山 险 峻

第二十四句

huɯn sua bɔ̃ ian siu
恨 煞 毛 延 寿

tsia ɯe kiã lai kau tsi
即 会 行 来 到 只

念词需要注意的字音

恨、即、行

247

恨煞毛延寿

即於会行来到只

指法处理

注意『恨煞』两个字是以『乍』的指骨连接的，『恨』之后要换气。『延』字也包含一个『乍』的指骨，它前面的『点』要与『思』的『去倒』连成一气，而『挑甲线』作为另一口气处理。

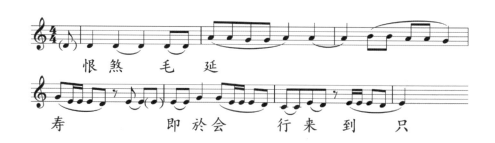

恨 煞 毛 延
寿 即 於 会 行 来 到 只

结语

为什么在创新的语境下，要隆重跟大家提到南音最根本的"起过收续"？因为只有通过学习，才不会自以为是，也要通过系统的了解，才能够把握住最根本，也是最核心的问题。换句话说，认真学习传统之后，才有机会爱上它，那么就不怕你乱来了。

对于我，现在能够从事南音的传承有诸多因素促成，这个过程是曲折的。有一些外力导致，但更多的是自己对社会以及对生活的认识。我父亲经常说"理解万岁"。真的理解了，才能理顺，也才能真正学习去面对，跨越过去。也就不会迷茫在原地，更不会浪费时间埋怨。

康小军

年龄：58 岁

职业：媒体从业人员

央视有一个节目叫《半边天》，我就是这个节目的编导。

我觉得学南音特别凑巧，一个是年龄的问题，因为我退休了，虽然退休之后也没闲着，但是在不闲的当中突然间闲了那么几天，就忍不住"咣当"去学了这个了。其实在之前雅艺老师到北京来做演出的第一天，我因机缘到古老师的教室，然后就看了雅艺老师和思来老师的演出。我简直太喜欢雅艺老师的气质了，她的表达既亲切又有内容，说话的代入感太强了。

那天，虽然是在古老师的教室，却感受到了当年看《牡丹亭》厅堂版的那种魅力。演员从眼睛到脚趾，他身上的每一个细节你都能看得到，那种魅力在大剧场是感受不到的。第一次听的时候，就感觉到琵琶和箫的那种对话，像是在聊一种东西，这种东西把你载到一艘船上，你就跟着船漂去，到特别远的地方。这个时候你就觉得音乐带来的景之美太陌生了，也太有趣了，它的引力太大了。在这之后那种感觉的延续力特别强大，于是就决定开始学南音了。

去年八月底，我就已决定加入南音雅艺，一直到今年一月初，就是老师在泉州举办集训课的时候，我才去泉州。也就是说在集训课之前，我可能偶尔模仿过一次或两次念词，但是我实在没有信心再模仿下去了，难度太大了。所以当时我想放弃学发音，就学琵琶或洞箫，玩一玩也挺有趣的。殊不知，在泉州集训时，跟着雅艺老师和思来老师近距离上课，收获特别大，脑子好像被重洗了一下，回北京后就决

定要开始学念词。我看到南音雅艺公众号里头有一篇文章，雅艺老师说，学习南音念词就像一个刚出生的小孩子从不会说话到慢慢能够学习说话一样，我为什么不试一试呢？后来我就使劲把嘴打开，一个字一个字地念出来。真的是重新开始学发音一样咿呀学语，体会到传承到今天的一些词组、音乐和一种古人的情绪表达方式。

我觉得南音还有一个特别好的地方，就是这么多年学这个学那个的，南音可以把所有的东西汇集到了一起运用起来。比如说书法，我觉得用来抄谱子挺好的。不仅是一份闲情雅致，还可以让自己有一个很完整的时间沉下心来。

还有一个特别好的事儿，就是咱们的助教和同学，我真的是受益于他们对我的帮助，特别真诚。比如刚开始还没有买琵琶，董萌就把她的练习琴借给我，疫情的时候，董萌还发给我一些原来他们上课的资料，然后说要不然咱俩试着练习弹一点短的曲子。我说那好吧，咱俩就是玩，我们就试着把《清凉》谱子背下来弹。

董萌找了雅艺老师的各种课和一些视频，我们就试着用耳朵听一听，练一练，挺有趣的。每周老师会给我们上课，然后留一句词让我们学。你会为了回课要拍视频，每天花时间摸摸乐器，跟它共处一段时间，这时你的生活好像因为要完成这件事情，变得自律起来了。

其实我在很多年前就特别想学古琴，当时有一个苏州的老师，他也是古琴的传承人，我上了一节他的课，当时他到北京来集中教学，但是因为那时我要经常出差，

就完美错过了，我觉得这都是缘分。你想学啥，刚好又能碰到合适的艺术家，又能够拜他为师，这是缘分。

第一次到泉州参加集训，中间去了一趟开元寺，在寺里头正好赶上一些人画着红脸蛋，穿着各种服装在那儿唱，旁边有二弦三弦，主唱的那个人拿拍板，他们说那是南音。完了，我当时心里咯噔的一声，就想这和我第一次接触到的南音不一样啊，感觉太"接地气"了。所以回头想来，雅艺老师一直在强调南音是雅正清和这样的理念，且这么多年一直都是沿着这条路在走，回到经典去传承、去探讨，我觉得太不容易了、太好了。

南音雅艺的助教也让我很感动，思斯是琵琶助教，她每一次都把一个你总在犯的错误，不厌其烦地非常细腻地帮你纠正，让你有信心一点一点地克服继续往前走。开始时，我就像"狗熊掰棒子"学一个丢一个。经过这一段时间的南音浸泡，现在觉得端着琵琶时有点感觉了。

北京班的学习氛围好，多亏有古老师这样的同学，他是我们的榜样。我就非常佩服他要把一件事情弄明白的那种态度。我挺幸运的，在几个时间节点接触到了中国传统文化，并且遇到了对的老师。一个当然是跟古老师学茶，古老师的教学对于我来讲最大的收益就是他特别细腻的思维方式，让你在分析问题和解决问题时更加注重细节。学茶的心理过程是：我为什么能安静下来在这喝茶？是因为你给了我一个特别安静的空间，这个空间就是在你面前一尺两尺的小空间，对吧？你觉得所有坐在桌旁的人都好，感受力都有，这时才开始了。上雅艺老师的课也是这样，不管她距离有多远，南音有多难，当她一开始上课的时候，课堂的东西"啪叽"一下就把所有人的思绪抓住。所以我觉得不管是跟古老师学茶，还是跟雅艺老师学南音，有很多地方是相通的，是可以借鉴的。

汝掠阮一对鸳鸯拆散做两边

即兴能够更了解自己——与噪音艺术的碰撞

第二十五章

所谓即兴，便是此时此刻的决定和选择，是心性在有限时空的判断，是意想不到又在情理之中的惊喜。

二十五

Chapter Twenty–five

曲词大意：你把我们一对鸳鸯拆散分离。
The line for today is "you've broken us apart like
breaking up a pair of mandarin ducks".

合作，从来都不是为了改变自己，也不需要改变自己。好的合作，是坚信自己能够做得更好，是通过合作找到更好的自己。跨界的即兴是挑战自我的专业能力，这需要艺术家自身有想要合作的心态，是一种特别开放的，能够接受新事物变化的底气。与不同艺术形式的合作，其实不是为了主动寻找所谓的创新，而是想通过不同渠道，了解南音是如何与其他形式产生相互影响的。

Cooperation is never about changing oneself, nor is it necessary to change oneself. Good cooperation is based on the belief that one can do better and find a better self through it.Cross-over improvisation challenges the professional ability of oneself, which requires the artist to have the will to cooperate and an openness to accept new things and changes. In fact, the cooperation with different art forms is not to actively seek for innovation, but to understand how Nanyin interacts with other art forms.

2020 年 8 月 25 日　　晴

　　大部分的人知道自己不喜欢什么，但不一定知道喜欢什么。但这样就足以先剔除那些不喜欢的，或不合适自己的，从而有机会发现自己真正喜欢的东西。

　　关于与不同艺术形式的合作，其实不是我主动寻找所谓的某些创新，而是取决于我遇到了什么样的人。在人、事、物当中，我比较注重人与人之间的交流，各种方式的交流，漫无目的地聊天，都欢迎。然而，如果遇到有些特长的朋友，我就特别希望他们能为南音做点什么。是的，是为南音做点什么的目的，驱使我想与对方合作。

　　首先是，我认为南音是值得分享的好东西，我很好奇，在不同的领域或专业，它会出现什么样的影响，自我影响，或影响他人，我都想知道。所以，只要是朋友提出合作，或是有机会主动合作，对我来说都是很棒的事情。

　　认识李劲松先生，也是一个偶然的机会。应该是 2018 年的元旦前后，我的好朋友陈简跟我说，有位做噪音的香港艺术家要来厦门做活动，地点刚好在清风的酒吧，希望我们能认识一下。说来也巧，我们的活动都在同一天晚上，而且时间也冲突。我就寻思着在我的音乐会结束后就赶过去，了解一下"噪音艺术"。

*这是在国家图书馆的一场演出，右一是李劲松先生。（供图 / Noise Asia Publishing）

当天晚上我们的新年音乐会一结束，一行人便匆匆赶往现场，刚进门时劲松先生和他的搭档已经在收拾器材了。陈简倒是很期待，她介绍了我们认识后，我跟她说，如果劲松先生愿意的话，我可以弹唱一段，一起试着玩一下。也就是那天，所谓的"电子噪音"让我重新认识了这门艺术。

感谢陈简，我与劲松成为很好的朋友，也一直陆续在合作各种音乐实验项目。2018 年我受邀参加了他在国家图书馆的实验音乐会。那一场参加的乐手都是与劲松有过多次合作的朋友，只有我是第一次，对于如何开启还是很期待的。第一次的排练我们聚集在北京百花深处的一个录音棚，有爵士钢琴家，瓷瓯（一种新乐器）演奏者，人声艺术家，箫演奏家，打击乐手，3D 影像艺术家以及电子噪音艺术家劲松本人。

说是排练，其实我感觉有点像是"厨房体验"：每个人先把手上的乐器来一段，或展示一下歌喉，劲松根据大家的特点，为每个独奏的人确认乐段，再构思乐器之间的连接，在每个段落都安排得差不多了，最后决定节目的先后顺序，这些都只是前奏。隔天我们进剧场排练调试，找寻每个乐器最好的收声角度，确认返听效果。而最复杂的是 3D 影像的调试，花了好大功夫，工作量是我们的几倍。有意思的是，影像并不是为了辅佐音乐而做的，它有独立的展示，是有自己的表达的。

现在回想起来，这场命名为"穹苍下"的实验音乐会，对我来说，真是一次真实的即兴音乐体验，它也为我在后面几次的即兴合作打下了不错的基础。

最后我想说，即兴并不是毫无准备的，它是对个人专业有比较高要求的。也就是说，如果本身没有一个强项，是无法拿出东西去与他人即兴的。要知道自己的能力所在，也要给予他人展示的空间，是交互的进退和往来。

山 险 峻

第二十五句

lɯ	liaʔ	guan	tsit	tui	uan	iṹ
汝	掠	阮	一	对	鸳	鸯

t'iaʔ	suã	tsɯe	lŋ	pĩ
拆	散	做	两	边

汝⼯掠下阮⼯一下对下鸳六⼯六⼗⼝叱⼯

鸯六⼯六⼯六拆六於叱散六⼯做乂两六⼯六⼯

边六乂⼯乂下

唱法处理

句中的『於散』两个字是连续的两个『点』，要分开唱，第一个『点』之后，必须要换气。

汝　掠阮一对鸳　　　鸯

拆　於散　做两　　　边

259

结语

前面提到的"穹苍下"音乐，恰巧临池同学在当时写过一篇观后感，写得很不错，这里引用几段分享给大家：

音乐是什么，向来是难以言说的事情，如果一定要我说的话，那么音乐可能是人与世间万物的律动。……南音、新民乐和新音乐交互的音乐会，让我震撼于音乐总能突破我们既有的认知，我们的身体，我们的幻想与想象。让我又一次从音乐中感受到世界的律动。

音乐通常都归属于自身所生长的场域。历史上，每一个地方都孕育出自己的音乐，而相应的，每一种音乐也都有它归属的土地。这些土地上的历史与文化、审美与传统灌溉了这些音乐赖以生存的土壤，也构筑了它们的边界，这大概就是音乐的场域。

……南音的社交属性在这种突破了音乐既有场域的情境下显得尤为如鱼得水。南音的唱念、乐器，与西域的鼓与清唱、草原的马头琴与呼麦，甚至西方的键盘和嘴鼓等等不同音乐人、不同的音乐语言，超越国家乐种的界限完成了一场交流。语言描述定然是无力的，因为这些饱含内在超越性的声音本身就是超越了文字和语言的，自成一体的音声世界。

音乐会上的影像使用了十分碎片化和概念化的视觉图像，随着音乐不停地变化着。先锋的音乐家为何使用了这种难以捕捉的方式？我想大抵是因为自成一体的音乐世界不依靠于我们所熟悉的语言文字或者视觉图像，仅仅通过声音和人间交互着。……只有去除遮蔽，身心清净之人才能够聆听这种娱神之乐，这种音乐亦是清净身心、沟通神魂的法门。

那时我们就能够听到真正的音乐了，那便是来自人与世间万物的律动。

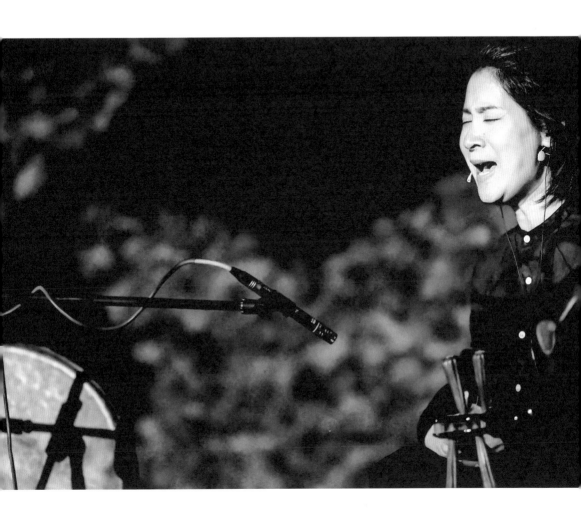

*这是在"国图"的演出，我弹唱了一小段《满空飞》。

（供图 /Noise Asia Publishing）

三十三个故事之二十五

武夷山水，琵琶知音

潘潘

年龄：30 岁
职业：茶人

　　我以前没有听说过南音，知道南音雅艺，是因为我的一位好朋友杰哥（王禹杰），他是厦门人，但经常来武夷山，只要有好朋友来武夷山都会找我帮忙招待。有一次他跟我说，蔡雅艺老师要来武夷山办一个"唱游武夷"的活动，让我帮忙安排一下。这也是我第一次接触到所谓的"南音"。

　　记得那天是在天心禅寺，来听南音的有老人，有年轻人，也有小孩，好像这个音乐是适合所有人的。那时候我还听不懂，因为我自己五音不全，从没有想过能跟音乐有什么关联。但我自己也没想到，这个声音竟让我觉得人生完整了，确切地说，应该是我的心里一直有个位置是为南音而留着的，也许很久以前的"某一世"，曾经听过南音，或是学过南音，所以我才会感觉它直击心灵。

　　后来老师到厦门无垠酒店举办活动，杰哥知道我很喜欢南音，并且一直在关注南音雅艺，便问我要不要来现场感受一下。我二话没说买了机票，带着我的先生和刚出生不久的孩子，当天便飞到了厦门。不巧的是，那天我的孩子元宝突然发烧了，还好既是狱警又是医生的厦门同学心爸也在现场，他建议我们做物理降温，所以我们便轮流抱着孩子看完了整场南音演出，真是一次特别的经历。而那时，南音的一颗种子已经根植在我的内心深处了。

2018年初，我和朋友在市区开了一个茶空间——演山集，第一场活动我马上想到南音雅艺，没想到雅艺老师爽快地答应了，还带了北京班的同学过来。真是让我又惊又喜！正是因为那场活动，两年的种子终于破土而出，我也正式加入了南音雅艺。

第一次去泉州参加面授课，也是我第一次离开元宝，当时我很纠结，怕孩子离不开我，充满顾虑和不安。是思来老师的一句话解开了我的心结："父母跟孩子的关系就像是南音当中的'点'和'挑'，拉扯的越大，结构就越稳定，并不一定天天都在一起就叫陪伴，有效的陪伴会比天天的陪伴更重要。"这么一说，让我更有动力了。而我的先生国强，他是在泉州读的大学，也接触过南音，本身就很喜欢，就是没有机会深入去学。其实我学南音，也是受他影响，私心是希望他也能学。我想爱应该是双向的，为了让我专心学习，他说："我把元宝顾好，你先去学，等你学好了，回来我们再一起学"。带着这份感动和期待，对音乐一无所知的我终于走进了南音之门。

有意思的是，虽然学习的时间不久，但我却拥有过三把琵琶。第一把是"乐心"，我们在福州宦溪集训时，练习从清晨开始，中途的时候思来老师给我们讲课，本来我放琵琶的地方是阴凉的，但等课上完后，发现太阳已经照在琵琶上了，一看，竟然裂了一个缝，心疼得我当时眼泪就流下来了，不知道怎么办。幸好思来老师也看出我很难过，他说可以帮我修一下，如果没有办法修的话，他就把琵琶回收了，给我换一把更好的，于是便有了第二把琵琶"绿绮"。好景不长，后来参加一个雅集，本来好好靠在墙边的，结果不小心被小朋友给推倒了，打开发现颈项竟开裂了，虽然没像第一次那么胆战心惊，但心情是低落的，并暗自安慰自己：是福不是祸，是祸躲不过。终于还是思来老师出手，为了消除我对琵琶的心理阴影，也希望我能够继续努力学习，老师把它收藏的"九霄"结缘于我，所以也就有了现在的第三把琵琶。正所谓一生二，二生三，三生万物吧，我与琵琶这么坎坷的遭遇，也把我与南音捆绑得更紧了。

学习南音之后，原本不怎么去泉州的我，在2018年往返了14趟，不论是驻馆学习，还是拍馆雅集，以及年度的会唱，我几乎每月都会去一次。追随老师和南音的脚步，对我来说是忙碌中的一种慰藉。但我又想，我与茶的缘分也很深，我出生在武夷山桐木关，这里是红茶的发源地，我这辈子注定就是一个茶人，但为什么我会对南音这么有感情？或许是曾经不知道的哪一世，身旁的人玩南音的时候，刚好我就在旁边喝着茶，这是否更合理些。因为对于南音的学习我一直没有办法很深入，但是又莫名地觉得离不开它，感觉生命里就应该有它的存在，喝着茶听着南音，感觉生活便完整了。

"先有自律才有自由"，雅艺老师这句话对我触动颇深。我以前一直以为自由就是自由自在，无拘无束。但其实首先要自律，才可能自由。包括我们做茶叶也是这个道理。我们在行茶的过程中要"拿起"也要"放下"，就好像南音的"点"和"挑"，都是简单两个动作，但其中还有很多的过程。弹琵琶，分解开来，一是抬起，二是点下，三是拉开，四才是回挑。泡茶也是这样，对过程了然于心，做起来就自然而然。

我经常笑称自己是"武夷山南音第一人"，因为在这之前，武夷山没有多少人知道南音。虽然武夷山班现在只有五位同学，但我想，只要这五个人一直坚持下去，也能成就一个经典，因为传统的南音就是四管加一个唱者，刚好也是五位。

来武夷山，大家原本都只是为了旅游和茶叶，但前不久湖南卫视茶频道要做一个"天涯明月歌"的活动，竟然找上了我，因为他们经常看到我在朋友圈分享南音的照片，知道我也在学南音，所以他们希望能在茶文化的基础上加上点音乐，使得它的活动形式更生动，产生一个世界非遗的深度互动的画面感。这也让我感觉到身处在这样一个文化的交汇处，真是太幸运了！

聊茶听南音已经成为我生活的一部分，几乎所有来找我喝茶的朋友，最后都要听我弹一曲再走，我自己也觉得不可思议，事实上这就是"吃喝玩乐"的本质，它让我们的生活有了更好的追求，而不是盲目地随波逐流。

武夷山水，琵琶知音，我所理想的人生方式。

苦痛伤悲，目滓如珠，泪滴淋漓

最基本也最重要——弹好琵琶

第二十六章

以身体践行智慧，一招一式，一点一挑，越自律，越自由！

二十六

Chapter Twenty-six

今日习唱：
苦痛伤悲，
目滓如珠，
泪滴淋漓。

曲词大意：痛苦悲伤，眼泪像断了线的
珍珠，淋漓满面。

The line for today is "I feel so painful and sad
that my eyes are streaming with tears like a
broken string of pearls".

在南音中，非学不可的乐器是琵琶无疑了。它可以称作为中国最简单的弹拨乐器，初学门槛低，技法不多。对想学一把地道的又具文化价值的中国乐器的人来说是最好的选择。

功夫不负有心人，学习需要耐心去探索，南音琵琶与一般的民乐器不一样，需要从自身的角度出发，考量它弹出来的声音，是否值得一听再听，弹好了，连身体也舒畅。

In order to master *Nanyin*, the instrument people must learn is *Nanyin Pipa*. It can be called the simplest plucking instrument in China with very few techniques, hence it is easy for beginners. It is the best choice for those who want to learn an authentic Chinese musical instrument with cultural value.

Hard work pays off. Learning requires patience to develop. Unlike ordinary folk instruments, *Nanyin Pipa* needs us to consider from our own point of view whether the sound it plays is worth listening to again and again. With good playing, our body will also feel comfortable.

2020年9月1日　　　　晴

　　南音的琵琶可以说是南音中最重要的乐器，如果没有琵琶，南音可能就是一个调，或一串旋律，而因为有了琵琶，有了指法，因此形成了一个音乐的基本形态。而琵琶的指法更是形成南音工乂谱的重要依据。如果没有指法，那么，南音无法真正跟其他的音乐区分，因为可以用任何一个乐器取代，但为了遵循指法，只有在南音琵琶上弹出，才感到指法正确。

　　因此，有人认为，工乂谱就是琵琶谱。这么说，也不是特别过头。为什么呢？在南音的乐器中，工乂谱确实是通过琵琶的指法兑现的，而解读指法的含义，则由洞箫来运作，也才有所谓的"箫弦法"，它是洞箫和二弦对于工乂谱的一种解读。

　　这么说，学习南音乐器当然是以琵琶开始最好。

　　小时候学琵琶，或许是因为初学，又是孩童，所以先生只管教你怎么唱，琵琶是边问边学的，比如哪个音在哪个位置，某个指法怎么弹？有时候对于指法的名称也不一定叫得出来。后来进了艺校，才弄清楚"去倒""半跳""全跳""甲线"等。应该是到了大学后，琵琶老师才开始说到音色，但那时他说的音色与我现在理解的是两个概念。

　　为什么说是两个概念？我想可能是对琵琶应该发出什么声音为佳的认定上有区别。20世纪50年代以来，许多民间音乐趋向学习西方，对于音准的校齐和音色的审美特别有影响。就音色方面，在大学时追求的是指力以及触弦的速度，声音比较甜美干净。后来不断接触民间，以及对比专业乐团，才形成现在的琵琶音色理念，那是一种返璞归真的状态。

＊（供图／玉珊）

南音琵琶，较不追求弹奏的速度，曲子也不宜过急。我理解的琵琶音色，它以钝为美，弹奏时，右手小臂饱含身体支撑的力量，在"点"落下的瞬间，犹如滴水穿石，是透过去的，充满震动的涟漪，一点也不轻薄。有点像敲门声，又有点像敲木鱼的响声，不刺激，但扣入心房。

这样的声响，使得弹琵琶的人内心感受充实，以此类推，每个音都踏踏实实地，给到洞箫、二弦、三弦，不急不躁，能量有来有往。如果你已经能够感受到，那么就能理解为什么琵琶只弹这么简单的结构，声不在多，却有分量，且定位准确，如约而至。

琵琶本身也有优劣，因为在琵琶制作的过程中有多道复杂的工序，有制作比较完善的琵琶，也有粗糙到你不想弹的琵琶，除了造型设计以外，能够出好音色的琵琶更是百里挑一，千里挑一的。影响最大的还是琵琶的桶身、背板的选材，以及面板的质量。这些恐怕要专业的师傅才能够分享得更详细。我们一介乐师，能够遇上好的琵琶，好的乐器，都要靠缘分。

所以说，有条件的话应尽可能选择比较好的乐器，因为要经常抱着它，用心弹起来，它也能回应你同样用心的声音。这令我想起北京班的艳菱同学，她一开始学的时候，就希望能用最好的琵琶，上次在她家听她这么说：朋友们都知道我在学南音了，每次聚会都会让我来两下，虽然平时没有更多的时间可以练习，但因为琵琶够好，就算弹些简单的，也已经够好听了！

山 险 峻

第二十六句

k'ɔ	t'aŋ	siɔŋ	pi
苦	痛	伤	悲

bak	tsai	lɯ	tsu
目	滓	如	珠

lui	tiʔ	lim	li
泪	滴	淋	漓

二.锦板

苦 痛 於 伤 悲
目 滓 如 珠 泪
滴 淋 漓

唱法处理

乐句中『点＋颠指＋挑』这个指骨多次出现，分别在『伤』『珠』『泪』三处。纯粹看指法会以为是『全跳』，但它分布在不同的音位上，所以还是要按照各自指法的要求完成。

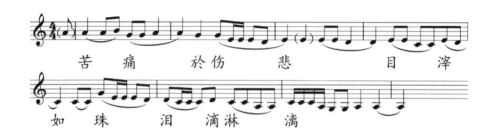

苦痛 於伤 悲 目 滓

如 珠 泪滴淋 漓

结语

　　南音之所以在南方流行开来，跟气候环境也有很大的关系。记得北京班刚开课的时候，经常有同学的琵琶用着用着面板会开裂，除了面板材料本身有问题以外，大多是因为北京的天气太干燥，室内外冷暖的幅度差异太大。本来就干燥的冬季，再加上暖气开放，使得南方的木料难以适应，因为存放不够久，张力不够而扛不住，容易开裂。

　　所以也要特别提醒北方的同学，保养乐器要很注意天气，也要把握好干湿度。俗语说，好琵琶不要挂墙上。意思是，好乐器也要经常使用，多弹奏，多观察它的状态，就像对待人一样，经常接触，保持一定的互动，才能维持最佳状态。

晨韵

年龄：53 岁

职业：高校教师

　　我是莆田仙游人，出生的地方是一个叫"古邑"的古镇，镇子上原有座宋代古桥，1998 年被"龙王"台风冲毁了。家乡山清水秀，民风淳朴。从小我看得最多的就是莆仙戏，在我儿时的记忆里，只要村里有喜事，大礼堂外的露天戏台就会响起锣鼓，孩子们就知道莆仙戏要开演了。除了莆仙戏，我们那儿还有"十音八乐"这样的民间音乐，主要是乐器演奏。有一种很特别的乐器叫做"筚篥"，据说是唐明皇的梅妃弟弟从皇宫带回来的。关于传统艺术，这些就是我最早的记忆。我从小就是一个情感丰富的女孩子，总是对戏中演的才子佳人很感兴趣。记得初中时我在镇子上学，常常有莆仙戏班在露天戏台演戏，我听到锣鼓声心里就痒痒，晚自习一结束就会偷溜出去，趴在山坡上看戏看一整晚，甚至看到脸上过敏。

　　我毕业于华东政法大学法律系，毕业后分配到福建师范大学任教，一直从事民商法学教学工作。我主讲婚姻家庭继承法，经常从法律层面上，为孩子们释疑解惑，感觉自己的心态也年轻。其实对我来说，南音和其他知识一样，都是学习的一部分。既然学无止境，那南音的学习就是在拓展我的生活面，丰富我的人生，绝对不是什么"无用功"。

2016年的时候，有一次我到泉州的蟳埔村旅游，住在当地的民宿里。那次的旅行很愉快，和民宿主人聊得不错，也加了他微信。在他的朋友圈里，我第一次看到"南音雅艺"的公众号，并且了解到有举办南音公益课程，福州就有开班。我开始心动了。在见到雅艺老师之前，我在公众号里就听到了她演唱的音频，立刻被深深感动了。我听到的是一种能够启迪心灵、给予人元气的音乐。当下我就有了一种冲动，想要接触这种文化。当然，我知道自己不懂闽南方言，南音又是古老的文化，如果要学习就需要耐性，可能要花很长的一段时间持续学习。所以在加入"南音雅艺"时，我已经有了心理准备。能够坚持到今天，而且有了些许进步，我已经非常开心了。

当时老师的专辑《清凉歌集》刚出，一共有五首，是弘一法师的词，雅艺老师谱的曲。第一次听到《清凉》，老师演绎下的南音是舒缓而空灵的，旋律在反复中递进，情感也在递进，一唱三叹。相比之下，从小看的莆仙戏毕竟是戏曲，看得更多的还是故事情节，南音就更加纯粹，能够让人更专注音乐的美感。

一开始是学习念词，然后跟着老学员模仿念曲。《直入花园》是我学的第一首曲目。对于我来说，南音的学习就是从一张"白纸"开始的，从念词、念曲到琵琶，所有的都是"坎"，但又都不是难以翻越的障碍。就比如念曲，一开始我真的没有一点概念，总怕自己开口会跑调。一直到学习了四年以后，我终于敢开口唱了。其实也没有什么诀窍，无非是耐下心来，多多练习，熟能生巧，没有什么困难是克服不了的。重要的是一边练习一边自己慢慢总结规律，总能从中找到乐趣。看到自己能够进步，非常有成就感。

虽然莆田离泉州不远，但是方言差得还挺多，南音用的"府城腔"对我来说完全是陌生的。对莆田人来说，最容易犯的念词上的错误应该就是 an/ang 前后鼻音不分的问题。尤其是"府城腔"有很多鼻音字，不加留意的话很容易出错。我的体会是南音的念词有起点，中间有节点，必须要念得缓慢、细致一些，才能掌握从一个点到另一个点的过渡。

我觉得琵琶是最重要的。特别是像我这种"五音不全"的同学，琵琶是能让我找到乐感的关键。我觉得琵琶就像念曲的指挥官，旋律的走向都要靠琵琶来带。就像我一开始念曲，总是一不小心就跑调。弹了琵琶以后，跟着琵琶的音高和指骨走，念曲就有把握多了。还有，因为学习琵琶而开始接触大谱，也是很开心的事。其实我一直对弹唱没有信心，记得第一次练好了《清凉》的琵琶，却不知道怎么开口唱，唱出来的和弹出来的完全脱节，不在一个节奏上。那时我就在想，大谱不用唱，会不会更适合我？

记得有一次在深夜点开《梅花操》中的那节《点水流香》的音频，即使只有乐器没有人声，还是深深打动了我。当时就许了个愿，希望有一天自己能学习大谱。

没想到我的愿望很快就在集训时实现了。但是很显然，我低估了大谱的难度。大谱虽然不用唱，但是特别注重乐理、指骨和乐器间的配合。看着其他同学很快就能看着谱和起来，我其实心里很羡慕。无奈自己动作反应比较慢，只能先努力把谱背熟，再一点一点慢慢把错误纠正过来。

我觉得"南音雅艺"更像我们过去理解的"兴趣小组"吧！就是大家都因为喜欢南音而聚在一起，一起沉浸在学习的快乐中，也互相鼓励，互相合作。我在"福州班"的这段时间，就非常感谢同学们对我的帮助。念词上老学员会帮我纠正发音，乐理上会提醒我注意规范，甚至是因为他们爱好摄影而影响了我的审美观。福州班的同学，都比我年轻，部分同学因为个人的工作、生活安排，暂时离开大集体，这是正常的，我也相信，播种下的南音种子，会在每个人的心田长成参天大树。南音的和、四管的合，极好地诠释了"一个人可以走得很快，一群人可以走得更远"的道理。

相信，因着南音的美好，我们还会一起和合！

南音让我变得更美了。其实，哪个人不是"向美而生"的呢？追求美是我们每个人的权利，南音就提供给我变得更美的渠道。小到服饰配搭，大到生活步调，南音都在潜移默化地改造着我。她让我真的在生活中能够慢下来，甚至连脸上的表情都变得柔和了。

任何的学习都需要长期积累，期待在南音里继续"泡"下去，我能看见不一样的自己。

见许旌旗闪闪

十目九节是洞箫——它不是『尺八』

第二十七章

天才是与生俱来的，是挡不住的。天赋是上天给予的礼物，祖师爷赏饭吃。而天分，其实就是一种超乎常人的学习力。

二十七

Chapter Twenty–seven

曲词大意：见那（迎亲队伍里的）旌
旗浩荡。
The line for today is "I see the wedding
procession flags fluttering".

　　我很想说，南音洞箫并不等
于唐代或日本的尺八，在南音在
范畴中，我们一直称它为箫，或
洞箫，从来没有叫它尺八，所以
也请不要轻易把它改名。在南音
乐器中，洞箫的比重仅次于琵琶，
是南音四管中唯一的管乐器，也
是用于南音定音的乐器。它以竹
子制成，十目九节，一目两孔，
三目上凤眼，为固定形制，更以
此为标准，传承至今。

I really want to say, *Nanyin Dongxiao* is not
the same as it was in the Tang Dynasty, nor is
it the equivalence to the Japanese shakuhachi.
It needs to be explained that in the *Nanyin*
we have always call it xiao, or *Dongxiao*, and
we never call it shakuhachi. Among *Nanyin*
instruments, *Dongxiao* is second only to *Pipa*
and is the only wind instrument among the
four main instruments of *Nanyin*. And it is
also used to set the tone of *Nanyin* music.
Dongxiao is made of bamboo with ten joints
and nine blocks, two holes in one block and
Fengyan (the sound holes) on the third block.
This is a fix standard of *Dongxiao* that has
been inherited up to now.

2020年9月8日　　　阵雨

　　中国文人皆爱竹，在南音里也能感受颇深。吹洞箫，从形象上看，也是极其文雅的画面，所以也有很多人因为洞箫才喜欢上南音。

　　在我这个年龄，大多数女生都选择弹拨乐器，而我一开始也没有想学。倒是我的母亲，她认为女生吹洞箫很好看，希望我也能学起来，也真是在她的推动下，我才学会吹洞箫的，感谢她！

　　洞箫，不能一味地大声吹奏，"打音"时，也不能只管自己指力的弹性，因为熟练，所以就只管大步向前走。这些，都容易把跟洞箫和奏的其他乐器给淹没了。当然，在院校的学习，洞箫是南音乐器中唯一可以独奏的乐器，独奏强调自我发挥，更多是炫技式的演奏，唯我独尊的感觉。但如果把这样的感受带入到南音的和奏中，则是要坏事的。

　　我曾听过对民间南音洞箫高手的评价，他们说，他的洞箫近处听声音不大，但却可以听得很远。我很认同这样的描述，并且以此作为我吹洞箫的一个准则，要求自己。

　　大声吹出音来，其实并不难的，而难度在于，吹出平和而坚定、近幽远扬的声音，得靠口风、胸腔、腹腔的共同配合。"吹"也是"用"的概念，不是一味往外呼气，而是把气用起来。千万别认为动作标准了，就不会累，初学者要劳逸结合。

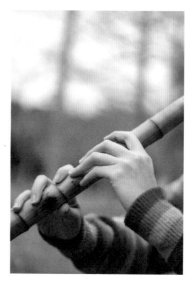

* 左图 | 这把洞箫的"V"口开在节上，据说
台湾弦友很喜欢这样的口型，或许是因为这
样比较不容易开裂吧。

* 右图 | 洞箫的传统按法是左上右下，左手用
食指与中指按孔，是传统的手法。

　　所谓的天才，那是一个"特殊人群"，而所谓有天分，我认为是指学某
些东西比较"无障碍"，所以也走得比别人快。也可以理解成一种幸运。但
不论有无天分，所谓天道酬勤，日复一日地付诸努力，像是用时光打磨器物
般的，因为心安，所以对于进步而有不同看法。

　　作为成年人，因为有些固有的认识，包括一些常年养成的行为习惯与反
应，再去重新学一种文化的时候，经常容易被自己"绊倒"。只有越是纯粹
的人，越是肯下功夫，学起来效率才越高。但也有些对自己要求过高的人，
在发现结果与自己的期望值有差距的时候，常常会气馁，先把自己打败。所
以，学习要积极，也要有平常心。

山 险 峻

第二十七句

kĩ hɯ tsiŋ ki siam siam
见 许 旌 旗 闪 闪

见、旌、闪

念词需要注意的字音

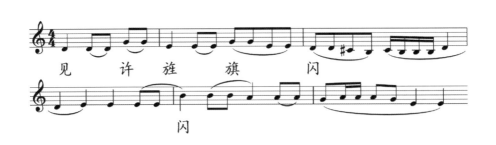

见许旌旗闪
闪

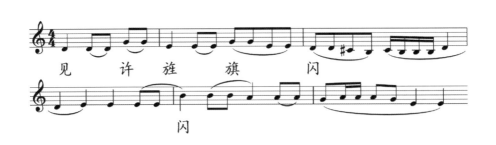

指法处理

此句中的「闪」是曲牌韵，也称为「低韵」，有「双打义」的指法，增添了些许美感，第二个「打义」是左手无名指的自由拨弦，这里在唱的方面作弱处理较好。

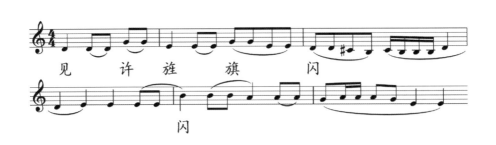

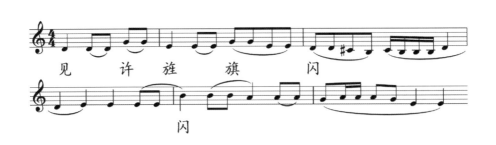
见　许旌旗　闪

闪

结语

最近有个同学的转变令我感动。应该说这位同学之前学过笛子，因为洞箫与笛子都是吹奏乐器，所以他认为应该可以很快学会。但由于他放不下笛子的概念，所以很难进入到南音的体系中来。而在几天前的一次拍馆聚会中，我突然发现他已经能够按南音的概念，把我们说的"引塞"音，按规范运用起来了，这一下子让我感觉到，他已经接纳了洞箫，换句话说，所谓的传承已经成立了。

要知道，很多民间的传承其实并不开放的，不论是教或是学，处于有样学样的阶段，看到什么学什么。另外还有个现象，有音乐基础的人士，学工乂谱怕麻烦，直接看翻译过的简谱，只是在吹一个旋律，不知道什么是"箫弦法"了。

没有了法则，就难以传承，所以，传统文化想要得以延续，从认真教到认真学都是很有必要的。

　　记得跟着老师学习的第一首曲子是《因送哥嫂》。"我估叫……"那一句是一个非常难的大韵，为了把它"唒"下来，我就在纸上画圈圈，记录转了多少次，用这种笨办法帮助自己记忆。说白了，其实一开始就是模仿，依靠量的积累达到熟练的程度。每学习一句，我要听30、50遍甚至不止，不断磨耳朵。

　　其实随着习得曲目的增多，你会发现很多曲目的韵其实是一样的，相对就轻松一些。等到学久了以后，慢慢会有自己的"特质"加进去。其实，我自己到今天也不太清楚自己的"特质"在哪里。雅艺老师曾说过，某一天听我的念曲感觉就不一样了。但到底是哪里不一样了，我自己还没有太清楚的认识。我自己能感觉到的变化，应该还是自然而然的，就是"顺了"的感觉。

　　要说真正摸着门道，是在学习琵琶以后。在弹琵琶之前，音调、音准都没办法抓得很准，只能是单纯模仿老师的念曲示范。直到了解琵琶的指骨以后，才逐渐明白之前念曲的时候为什么要那样唱。

　　南音的学习，都是要在工作、生活之余挤出时间的。好在现在懂得学习的窍门，老师每周安排学一句，学习压力不是太大。当然，作为助教，就需要多花一点时间——弹唱组的同学回课要求在每周六，我一般会等到周六晚上，同学差不多在群里回完课了，我会在睡前找一段固定的时间，集中进行点评。总的来说，目前时间还是够用的。

吴晴翼

年龄：41 岁
职业：高校教师

就学南音而言，我一开始没想太多，觉得如果会自弹自唱几首，就很满意了。如今虽然学的种类多了，还是以琵琶弹唱为主，毕竟，最初的目的不过是想自娱自乐而已。洞箫对我来说难度比较大，还在摸索阶段。现在因为疫情的原因，每天宅在家里，正好可以每天下午安排出半个小时玩一下琵琶，挺知足的。

突然发现我的小孩会唱南音，我也很惊讶。因为我并没有特意要求他跟着我学。事实上，他也没有认认真真学过一次课，主要就是日常的熏陶吧！他在家天天听我唱，看我来回地"磨"，包括每次上课我也会带着他，孩子就不知不觉听进去了。某天有个机会他哼了几句，我才发现，他居然学下来了！

学习南音对我的影响很大，带来的变化也很明显。一是生活上的改变，一是心态的改变。我也反思过自己为什么学南音。可能很多人有一样的感觉，我们的生活太过平淡，应该留点时间给自己，学一些自己喜欢的东西，也许是很好的改变。没有学南音之前，我觉得生活特别枯燥。可能由于本身是教医学的，也容易枯燥乏味。有时候生活中会不自觉地烦躁起来，觉得自己总是循环不断做一样的事。接触南音之后，生活丰富多彩了许多，看起来更忙了，心反而更容易安定下来，工作中也更有能量。

我想，南音就是我生活中的"诗和远方"。在现实生活中，我们有太多不自由的因素了，只有在南音中，我才是自由的，这是一种内心的自由。

旌旗闪闪金鼓喧闹

『微笑』唱南音——温暖的力量

第二十八章

『小曲』是重口味的，就像『小菜』，了解一个地方的文化从小菜开始，但因为重口味，所以要小，小而见大！

二十八

Chapter Twenty–eight

唱词大意：旌旗飘扬，鼓乐热闹喧天。
The line for today is "flags are fluttering with loud drumming".

唱南音是一种真诚的态度，所以我们用真声来唱。真实而真诚，这样的声音很容易打动人。为了所谓的科学，用声乐方法来唱南音，其实没有必要，音域上没必要，咬字发音上就更没有必要了。

"笑"是一个积极的状态，体内会凝聚一股气，形成很好的支撑，在这个支撑下就有了歌唱的动力。饱含笑意能迸发积极的能量，是对生命的热情，能够帮助我们更好地发声，把南音的善意传递出去。

Singing *Nanyin* represents a sincere attitude, that is why we need to use natural voice in singing. Being authentic and sincere, you will find it is easy to move people. It is unnecessary to sing *Nanyin* with vocal music method, for the sake of either the musical range or the traditional pronunciation of *Nanyin*. "Smile" is positive. The body will form an inner flow of *Qi* which will assist singing. Smiles make people do things positively and show the passion for life, it can also help better vocalize and transmit the goodwill of *Nanyin*.

2020 年 9 月 15 日　　晴

* 这是在上海音乐学院的讲座示范：拉动脸部肌肉，在微笑的状态下，才有更好的"空间"可以唱出来。

（供图／王晓东）

"南音怎么唱都好听"，这句话可能难以理解，但真的是这样。我经常听到来泉州旅行的朋友说，南音真好听呀。有时是在街边听到，有时是在剧院听到的，都好听。我的理解是，南音的曲调有自己的属性，我们所谓的规不规范是行内的要求，但对于不了解南音的人，仅仅是听到这个调调，也能感受到它的善意。这便是传统文化的优秀之处。但认真地说，要把一首曲子唱好，也是需要讲究的。

比如，南音的发声到底是"大白嗓"还是"真声"？"大白嗓"通常是形容没有修饰过的声音，是一种"裸声"；而"真声"，我理解为，是一种有态度的声音，它的"真"是相对"假声"的"假"的说法。假声，是通过声乐训练的一种发声，讲究共鸣腔体。因此，真声是基于严肃的，有比较好的状态的发声。

打个比方：某个清晨接到母亲打来的电话，这声"喂"，是慵懒的，也是非常真实的，甚至是不加修饰的，但这种声音不能用来唱南音。但如果接起电话的刹那发现是老师或是上司打过来的，我想很多人都会暗自清清嗓子，再应答，而这声"喂"的声音就很有态度了，是一种正式的，准备做事的态度，这个声音用来唱南音就刚好。

*很多时候我们松不下来，而笑能让我们放松。所以让自己笑起来唱，是为了找到"松"的感觉。
（供图／亚艳）

不加修饰的声音，好比动物的本能。但南音作为一种高级的文明，基于人与人之间的交流，是要有状态的。

在民间唱南音，对于好听的声音，夸为"好声"。而"好声"是什么标准呢？大概是：音量大，音域宽，女声甜美，男声响亮。在这几个天然条件下，唱曲都能获得"好声"的肯定。

必须说，闽南语的发音位置确实比较靠前，鼻音、唇齿音较多。如果从南音的传统发声咬字来讲，它并不需要运用所谓的"民族""声乐"唱法。如果只是纯粹为了加宽音域，高音好发声，音色比较"漂亮"等而运用各类唱法，则有可能会弄巧成拙，失去南音本来的意味。

相对一些平日比较少歌咏的人，开口唱南音也有一定难度，主要是声音发不出来。这是个正常的现象，也就是说，嗓子需要一个适应的过程。就算是一个本来就能唱的人，停下一段时间没唱，进而要恢复演唱，仍然需要一个练习的过程，才能唱好。

所以，唱不出，不敢开口唱，是自己的问题，不关乎南音好不好唱。有的人高音唱不上去，这其中有嗓子条件的限制，但也有信心不足的问题，就是我们得去面对陌生的高音，可能是破声，或是其他噪音，但这犹如你的声音从未到达过的地方，必须要适应。

另外基于唱歌的目的，我建议大家练习发声的时候必须要有一个比较好的态度。如果你不知道什么是好的歌唱的态度，那么就试着微笑。微笑的声音，是有温度的，是有亲和力的。笑，应该被理解为一种身体的动力，是一种愉快的刺激，它能调动身体的机能，从而引发一股力量，进而把美好传递出来。南音的曲唱中，发最多的元音是：a、i、u。而在发这几个音的过程中，"笑"的状态扮演很重要的角色，"笑"能够积极打开发声通道，在这个状态下，我们身体的内脏和肌肉就会缩紧，会激动，从而凝聚起一股气。那股气就是一种很好的支撑。在这股支撑下，声音就有了工作状态。有了工作状态，也才有那股劲，不至于力不从心。

山 险 峻

第二十八句

<div style="text-align:center">

tsiŋ　ki　siam siam
旌　　旗　闪　闪

kim　kɔ　suan lãu
金　　鼓　喧　闹

</div>

旌一、乚。旗似、乚一十。闪甩、乚六乚一、甩工十六十。

六、工 金 六乚、鼓 甩、六工、於 工乂乚。喧 下乂、闹 士乿、乂

下乚十。

唱法处理

这一句并不好唱，它是对上一课的前句作进一步的渲染。后半句会显得轻松一些，指骨也比较好驾驭。注意最后一个字『闹』的指法『点捻』，处理『点捻』有一个规范讲究，即在『点捻』的『压捻』后要换气。

旌　旗　　闪　　闪

金　鼓　　於　喧　闹

291

结语

很多人认为琵琶是南音乐队的指挥，就连一些圈内的人也这么说，但其实这个描述并不准确。"指挥"更多见于西洋乐队里，而在中国传统音乐中并不存在指挥。我们习惯于"以谁为主"的概念，"主"其实就是一个支柱，好比琵琶在南音四管中的位置，从乐器来看，它确实是主位，其他三个乐器都得看着它，而它的对错也影响着整个和奏的进行。

我们说在"玩南音"，所谓的"玩"是遵守一个游戏规则，并不存在谁在指挥谁玩的问题，换句话说，如果玩这件事还有人在指挥我，那可就不好玩了！

王静

年龄：49 岁
职业：自由职业

　　大概 20 岁出头，我在重庆老家的时候就已经开始专职唱歌了。我没有经过什么正规的专业训练，只是读书的时候喜欢音乐，参加过小歌手比赛，朗诵、演讲比赛什么的。还好从小学到初中的音乐课是非常正规的，打下了一些基础，后来出来唱歌就全靠自学了。

　　记得南音雅艺在厦门的第一场分享会，那次因为我感冒了没去，但清风听了之后非常喜欢，那时一听说有开班，就马上加入南音雅艺了，是厦门班的第一期学员。刚开始学习的时候，他很喜欢唱，虽然唱不好，但他还是一遍遍地磨。

　　我应该是被潜移默化了。2017 年对我来说特别难忘，因为当时跟雅艺老师一起去奥地利，看着她与交响乐团在金色大厅演出，心里很激动，但回来后，因为事务比较忙，所以就拖着。真正加入南音雅艺是 2019 年跟南音雅艺的老师同学从日本回来之后，是从《冬天寒》后面半段开始学起的。当时在日本有一个文化交流演出，其中有一首《清凉》，因为不会唱也不会弹，雅艺老师就让我拿着拍板打节奏。我是属于先上台后"转正"的学员，那次是一个契机，因为我喜欢南音、喜欢雅艺老师和思来老师，喜欢南音雅艺的同学。

　　记得第一次去无垠酒店，雅艺老师唱《山色》，雅艺老师第一句第一个音唱出来，我眼泪哗就下来了，一下直击心灵深处，不是悲伤，是喜悦，热泪盈眶，在维也纳的时候也是这样。我真的觉得会玩南音太厉害了！其实我是属于那种开始前要

做足准备的人，典型的摩羯座，所以，刚加入南音雅艺时我都不敢去接触唱和琵琶，就没那个勇气你知道吗？

在雅艺老师的鼓励下我开始接触琵琶。在基础课阶段，我就关注练习点挑，哪个地方指法不对了，就去找视频来看。然后就请教老师和同学们，我会不断地录视频给思斯，请她指点，几个回合下来心里就比较有数了。念词方面就是不断地模仿雅艺老师的发音和口型，念曲刚开始还是找不着北，跳不开流行歌曲的感觉。幸亏雅艺老师和清风都一直鼓励我，就这样厚着脸皮不断尝试。

学习南音，对我来说最难的应该还是念词读音，需要花很多时间琢磨。一年多下来，在微信学习回课也好，请教同学，自己找资料倒真的学了不少。特别是疫情期间，时间变多了，我和清风两个人也经常一起和奏。可能本来就是一个乐队的，所以合作起南音来便觉得自然而然。

其实我想学二弦已经有一段时间了，首先是清风洞箫和三弦都会，而我现在会弹琵琶，就想再努力一下，把二弦学起来凑齐南音四管。听老师说，二弦其实是南音乐器中最难驾驭的，因为它的规矩多，声音也有一定的挑战性。但我觉得自己还蛮喜欢的，二弦的声音听起来有点魔幻，如果音色拉好了真的太好听了。

我和清风都是属于玩音乐的，能够进入南音雅艺这个群体学南音，真的是非常不可思议的一件事情。我喜欢的音乐很多元，甚至有点另类，我听雅艺老师在疫情前期创作的《天地仁》和《庚子大雨》，整个人就好像被电击一样的那种感觉，很纯粹很专注没有杂质。像窦唯后期的作品，它里面什么都有，但是你就听着有禅的感觉。虽然南音和现代音乐的表现形式不一样，但内核是一样的，就是情感必须是真实的，否则就是在作秀。我听雅艺老师弹唱的时候，她的张力是很大的，有时候会有一种极端的不对称，产生出一种力量。传统文化就是我们骨子里的东西，它的能量一直都在，你只是用音乐唤醒它而已。雅艺老师呈现的南音做到了这一点。我很敬佩！

北京班的学习氛围轻松愉快，也很有仪式感，特别是古老师的茶室古朴典雅，很适合南音。参与进去慢慢觉得很有意思，能够激发学习的动力。因为北京太大了，聚一次不容易，再加上大家工作都挺忙的，所以大家都很珍惜在一起的时间，有时候一个曲子玩好几遍。经常在一起玩，慢慢就会有默契。人与人之间的距离拉近了，互相关照，虽然身处各行各业，但大家是因为喜欢南音才在一起，所以玩起来特别有意思！

有句话我很喜欢，是一个美国作家写的："永远年轻，永远在路上，永远热泪盈眶"。人生就是要一直在路上，要不断地学习，从学习中找到快乐，快乐的你就会年轻。

嗡

第二十九章

小孩是这样的，去哪里玩不重要，重要的是有出去玩。南音也一样，在哪里玩不重要，重要的是要经常一起玩。

二十九

Chapter Twenty-nine

"嗡"字为韵腔存在，并没有特殊的字义背景。
The line for today is " 嗡 ".It stands for a kind of rhyme
and doesn't have any literal meaning.

南音是优秀的传统文化，我们既然学了，就有必要传承，特别是我自己的孩子，能够学这门艺术，是非常幸运的。所以，有机会一定要让自己的孩子学，这也是唯一我们能够传给他的宝藏。

学南音的过程，并不仅仅是南音能有进步，更重要的是，在这个过程中，变得善于跟人打交道，进而能够更好地分配时间，并且感受到身边一切的变化，这才是最值得的。

Nanyin is a valuable traditional culture. Since we master this art, it is necessary to pass it down. To my child, I think it is very lucky for him to learn this art. If there has a chance, we will make sure that we can let him get this opportunity to learn it. And it is the only treature we can pass down to him.

The process of learning *Nanyin* is not only about making progress in *Nanyin*. More importantly, in the process of learning *Nanyin*, you learn to become good at dealing with people, and you will be able to better manage your time and feel the changes around you, which is the most rewarding.

2020 年 9 月 22 日　　晴

* 岚鹰 3 岁开始学琵琶，在南音雅艺同学的爱护中长大。（供图／雅云）

在传统文化方面，为什么讲究家族传承？我认为这是能带来先天优势的。从一个文化的传承过程来讲，几代人都做同一件事情，不论是手头的功夫，还是精神上的认同，都有不可代替的东西。说得深刻些，有些事情不是一辈子就能弄明白的，需要通过几辈人的不断探索，才有办法将一门技艺研究透彻，而这个过程本身就已经很令人尊敬了。

父母或者祖上本来就在这个行业里的，就很容易在小时候植入很深的印象，那种底气是养出来的。而如果有机会延续这门技艺，那简直是财产的继承人，是文化的"富二代"。

当然，也有一些认为自己并没有在这个行业收获很好生活的人，希望下一代能够改变，也就没有把技艺继续传递下去，想来是有点可惜的。

我认为，把技艺传给下一代，是我们这代人的责任，人不一定只有一门技艺（专业），但要提供他们学习的机会，是否以此技艺谋生，他可以自己做主。特别是南音，他不一定要以此为生，但是学会了，对他一生的好处极大。

因此，我的孩子岚鹰，他幸运地出生在有南音的家庭里，不把南音学起来是有点说不过去的。虽然这个过程必然是辛苦的，因为他离南音太近了，来不及让他喜欢上，就已成为他必然要学的一门技艺。所以在他学习的过程中，无数次面对要不要放弃的问题，而这个问题在他学完"四大名谱"之后解决了。并不是他就喜欢上了，而是学完这四首名谱我们决定不再强求了。

对我们来说，他的琵琶基础已经打下了，未来将等待时机，等到它自然发芽的那天。

这也顺便提及对孩子的艺术教育，有时需要家长有大智慧。

在中国有许多琴童被逼着练琴，当然也出了不少人才，也让一些普通人谋了相对轻松的职业，但对于大多数人来说，并不值得。我认为还是要关联上面提到的"世家"来说。

如果家长也是音乐出身的，那么或许你可以提供下一代更好的学习方式，因为你自身从事这样的职业，更清楚地知道孩子学琴的过程就是漫长的磨练家长的过程。

比较不可思议的是，家长跨行业培养下一代，除非有坚强的意志力，或是不可逆转的愿望，否则真是事倍功半，孩子也异常辛苦。说到这里，都是望着长命百岁去的，而因此，也枉顾了当下之过程。

这些或许也是价值观太过统一而导致的社会选择。话说，如果不是为了吃这口饭的，也没有天然条件，那也就不必着急，因为传统文化是闲情雅意的事情，等把自己的生活状态稳定后，再开始接触，反而更能知道自己要的是什么，也能更好地欣赏传统文化带来的美好。

最后我想说，如果你有小孩，而年龄又太小，那么就建议家长先学，在大人们的学习过程中，孩子自然耳濡目染，像童谣般的，伴随他童年的记忆。人，多少会有点叛逆，可能心里原本有点兴趣，但家长的意志介入后，反倒没了动力。所以，小朋友学南音，循循善诱，可千万别太强迫。

山 险 峻

第二十九句

ŋ
嗡

嗡

念词需要注意的字音

嗡

嗡

此字与前面的『嗦』一样，一字成腔，也是『十三腔』的典型存在。唱完这句，规范来说有四个呼吸的气口，做对了，就好了。

结语

能够学习传统文化是一件很幸运的事情。即便不是学传统文化，一个人一辈子也应该要有个一技之长。人这一辈子生活下来，处理的事情多了，或者在社会经历多了，一定会有所感悟，也就想要对这个社会说点什么、做点什么。这个时候一技之长可能就会成为沟通的一个渠道，也会成为你对这个社会感恩回馈的一个重要途径。哪怕缩小范围来讲，比如对自己的子女说点什么，那种想要分享的心情总是有的。

我们很幸运，迎来了前所未有的好时代，这是一个学习的好时代，也是传统文化复兴的好机会。期待与大家共同努力，一起成长！

许颖雯

年龄：14 岁

身份：学生

　　我有学过一段时间的古筝和民乐琵琶，也挺喜欢画画。大概是在 10 岁左右接触到南音的。记得那次在大姨家（我大姨在学习南音）我看到南音琵琶觉得蛮有意思的，想它为什么是横着弹的？因为我那时正好参加了学校的民乐团，弹的是琵琶。当时大姨就让我试着弹看看，哈，我很快就找到了"do re mi"的音调（我记得当时弹的是一首《茉莉花》）。那年暑假，正好雅艺老师和思来老师来上海教学，大姨就把我带去一起学习了，好像也是从那时开始慢慢喜欢上了南音吧。

　　我大姨不止是把我领进南音里，还把我妈妈也影响了呢！现在我妈妈也在学南音！

　　之前到泉州驻馆学习两次，一次是暑假，一次是寒假。我很喜欢泉州（因为泉州有四果汤，很好吃），还特别喜欢泉州班的好多姐姐们（比如思立姐姐啦，雅云姐姐、思斯姐姐啦），我蛮喜欢南音雅艺的学习方式，喝茶、聊天、弹弹唱唱自由自在，

*雯雯与我们一起参加了上海天地音乐节的演出，她学的是《百鸟归巢》的琵琶弹奏，为了这个演出，特地把三弦练起来。（供图／上海天地音乐节）

很舒服。听妈妈讲南音雅艺文化馆搬到海边去了，希望有时间能再去驻馆。

我基本会利用周末的时间来练习，还有就是在我觉得功课很多很烦躁的时候，哈哈！真的，听听雅艺老师唱的曲子会感觉很安静。

因为学习的原因会弹的曲子不是很多，可能比较害羞的原因吧，不太敢开口唱，还是以弹琵琶为主，会的有《清凉》《花香》《清风颂》《去秦邦》《共君断约》《八面》，还有一首《百鸟归巢》学到第三章。现在有时间也会听一下雅艺老师正在教的《山险峻》（妈妈都有收藏起来给我听）。

有同学知道我在学习南音的，也有同学问过这是一种什么样的音乐，如果有机会我会和他们分享的。我会坚持学南音，我喜欢这种音乐悠远深邃的感觉。

亏

南音的信仰——孟府郎君

人，作为传承文化的重要渠道，关键是要把人的综合素养不断提升，以致成为顶级文化的『容器』……即『相称的』人与传承。

三十

Chapter Thirty

今日习唱：亏。

曲词大意：可怜。

The line for today is "poor".

民间文化上升到一定的层面，就会与信仰挂钩。"孟府郎君"在南音中是一个重要的存在，也就是南音的"乐神"。每年两次的"郎君祭祀"是南音人的重要节日，除了酬神会唱以外，这个时机也很适合社团筹募经费，毕竟民间社团活动的经费来源都是靠民众支持，才能更好地维持下去。

When folk culture develops to a certain level, it may be linked with religious belief. "*Meng Fu Lang Jun*" is an important symbol in *Nanyin* as it is the *Nanyin* deity. "Memorial of Lang Jun" is held twice a year. It is an important festival of *Nanyin*. Besides holding *Nanyin* concert for deity worship, *Nanyin* groups will take this opportunity to raise funds to better support themselves since the activities of folk *Nanyin* groups are entirely supported by the public.

2020 年 9 月 29 日　　晴

　　信仰对于当代人来说，是一种精神层面的寄托和崇敬。但在闽南人心中，信仰是鲜活的，和生活息息相关。有些朋友来泉州，试图分清所谓的"儒释道"，最终发现，这里的人崇拜起来是不分"你我"的。在享有"宗教博物馆"美名的泉州，几乎每个庙宇、道观，都可以烧香焚纸，只要允许，都能抽签添油，"有求必应"的庙宇人气最高。

　　传承已久的南音，深植于民间，更是闽南风俗民情不可分割的一部分。"信仰"在南音中不可或缺。所以，南音人也有自己崇拜的乐神——"孟府郎君"。

　　既是民间信仰，也就有祭祀仪轨。自我有记忆以来，社团就有"祭祀郎君"的习俗，算是南音人的重要节日。在南音社团，南音人亲切地称孟昶郎君为"郎君爷"，几乎每个馆阁都会为之布置一个神龛，祈求社团兴旺长久。不论男女，进了社团就都会上香。

　　大家可能会知道，关帝庙是拜真人关帝爷，城隍庙拜的也是真人清水祖师。与许多闽南的神明一样，郎君爷也是真人，他是后蜀最后一个君王，因与花蕊夫人在音乐词曲上对后人有比较大的影响，被南音人尊为乐神。关于孟昶郎君是哪年哪月被立为南音乐神的，我们无从考证，不得而知，但南音人崇拜乐神孟昶的传承已久，可以说是南音文化的一部分。

* 这是新加坡城隍艺术学院供奉的孟府郎君。

"郎君祭祀"每年有两次，一次在农历的二月十二，俗称"生日祭"，即社团所做的"春祭郎君"，另一次则是农历八月十二日，也就是所谓的"正祭"，称"秋祭郎君"。

八月十二是比较重要的祭祀，或许是因为临近中秋佳节，氛围比较浓厚。很多民间的南音社团都会借这个纪念日，来做一些大型的祭祀和会唱活动。流传时间较久，所以也有一套常规的仪式流程。其中祭祀人员包括：

司仪，一般是对仪轨比较熟悉的人担任；

主祭官，由发起祭祀的馆阁负责人担任，通常是理事长或社长；

陪祭，通常是受邀参加仪式的一些贵宾；

东西班，两人，东唱西和，一人负责报程序，另一人附和做摆弄；

司乐者五人，琵琶三弦洞箫二弦唱，面向郎君爷，站立披红，琵琶头结彩。如果是"春祭"即：《金钱经》+《画堂彩结》（不同社团有时也用《金炉宝篆》）+"凤摆尾"（《八面金钱经之末章》）。"秋祭"则："梅花头"（《梅花操第一章》）+《金炉宝篆》+"四时尾"（《四时景之末章》）。除了音乐不一样以外，其他程序是一样的。

社团也很适合借庆典时机来筹募经费，大部分的南音社团除了社员的年费捐赠，还要争取一些乡贤、乡绅、企业家的支持，才能维持社团的一年开支。在"秋祭郎君"之际，南音社团会大摆筵席，借此汇报社务也筹备未来。

关于社务，在东南亚，还有一个特殊情况，在社团建立初期，主事人会带大家一起捐款并向社会募捐，经费足够的话，他们会置办物业作为社团的会址，日后部分空间用于南音学习交流的日常运行，另一部分出租作为社团公共资产的一部分，以确保社团能够比较稳定地生存下去。这其实是一个很好的非盈利组织的运营模式。而在国内，包括台湾的南音社团，通常会借助社区公共空间，或老人会，或庙宇等公共场所作为社址活动，虽然是借住，但也能相对稳定生存。

山 险 峻

第三十句

k'ui

亏

念词需要注意的字音

虧

一、甩、卜、十、十、甩一甩六甩六工十。

唱法处理

『亏』是【北青阳】的曲牌大韵。全曲也由此从『五空管』再转回到『四空管』，与开头作为一个管门上的呼应。

虧

结语

信仰，是因为心有敬畏。

记得"南音雅艺文化馆"创办初期，我也曾想按传统的思路，请一尊"郎君爷"敬奉于馆内。但思来想去，最后还是没有实现。或许是从小母亲给我的观念，她总是说，能在庙里拜就在庙里拜，经文也不能随意带走或带回家，因为生怕照顾不周，反而心里不舒畅，也对不住信仰。

虽说南音社团有这样的传统模式，但我想先把经典传递下去，在音乐方面，尽可能做到根本，而把"乐神"留在心中，放眼南音未来。

湘虹

年龄：知非之年
职业：国企工作

我小时候学习过书法和绘画，但对音乐方面比较陌生。

2018 年秋季的一个周末，我在北京 VINTAGE 朗园艺术区偶然看见雅艺老师南音表演的海报，知道这是来自闽南家乡的南音，带着久违的惊喜即刻报名参加活动。印象中的雅艺老师一袭禅意风格的黑色衣，着白色袜子，站在银幕边细声慢语，娓娓道来南音的起源和曲目介绍等内容，并即兴和年轻的学员团队表演了几首曲子，当时给我印象最深刻的是讲到从弘一法师的作品中改编的一首《清凉》。

时隔数年在京城听到南音这特别的曲调开始唤起了我儿时的记忆，这一次的南音活动的确颠覆了我小时候陪外婆和姨妈去听南音和看梨园戏的感觉，我很认同雅艺老师对南音文化表达的仪式感、亲切感和时代感。演出后我果断报名参加，由于时间问题，一直推延到 2019 年 3 月初休假才如愿到了古城泉州，认真上了南音基础课程第一课。

每次老师教授新的曲目，我会先看一遍了解一下内容，当然有些内容情节也不是能完全理解。按每周的视频教学课我开始了磕磕绊绊的念词学习，初学时感觉自己难于进入状态，勉勉强强学念了《花香》《出画堂》《鱼沉雁杳》。让我对南音

开始感兴趣的是学到第三首《鱼沉雁杳》的最后一段："原来那是风摆芭蕉，越掠得阮头眩目暗。"发现南音的曲目词语生动引人，古代的文人墨客，借咏芭蕉的相思、离别，其寂寥的情景与这段话很相似，这段话里借芭蕉呈现了如怨如慕、如泣如诉的情境。

从那时起就开始注意每个曲目那些打动人心的段落或词语。去年下半年，老师给我们带来了两首画面感极强的曲目《只恐畏》和《冬天寒》，《只恐畏》的"别言难尽，有只滔滔绪绪"的那份时光离去，隐约愁苦，给曲目添了几分诗意。而《冬天寒》的"冬天寒，雪落四山，拙时恔恔，独自饥寒"这段一开始就非常有气势，从外围大环境再落到人间内心的烦扰心绪。通过这两首曲的学习我渐渐喜欢南音了。近期正在学习的《山险峻》难度很大，面对初级基础的我挑战这首曲子的确常常望山仰叹，太难了，希望自己以后多参加集训课，好好提升南音技艺，能和大家玩起来。

南音是古老的音乐形式，曲目的内容和当今的生活还是有一定距离，每次拿起曲谱和琵琶，似乎需要让自己穿越时空，静下心来专注练习至少两小时才会感到南音的美妙，如果时间不能保证，不免学得稀里糊涂。遇到这种情形，内心涌现出来的常是放弃或者等将来有时间再学习。刚入门学习时的确面临不少困难，比如，词曲发音不准确和琵琶点挑不到位一直困扰着我。每每遇见困难就安慰自己，不急不急，慢慢学，多练习。随着时间的推移，我想应该会把南音当成生活中的朋友。

南音是高雅的古代音乐，它的传承需要倾注很多热爱和专注。用创新和现代方式表达的南音很了不起，传统文化要注入活力才能有生命力。这一点，我看到了雅艺老师接连不断推出新作并举办不同类型的活动，比如今年的重要活动"无观世·三十三"全国巡回展。

我把学习南音当成是文化生活的一部分，业余生活也更加多彩，并惊奇地发现周围的一些朋友也对南音有了一些关注和喜欢。南音雅艺是一个很有活力、很温暖的社团，我喜欢这个团体，我是南音雅艺大家庭的一分子。

亏阮一身来到只

偶遇大制作——《戏游2》与《对话寓言2047》

『雅，则非若诗余之雅也，在乎超脱，正不必情韵含蓄胜人。俗，亦非一味俚俗已也，俗中尤须有雅韵。』——吴梅《顾曲尘谈曲学通论》

三十一

Chapter Thirty-one

曲词大意：可怜我这一身来到此地。
The line for today is "poor me, I've been forced here alone".

相信很多艺术从业者对于商演的概念是模糊的，包括我。虽然现在国内做自由艺术的人逐渐多起来了，但距离形成一个艺术市场良性运转的有效机制，还有很长的一段路要走。

在国外，自由艺术家比较多见，大家合作的方法方式也比较成熟，而在国内个人的艺术行为难以被定义，大多数人也无处去咨询或了解相关的情况，期待未来在物质经济成熟的基础上，也能推动艺术市场的成熟。

I believe that many artists have a vague concept of commercial performance, including me. Although there are more and more independent artists in China, there is still a long way to go to build up an effective mechanism of art market.
Independent artists are more common abroad. Their ways to cooperate are also maturer. However, in China it's difficult to define individual's artistic behaviors. Most people have nowhere to consult or learn the related information. But I look forward to the future when the art market in China will also become maturer as material economy does.

2020 年 10 月 6 日　　晴

　　我最早关于"商演"的概念，只停留在艺校时期了解的"走穴"，有点不好听，它大概的意思是：有专业演艺能力的人，参与以赚钱为目的的市场演出。这在 20 世纪八九十年代是很盛行的，特别是在一些三四线城市。但为什么会给我留下不好的印象呢？可能是在学校的时候，老师希望我们能走院团的专业道路，所以认为那一类的不稳定的"商演"收入是不入流的，让人看不起的。而这些误解，我认为跟时代的发展有很大的关系，包括我们对于大环境的判断和期待。

　　再次提及商演，是 2014 年左右，我们刚开始探索南音雅艺的生存与传播时，有些关心我们的人，希望我们能从商业市场获得一些生活上的帮助，建议我们要拥抱一些商业的合作。事实上，他们说的商业演出，还是以赚钱为目的的，我们没有兴趣参与的原因是因为我们思考过"为什么要做南音雅艺"？首先，一定不是因为我们太需要钱的缘故。

　　直到这两年有机会参加一些大型制作，才明白原来商演不是只有一种。

　　应该是在 2018 年的时候，我的朋友睦琏就说他们有个项目，需要一些南音的表演，问我时间上是否有可能参加，原定是 2018 年的 12 月份开演。当时要求两个人，所以就定了我和我先生陈思来一起参加。后来可能是策划来不及，所以改在了 2019 年 5 月。

　　演出前两个月，他带着项目的导演和工作人员来泉州与我协商，认真地跟我介绍他们的演出计划，以及需要我在当中承担的部分。

　　关于项目的酬劳我并没有概念，食宿行以及演出费用全交由对方来安排。现在想来还是很有意思，由玛丽黛佳主办的《Lost in play 2》（《戏游 2》）

* 左图 | 这是在参加《戏游2》项目时，特别开放的一个南音工作坊，我在讲述四宝的手法。

* 右图 | 正如我当时所弹唱的这首曲子的名字——《世梦》，在这样现代而又魔幻的场景中唱南音真像做梦一般。（供图 / 莫提）

在上海万吨米仓进行了十天二十场的沉浸式演出，这对于我是前所未有的演出强度，而它确实是一个商业演出的操作，而且有相对专业的配套。

专门的服装设计、对应的化妆师、对应的个人助理、专门的音响和画面沟通人员、指定的休息区域、指定的道具后勤、有预付款，并且在指定时间内付完全款……

我很高兴自己参加了这样一个专业的商演项目，既是对于自己耐力的一次挑战，也能给自己的南音带来不同的画面和释义。

无独有偶，时隔两个月之后，我接到了另一个邀请：由张艺谋先生导演的《对话寓言·2047》第三季，将在10月份于北京国家大剧院歌剧厅进行连续三场的演出。当时我正在从泉州去深圳拜访李劲松先生的动车上，通过微信到电话，确认邀请方的真实信息后，我答应了这个项目。他们希望7月份能够到厦门录音，并确认要使用的音乐段落，另外，也要现场确认是否可以合作。

到录音棚我才知道，这次他们邀请了一位独弦琴演奏者与我合奏。这是我从未见过的乐器，有点东南亚的风情，虽然只有一根弦，但它的音色非常魔幻，很特别。更令人惊喜的是，这位独弦琴演奏家李平老师跟南音也曾经有过交集。据他介绍，在20世纪90年代他经常到台湾交流，其间认识了台

*左图 / 这是演出现场的照片，右上是独弦琴演奏家李平老师，下方是舞者扮演的机器人，通过机械臂的操作，执行一个有故事性的表演。

*右图 / 这场演出中，我弹唱了《霏霏飒飒》，在引子和间奏中还用了四宝与洞箫。

湾南音人士陈昆晋先生，在陈先生的建议下，他们一起在台湾就南音传统曲《绵答絮》改编合作过，在台湾演出并获得好评。后来，他把这首曲子再次升级，成为独弦琴可以独奏的曲子，并教给他的学生。真是奇妙的缘分，期待哪天听到独弦琴版的《绵答絮》。

为了完成这个项目，我前后去了三趟北京，每次几乎都在一个星期左右，项目的助理是一个年轻的姑娘，很尽心也很敏锐，沟通很顺畅，真是感恩。而这确实是个大制作，说是演出，但它的规模不亚于拍电影，每一个节目都需要换一个场景，全剧多套人马转场，非常不容易。不仅如此，参与的人，从孩童到耄耋老人，从亚洲到欧洲，台前幕后人员更是浩浩荡荡。很幸运，能有这样的机会去了解一个大型作品制作的过程。

必须要提的是，两次的商演，我从李劲松先生那里学到了很多常识，关于什么是著作权，如何合理计算演出的工作量，什么是公益演出，什么是艺术商演，什么是纯商演等。这些都是很重要的信息。在国外，自由艺术家比较多见，大家合作的方式方法也比较成熟，而在国内较多为机构单位接洽，个人的艺术行为难以被定义，大多数人也无处去咨询或了解相关的情况，但我想，在物质日益成熟的基础上，艺术市场也会完善起来，期待未来有更好的合作。

山 险 峻

第三十一句

k'ui　guan　tsit　sin　lai　kau　tsi

亏　阮　一　身　来　到　只

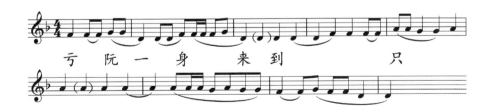

亏六阮一工身六工工来工到工

六卜只一工卜一卜工工一工六工六

工卜口

唱法处理

此句重点在于最后一个字『只』的长韵，它与上一课的『亏』都属于【北青阳】的曲牌韵，也用同一个处理手法，但在最后一个『点甲线』处有不同，这里多一个『歇』，按指骨的处理，可以有两种唱法，比较传统的是：在『甲线』之前要换气，而比较普遍的则是：『点甲线』一口气，『歇』另外休止。

亏　阮　一　身　来　到　　只

结语

这里分享一个有趣的观念转换：南音里的两个字符——"玓"和"贝乂"。

"乂"在南音中读"che（才）"，五空管的"乂"称"玓"，嘿管的"乂"称"贝乂"。从音高顺序上来说，加"正"指原位，加了"贝"是"降半音"的意思，如果"玓"是"1"，那么"贝乂"就降为"7"。

如果联系"乂"等于"才"的说法，那么人才的才，即是正才，而钱财的才，就是背（贝）才。"才"与"财"，你更应拥有什么？才华会永远伴随你，而过多地追求钱财人生反而失去意义。

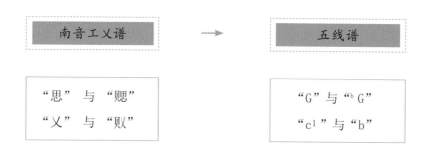

吴思斯

年龄：1985 年生，白羊座

职业：自由职业者

　　第一次上课是 2016 年 4 月 23 日，在温陵路的第一个南音雅艺文化馆上课。完整学下来第一首是《因送哥嫂》。我没有音乐基础，念词一开始习惯用说话的语速，刻意拆开会很不习惯，感觉有点做作。但是后来慢慢理解老师这么做的原因，自然就能做到了，因为只有这么做，才不会忽略到很多细致的发音的过程。十月份才开始碰琵琶，是思来老师第一期琵琶集训。

　　其实，我觉得在还没有接触琵琶之前的那段时间，也是蛮宝贵的。因为单纯地去模仿老师念曲时的韵，我会特别留意曲中气息的变化。我不认为琵琶和念曲哪个更重要。念曲和琵琶是相互的，包括和肢体的配合，都是一致的。我认为，学琵琶之后对南音的结构的认识是有出入的，先前对韵的处理可能仅限于模仿，但是学了琵琶以后，结合琵琶的指骨，会起到很好的校正，明白之前哪些地方是画蛇添足了。在弹琵琶时，我也会在心中唱，把那些念曲时的韵带进去。

　　在我看来，"韵"很难直接去表达它是什么。心中有，它就有，"韵"是把心里有的东西表达出来的一种方式吧！在琵琶的练习中，我自己是能感觉得到质的变化的。其实我们每个人都需要一边做事情一边观照内心，南音的学习同样如此，无论是念曲还是弹琵琶。"韵"应该就是在这种"观照"中得来的。于我而言，南音就是一条"路"。其实，任何人在南音上都有属于自己的一条路，比如古老师的路

可能是"茶"，仁心姐的路可能是"花"。而我，南音就是"走回自己"的一条路。简单地说，就是我没有刻意想去把南音学得多好，就是很随心的。因为我觉得它就是走到我内心的一条路，可以让我和自己更好地对话。其实，南音的学习和生活方方面面都相关，生活中处处可以有南音。你把生活中的困境想通了再回到南音，就又进步了。南音和生活就是通的。

整体的气息很重要，琵琶也是有灵气的。人和琵琶是要统一的，这是我最深的体会。琵琶和你身体的气息，包括你唱出来的气息，韵的走向，都要保持一致。琵琶有"得音"的位置是"实"，其他的地方为"虚"。同样，每组"点挑"都有开始和结束。气息是持续的，手上的动作不要有节点。气息停顿的地方，手上动作就在那有节点。

至于四管和奏的时候，琵琶是主心骨。换句话说，琵琶是"结构"，在四管中是柱子的作用。洞箫或二弦像穿针引线一般，把琵琶的韵连起来。琵琶就像鼓点单纯的敲击声，每一个音都是在建起"结构"。

后来学了乐理后，感觉更踏实了，知道之前为什么要那么做。之前碰到的困惑，也可以利用乐理来找到答案。不像模仿的时候，心里不踏实。有了乐理，心里有了看法，是很踏实的，所以乐理非常重要。

我在南音上比较随心。只要兴之所至，有时候抱起琵琶可以一整天不停。在南音学习上，我不想刻意达到什么目标。当然，久不练会生疏，但是若真的是你想要的，捡起来就好，只要你初心不变。

只处无兴又无采

如何定义南音乐舞——把握南音的核心

戏曲，终归是要回到市场这个『娘家』的。

南音，终归也要回到文人雅士的精神家园。

三十二

Chapter Thirty-two

今日习唱：
只处无兴又无采。

曲词大意：到这里我兴致全无。

The line for today is "coming here has made me low spirited".

"南音乐舞"的出现，并非空穴来风。在传承的过程中，我们如何去界定这个"新形态"？它一定不是所谓的"传统南音"形式，那么它应该是南音发展的一个分支，还是另一种戏曲的雏形？而南音作为一个经典的乐种，在不同形态的艺术形式冲击下，守护自己的经典是很有必要的。

The emergence of "Nanyin musical dance" is not a new invention. In the process of inheritance, how shall we define this new form? It is certainly not the so-called traditional Nanyin. Then should it be a branch of Nanyin or another opera in its initial stage? Under the impact of different forms of art, it is very necessary to protect the classics of Nanyin as a music genre.

2020 年 10 月 13 日　晴

　　所谓的变与不变，其实是相对的，也是永恒的。在中国的历史文化中，歌舞乐可以说是三位一体的，相互独立又相互融合。有时候是从歌到舞，有时则是从舞到乐，传统的舞蹈配以乐是常见的，而音乐则不一定要有舞蹈，只要音乐够好。

　　20 世纪 90 年代开始，台湾"汉唐乐府"率先以"南音乐舞"的形式向国际推广南音的"新形态"，这是一种基于南音的音乐、梨园戏的舞步、仿古代的装扮作为元素的新的"歌舞乐形式"。它被以主题式的概念制作，如"艳歌行""洛神赋"等，一出接着一出，更多的是舞剧，而不是南音。

　　这让我想起，之前在艺校教学，有学生问我扬琴是不是南音的乐器。我答不是。学生问："那它为什么出现在南音乐团的乐队里？"据我所知，南音乐团使用扬琴，一般是出现在新创的曲子，或者是在一些"南音曲艺"的表演，为增加氛围所用。而话说回来，出现了将近半个世纪的"南音曲艺"是否可以被认知为传统，因为若是将它放在南音上千年的历程里，它是何其短暂的。

　　关于"南音乐舞"这个新形态我们应该如何去界定它？它是南音发展的一个分支，或是梨园戏发展的分支呢？这里我们可能要先理解一个既有的分类：南音属于乐种，梨园戏属于剧种。

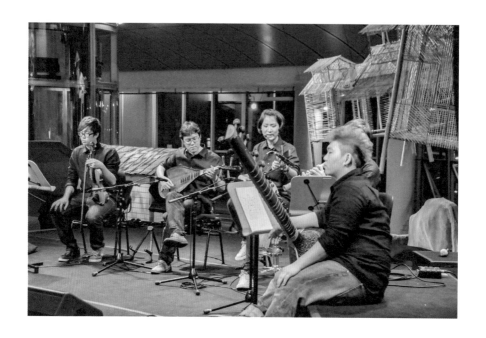

* 这是我在新加坡城隍艺术学院工作时，与当
地的一个独立乐团的合作，其中有琵琶、洞箫、
三弦、小提琴以及西塔琴。这样的演出形式
其实是顺应当地的民族融合观念。

在泉州，听音乐，就听南音；看表演，就去看戏，有梨园戏、高甲戏、
打城戏、木偶戏等。那么这种"南音乐舞"是否在南音的传承上有"市场"？

为了把"乐舞"形态深化，让南音乐舞在舞台上变得更有可看性，一些
组织、团队开始加大投入聘请导演、服装设计等参与南音的创作。这就如同
让"昆曲"走向"昆剧"一般，也不难想象让南音走向南音戏的样子了。

其实，中国已经有太多乐舞的表演形式，否则不会留下这么多的曲艺和
戏曲。而南音作为一个经典的乐种，守护自己的经典是很有必要的，而我们
的动机应该是围绕着"如何守护经典"而展开。

今天，我很庆幸有机会跟大家分享自己对南音传承的观点，更庆幸还有
这样一群人能够跟我一起，一周一句地攀登《山险峻》，让我们在这里互道
一声"南音驴友"吧！

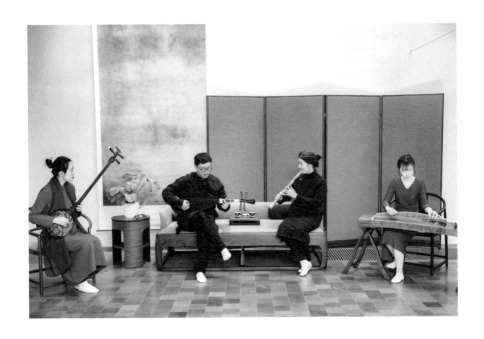

*上图｜出自《弦索备考》的"松青夜游"与南音的《八面》"折双清"不谋而合，我们用南音的乐器琵琶、三弦对应古筝、大三弦做了南北合套的尝试，进而录制了《金钱经》专辑。左一高艺真，右一田畅。（供图／半木）

*下图｜这是第一次与国家交响乐团合作，在国家大剧院音乐厅演出了赵石军老师创作的南音交响曲——《出汉关》。（供图／张丛）

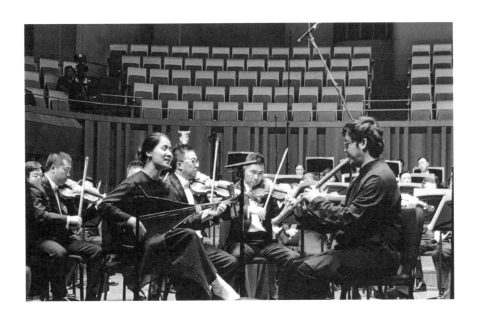

山 险 峻

第三十二句

<p style="text-align:center">
tsi　tə　bo　hiŋ　iu　bo　ts'ai

只　处　无　兴　又　无　采
</p>

只ㄨㄜˉ处ㄛ口。无ㄛ工ㄨˋ兴工ˋ下工ㄨˋ，又ㄛ无

工ˋㄨ下ㄨˋ采下ㄅ。ㄌㄨ
工ㄨ

曲牌解读

此句由【北青阳】转入【短滚】，此二曲牌事实上是同一个调门体系的，这样的曲牌转换可以说是无缝对接。

只　处无　兴　又无　采

结语

南音与梨园戏的相互交融、相互影响是极为深远的。在 20 世纪中叶，闽南戏曲在民间作场时，开演前都要先唱几曲南音，在台湾更是如此。有些在戏中常用的小曲，也会被改编为南音传唱，而有些器乐曲则经常被用于戏曲的过场，此惯例维持了很长的时间，上一代的师辈们都很熟悉了。

最近看到一些被整理出版的南音曲谱，当中不乏一些吸收自戏曲的唱段，通过南音的指骨箫弦法，把它用南音"格式化"了，以工乂谱的形式记录，从而被列入为南音的散曲，形成大量的短小的带"嗳尾"的曲子。但事实上极少有南音人会去唱，因为还有大量的优秀的南曲可以选择。

玉珊

年龄：46 岁
工作：大学教师

　　2015 年 9 月，在北京半木空间第一次听到南音，便有种穿越南宋的错觉，这样古雅的音调，触动了内心深处的记忆。每一个人都有自己的调性，但凡是沉静含蓄的音律都能被打动。那天雅艺老师的讲座中提到南音的核心是"玩"和"和"，觉得很先锋，特别是老前辈们一起弹奏《八面金钱经》的那个即兴的一刻，深深地被震撼到，这是我听到的最好听的音乐。

　　其实平时的工作生活都很丰富，在学习的新事物也有点多，所以也比较充实。南音的学习，第一次感觉到原来音乐并非只有听可以疗愈内心，玩起来更疗愈。学习琵琶，念词念曲，感觉是一种身心协调练习，慢慢地从笨拙到熟练，看到自己的变化，虽然还有很多没有疏通的难点，甚至是自己身体的结节，都会对音乐产生影响，但是，相信自己能够慢慢向着最自然的曲调靠近。

　　雅艺老师在上课的时候经常提到：如果学南音一定要具备某个条件的话，那么可能会是——微笑。我还是比较爱笑的，但是之前我并没有发现自己唱歌或者不说话的时候原来很严肃呀。当老师刚提出来的时候，我也有点诧异，但因为当初是为了挑战自己的习性来学南音的，就试着去打破拘谨，练习放松微笑，就这样慢慢改变了。在这个过程中被雅艺老师毫无保留，用心传播南音传统的热情温暖到了，特别是那次老师提出微笑的问题后让我连续回了三次课，果真看到了改变，对我的触动很大。也可以说是南音打开了我内心的一些结节，有勇气去发现自己的问题然后去改变，心逐渐变得开放，回归自然的韵律。微笑也是南音的"雅"的精神内涵，是一种由内而外的能量，发自内心的微笑，是一种温暖，让人得以亲近的优雅。

　　这半年来，从琵琶组到弹唱组，让我感受到进步的喜悦。现在会三不五时地关照一下南音，茶余饭后，长久用脑工作间隙，我都会练习南音休息一下。对我来说，玩南音是放松的方式。这也是源于被雅艺老师劝入琵琶组回课开始，因为单独念曲相对于和琵琶配合一起念曲更难掌握，所以就一直努力弹唱回课。早期确实挺困难

的，特别是疫情期间的冬天，在江苏老家没有暖气，弹琵琶经常感觉手冻得僵硬，灵活不起来，每周大概要练习七八个小时才能回课。半年后，慢慢进入念曲和琵琶弹唱的协调状态，练习时间也变短了，但我确实没有那么多时间，所以只能保持练习琵琶弹唱，我的学习心得是量力而行，坚持回课，细水长流。换到弹唱组，我自己不觉得是进阶，只是想顺其自然，既然一直以弹唱的方式回课，那就换到弹唱组吧。还有一个原因是在琵琶组经常选为优秀回课，我有点不好意思，这是我需要改变的下一个习性，不自信。从小就不喜欢被关注，所以也可以说是一种逃避。

对于我个人来讲，学习南音最大的难度是突破自我。接纳出错，不怕唱走调，努力去释放，让身心自然协调，才能入到深沉处。而中国传统文化中蕴藏着美与善的智慧，南音有一种让身心慢下来的能力，人世间总有挥不去的忧苦，借以南音玩的方式，得以释放，无关乎词曲之意，只因那一凄婉的音调。我非常欣赏雅艺老师自然的表达，婉约的弹唱中透着深沉的力量，无关乎性别，那是一种内心的力量，能化掉所有忧苦。

我就特别赞同雅艺老师在南音与电声"第三次"即兴合作的问答里表达的观点："它们既不是文化与文化的相处，也不是人与文化的相处，归根到底是人与人的相处。所谓即兴，就是当下的判断与选择，是有备而来的。这个'备'是你对自身专业的掌控，包括重构，把音乐元素解构、剥离、重组，然后去应对'即兴'现场的其他元素。当下，就是现场反馈到你身上的所有信息。"

从儿时喜欢画画表达内心开始，几十年都在学习与美术与设计相关的体系中，最后坚持最长的是陶艺，因在学校教艺术设计类课程，所以必须要打开视野，通过作品和设计将传统审美与现代生活方式协调地融合，这一点与南音的传承是相似的。雅艺老师在传承南音中追寻"雅正清和"的精神法则，对我的教学实践是非常有启发性的。内心对传统文化保持敬畏之心，优雅地对待生命和艺术作品，在教学和艺术创作中遵循规范和禁忌；保持干净，清楚，收放自如，宁缺毋滥的审美态度。

"和"的境界是最耐人寻味的，它是天时地利人和，也是人与周遭环境之间，人与艺术作品之间的对话。陶艺和南音很相似，从你开始触摸陶土的一瞬间，或者说从你发出南音的第一个字第一个音符的那一刻，它们都提供了足够的空间和时间让你想象，让你思考。

相比美术，南音的学习更能够打开内心，能够练习专注于当下，自然地去表达。最近在每日读书的领诵中，念词念曲的气息调整和曲韵的协调练习起到作用，找到舒服的声调和节奏，享受其中，跟读的同学们也特别喜欢，说平常说话轻柔的我，读诵起来竟然那么字正腔圆。"禅，最终的状态是要变得自然，自然的状态是最放松的。"这是我的另一位恩师教授的禅修方法，做任何事，安住在专注的自然状态，即能遇到最好的自己。

四觅无亲举目都无亲，
今卜恰谁人通诉起？
阮四觅亦都无亲，
今卜恰谁人通诉起？

用音乐与世界联结——《南音雅艺：破圈之路》

从生活层面来讲，南音可以不是艺术，或者说不是为了艺术才玩南音。就如，在他们的生活里本来就该有南音……

三十三

Chapter Thirty–three

今日习唱：
四觅无亲举目都无亲，
今卜恰谁人通诉起？
阮四觅亦都无亲，
今卜恰谁人通诉起？

曲词大意：四下望去举目无亲，如今要跟谁说起，
我这四下望去举目无亲，如今要与谁去倾诉呢？
The line for today is, "I've got no relative around me and
who can I talk to? I've got no relative around me and
who can I talk to?".

中国文化里有句话，三思而后行。美国文化则推崇 *just do it*。前者通常使人止步于"三思"，而后者更多是鼓励年轻人先行动起来，就算失败，也可获得丰富的人生体验。学南音也需要敢于实践，若只停留在谱面，不将它演奏或唱出来，它是无效的。

南音的观念里交流是主要属性。以我们这本书为缘起筹备南音雅艺摄影巡展，鼓励同学们参与进来，让彼此之间产生更多的联系。与此同时，巡展中甚为重要的对谈活动，让我们可以接触到各行各业出色的前辈，这对于大家而言，更是一份难得的，与"圈外"交流的机会。

There is a saying in Chinese culture: think before you act. However, American culture values "just do it". The former often stops people from acting, while the latter is more about encouraging young people to take action first that may gain them rich life experience even if they fail. Learning *Nanyin* also requires the courage to practice, but if you only stay in the score and not to play it or sing it, it is ineffective.

Communication is the main attribute of *Nanyin*'s concept. With this book as the starting point of Nanyin Yayi Association photography exhibition tour, we encourage our members to participate, so as to build contact with each other. At the same time, the important dialogue in the tour allows us to meet outstanding seniors from all walks of life, which is also a rare opportunity for us.

2020 年 10 月 20 日　晴

在我们年轻的时候，通常会有长辈告诫我们，任何事都要"三思而后行"，这是因为他们经历了一些挫折，希望我们少走弯路。有句话说：经验来自错误的判断，而正确的判断来自错误的经验。所以，如果不去做，你永远不知道人生将会如何变化。

与此相反的美国文化：just do it——不要想，先做了再说！

从国家文化的角度来看，中国的历史很长，在文化上是"长辈"。美国历史则比较短，文化上是个"年轻人"。对年轻人来说，的确不用想太多，我们甚至还会鼓励他们去动手实践。就算没有获得成功，能认识到还未规划好的，没有秩序的事物，也会获得人生的丰富体验。反之，所谓"三思而后行"，到了一定年纪你自然就很会"三思"，再然后，就可能会变成"三思而不行"。

今年我将步入自己的四十岁，是该面对"四十"的时候了。但我更愿意把它称作是第二个二十岁。当然，没有办法完全像第一个二十岁那样，想做就去做，但可以稍微构思一下，然后就大胆去做。我觉得"做"本身就需要勇气。回想起学南音的同学们，你们何尝不是勇于去"做"的人？尤其是音乐，最需要实践。你不唱，不把声音发出来，再美的旋律，写在谱面上，没有人把它演奏出来，也是无效的。所以我认为去"做"一件事，最为重要。

我的硕士导师鲍元恺教授经常有名言传授，其中有一句叫"得意忘形"，是在作曲课上说的，大致的意思是，要学习精华，掌握最纯正的技术，但在实践的过程中，不要被形式主义绑架了。这句话也影响了做传统文化的我。

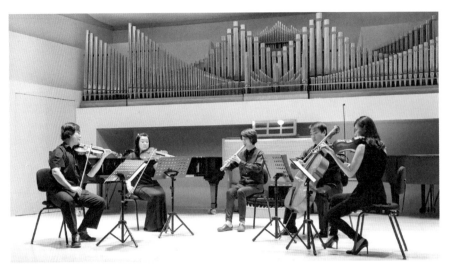

"植根民族，面向世界"是鲍老师的创作主旨。《梅花——洞箫与弦乐五重奏》的创作是一个特别的机会：2006 年，我因考研的关系，通过香港雨果唱片公司的易有伍先生认识了鲍元恺教授，那时我们到厦门大学拜访鲍老师，了解到他刚完成《台湾音画》的创作，就作为特聘教授来到厦门大学。听说我的专业是南音，他特别感兴趣，认为这是福建最有代表性的音乐，希望能找机会创作。后来遇上了 2008 年奥运晚会筹备，他作为受邀创作音乐的大师之一，便以南音《梅花操——点水流香》和古琴曲《梅花三弄》作为素材创作了《梅花——洞箫与弦乐五重奏》。这个动机也为鲍老师后面创作的《厦门交响曲》埋下了伏笔。

《梅花——洞箫与弦乐五重奏》是南音与交响乐正式"握手"的起点，它开创了南音与交响乐合作的可能性与范例。用鲍老师的原话是：让西洋乐说中国话。

感谢这个时代。一个玩音乐的人发起一系列展览，并没有被质疑，更多的是鼓励和支持，真是非常幸运！

做摄影展的这个想法一开始确实是因为担心三十三堂课的这本书图片不够，想说借着展览的名义，多鼓励一些人来拍摄，也因此收集更多的好照片。

幸运的是，这件事得到南音雅艺同学们的积极响应。也许是学南音的过程中，我们不断在强调"玩"的概念，用南音的方式去玩，用玩的理念来促进成长，所以，对于我提出来的一些奇异的想法，大家也就见怪不怪了。

应该说，从通讯手机升级为智能手机后，摄影功能被不断强化，通过照片记录当下，已经成为一种生活习惯。如果考虑到文化传播的角度，那么图片的传播力远比声音要强大得多。而摄影展的另一个意图也是希望通过这样的活动，引发更多人群的关注，从而关注南音。

"无观世·三十三"的展览以传播南音为主，图片展出为辅的活动理念进行设计。因此，我们在十天展期里设置了：讲座、对谈、导览、工作坊、音乐会等。希望通过更多的方式展示南音，也希望接通更多领域与南音的对话。

其中，对谈活动是重中之重。在泉州西街府里，我们做了三场对谈，其中邀请了摄影艺术家陈世哲先生，当代艺术家吴达新先生以及泉州海交馆名誉馆长、泉州文化名人王连茂先生；在厦门 HITEL 设计酒店，我邀请了 BLACK DOG 乐队的叶隐和高飞，厦门大学的许可教授以及诗人箫兴政先生，还有见南花创始人林宇鸣先生进行对谈；到福州大梦书屋，我们邀请到了极限运动玩家刘远彬先生，原福建画报社社长、摄影家崔建楠先生，以及画家吕山川老师；到了上海，我们邀请了著名音乐人小河老师，以及大和堂艺术总监沈正国先生。

记录《山险峻》的学习过程是一个起因，它带出了一个摄影展的计划，而因为摄影展，我们收集并记录了另一件更有意义的事情。这正是因缘际会，期待我们共同见证不一样的南音雅艺，不一样的"破圈之路"。

* 左图 | 这是在厦门场的音乐会现场，同学们戴着面具，背向观众奏乐。（供图 / 吹神）
* 右图 | 北京班的同学在工作坊里，为体验的朋友示范拍板的打法。（供图 / 者乎）

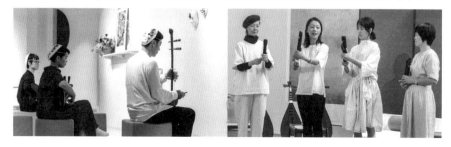

山 险 峻

第三十三句

si　ba?　bo　ts'in
四　觅　无　亲

kua?　bak　tɔ　bo　ts'in
举　目　都　无　亲

tã　bə?　kɔ　tsui　laŋ　t'aŋ　sɔ　k'i
今　卜　怙　谁　人　通　诉　起

guan　si　ba?　ia　tɔ　bo　ts'in
阮　四　觅　亦　都　无　亲

tã　bə?　kɔ　tsui　laŋ　t'aŋ　sɔ　k'i
今　卜　怙　谁　人　通　诉　起

念词需要注意的字音

觅、举、目

四觅无亲举目都

无亲今卜怙谁人

通诉起阮四觅亦都

无亲今卜怙谁人

通诉起

唱法处理

最后两句变化重复是南音散曲的经典形式，而此乐段的处理也可以说是『十三腔』的典型作曲法。按常理，在唱到最后这句时，通常会选择在『人』字处，开始放慢，示意全曲要收尾结束了。

四 觅 无 亲 举 目 都 无 亲 今 卜

怙 谁 人 通 诉 起 阮 四 觅 亦 都 无 亲 今 卜

怙 谁 人 通 诉 起

结语

做这本书的初衷，是想为一些对南音有兴趣的人打开一扇门，用各种话题让大家大胆走进来，学习南音可以是从一本书，一个音频，一个视频，或一个想法开始。

存在即是活着，活着也意味着各种不同的存在方式。学南音，"学"作为一个动词，是极其重要的，如果不能练习，不能坚持，那么就会架空了"学"的本意。

对某些不可控的，不明朗的，超出知识理解范围的事物，当然是要"三思而后行"。而处于人生的不同阶段，则有一个共同的特征，即以"触觉"感受社会。那么，想做，就去做，别左右为难。

如果不做比做更让人纠结，那么就 just do it!

王仁

年龄：35 岁
职业：插画师

"……月色真美。庭院里的一切被染成银色。空气中有清冽的香味。白脸突然唱起歌来。他将自己写的诗唱成了歌曲，也许是关于月亮的诗。黑脸听着，寻觅旋律里的律动，于是用手打起了拍子。大象脸听了，从行李里拿出他的琴，在歌声和节拍背后衬上和弦。即便不懂彼此的语言，他们十分清晰地了解彼此，与整个庭院一起合而为一。他们此刻在一起，玩得很开心……"

这是我写的一个童话的片段。故事说的是三个语言不通肤色各异的陌生人，恰巧同路，他们如何在路上结伴而行。

人和人是很远的，不同时空，种族，语言，文化背景的距离，可能远胜过人和家里的宠物之间物种的距离。人和人也是很近的，在某个时刻，无需话术，观点和共同背景，人们和合为一。而上述这个场景的灵感，源自我生活里的一片记忆。南音。

南音发生在各式各样的场景下，通常安闲舒适，有茶，有花，或有月色，有清风，或只是简静就够了。两个人，或更多。琵琶，洞箫，二弦，三弦，会什么拿什么，最资深的人拿琵琶。"南音可以表演，但不是表演"，雅艺老师常说，"南音是玩"。

这些拿起乐器的人没有"表演"。他们坐下来，以琵琶为主轴，互相等候，互相聆听，互相衬托，互相回应，互相补充，形成一场畅快的交流。雅就雅在谦和坦荡，毫无谄媚。有时候他们谈一些传说故事，如《山险峻》诉说昭君出塞；有时候赞美神明，如《南海赞》；有时候是没有曲词的大谱。但无论什么主题什么情感，都恪守指骨，彬彬有礼，发皆中节。节制而清雅。

我学南音开始于2017年，误打误撞地。当时从来没有去过泉州，没有福建的朋友，也不了解南音，只是回国度假两个月，很想摸一摸中国的乐器，甚至没考虑过两个月之后怎么继续学下去。凭着直觉我加入了南音雅艺。没太多计算也不是坏事，就不会人为制造阻碍和负担。很庆幸这个际遇，让我和很多可爱的人一起玩，并一直保持着真诚美好的情谊。所谓的"坚持"学下去也并没有高大上的理由，不过是因为，玩得很开心。

　　我跟朋友说："如果不是南音雅艺我应该不会学南音的。"一个人在德国学南音其实相当孤独。学习无他，老师说什么，老老实实做就是。主要还是没有搭子，从这个层面讲，非常羡慕在国内的条件，不管天南地北多远的城市，至少想够随时能够得着。好在今年德国多了一个同学，虽然在不同城市，至少想够能够得着了，于是夏天去柏林找临池小小地玩了下。有好的人，好的环境，好的交流，就会有好的时光，玩得很开心。为了不辜负这些好玩，那让自己也更好一些吧。

　　南音很古老。说来有意思，我第一次看到南音，其实是在故宫博物院出的《韩熙载夜宴图》APP上。当你长按图画上演奏乐器的人物时，会出现真人演奏的复原录像，这些音乐复原的正是南音。这些声音幽幽的，很熟悉，又有点陌生。

　　古老的事物，总深刻的。有点重，有点庞杂，因为它承载了世世代代祖先的人生记忆。南音的记忆很特别，它是古老的声音，但不限于单个乐器或念词，而是一套系统，关乎声音与声音，人和人之间相处，法度与规律。

　　随着在国外居住的年数增加，过去国内的好些朋友都慢慢淡去了。但和南音的同学们始终保持着某种持续稳定的连结，这种连结很有意思，它不侵占边界，也非点赞之交，不远不近，也不会消失，恰如其分的君子之交。可想而知，能凝聚这样一些优秀的人，形成这样一个氛围极好的团体需要组织者有多强的场，多高的智慧。雅艺老师无疑让人心悦诚服。

　　这些人是我挂念的，我很享受这种无形绵长的挂念。有些挂念牵着也是好的。

　　人和人，若想相处得好，"发乎情，止乎礼"，需要很讲究礼仪分寸。做正"指骨"：做该做的事情；拿捏"时值"：对他人谦让与关照。抒发心中的感情，即是做好以上。让这些内化到身体的记忆里，就是古老的南音给现代人的珍贵智慧。

　　月色真美。他们此刻在一起，玩得很开心。

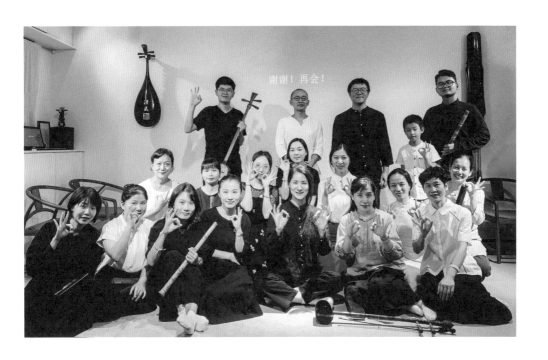

* 这里是南音雅艺文化馆在泉州的第二个地址，我们在这里传承了三年，
离开时我们举办了三场音乐会作为场地的告别，这是最后一场音乐会，
我们与南音雅艺泉州班的同学在一起。